秘境小屋

每個人都可以親手打造一幢遠離煩囂、安頓心靈的居所

暢銷紀念

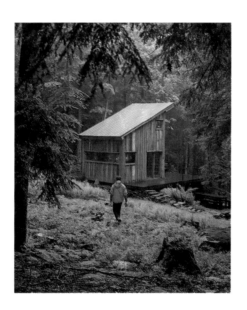

Cabin Porn

Collected by Beaver Brook

編輯/札克・可倫（Zach Klein） ・ 故事撰述/史蒂芬・雷卡特（Steven Leckart）

攝影/挪亞・卡林納（Noah Kalina） ・ 翻譯/鄧捷文

Seeker 12

秘境小屋 （暢銷紀念版）

每個人都可以親手打造　幢遠離煩囂．安頓心靈的居所

原著書名	Cabin Porn: Inspiration for your quiet place somewhere	
作　　者	Collected by Beaver Brook ◆ 編輯 / 札克・可倫（Zach Klein）	
	故事撰述 / 史蒂芬・雷卡特（Steven Leckart）◆ 攝影 / 挪亞・卡林納（Noah Kalina）	
翻　　譯	鄧捷文	
封面設計	玉　堂	
主　　編	劉信宏	
總 編 輯	林許文二	

出　　版	柿子文化事業有限公司
地　　址	11677臺北市羅斯福路五段158號2樓
業務專線	（02）89314903#15
讀者專線	（02）89314903#9
傳　　真	（02）29319207
郵撥帳號	19822651柿子文化事業有限公司
投稿信箱	editor@persimmonbooks.com.tw
服務信箱	service@persimmonbooks.com.tw

業務行政　鄭淑娟、陳顯中

初版一刷	2017年7月
二版一刷	2024年5月
定　　價	新臺幣599元
I S B N	978-626-7408-34-6

CABIN PORN by Zach Klein (c) 2015
Cover: Cover credit should only read "Collected by Beaver Brook"
Interior credit should read "Collected by Beaver Brook, Edited by Zach Klein, Feature Stories by Steven Leckart,
Feature Photography by Noah Kalina"
This edition arranged with Ink Well Management
through Andrew Nurnberg Associates International Limited.

國家圖書館出版品預行編目(CIP)資料

秘境小屋（暢銷紀念版）：每個人都可以親手打造一幢遠
離煩囂、安頓型的居所 / Collected by Beaver Brook, 札克・
可倫（Zach Klein）,史蒂芬・雷卡特（Steven Leckart）, 挪
亞・卡林納（Noah Kalina）著. -- 二版. -- 臺北市：柿子文化,
2024.05
　面；　公分 -（Seeker；12）
譯自：CABIN PORN
ISBN 978-626-7408-34-6(平裝)
1.CST: 房屋建築 2.CST: 建築美術設計
928　　　　　　　　　　　　　　　　113005418

尋找現代桃花源

洪育成 考工記工程顧問公司負責人

尋找桃花源，是現代人的夢想，尤其是居住在現代化城市的都市人，更渴望能有一個可遠離塵囂的安靜居所，可以回到大自然得到安息。

這本《秘境小屋》介紹了世界各地許多的小屋，有些是在嚴寒的北歐，有些在乾燥的南加州，有些在炎熱的沙漠，也有些在多雨的奧立岡州。在各種不同的氣候地區，不同文化國度，始終有人在尋夢，建構他們的世外桃源。

書中許多的小屋是木構造的林中居所，是非常環保又舒適的建築，在國外普遍被接受。木構造的小屋，結合了現代的施工技術，不只是冬暖夏涼，溫馨舒適，又可以適應在各種不同的氣候環境，非常值得台灣讀者參考。

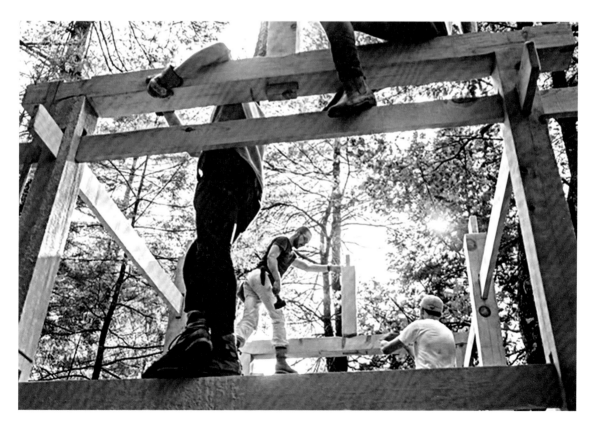

位於海拔六千五百英尺黑尖山峰（Summit of Black Butte），鄰近奧
勒岡州姐妹城（Sisters），小屋建造於一九三四年，可以遠眺三指
傑克山（Three Finger Jack Mountain）
提供者：Connor Charles。

每個人的心裡都想親手打造自己的家⋯⋯

建搭小屋需要有一顆雄心與大量的建材，但換來的報酬卻是無法言喻的：

那不僅是屬於自己的寧靜居所，也適合招待親友們來此一遊。

過去六年以來，我們收集了超過12000間小屋的照片，以及其背後所蘊藏的故事。

這些小屋都是人們利用當地找到的素材所搭建而成，

搭建的地點對他們而言，意義都十分重大。

本書中收藏了我們從眾多資料中所挑選出來，

能夠激發你心中靈感的200多間小木屋，

以及10則特別的故事與照片收藏。

CONTENTS

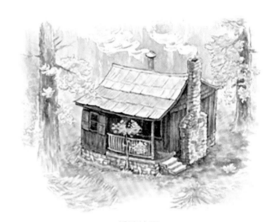

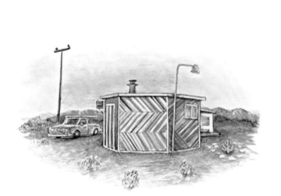

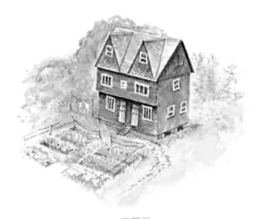

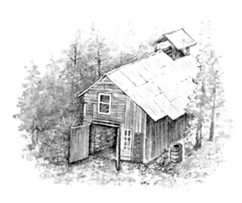

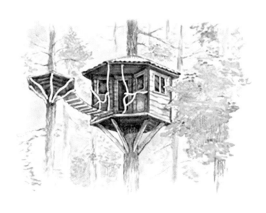

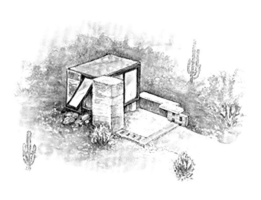

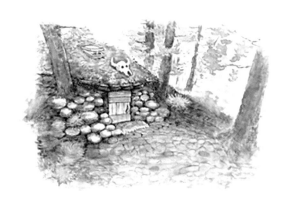

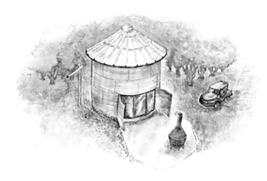

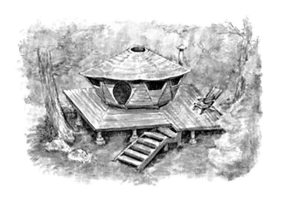

「這種建築方式超越了時間,已
經流傳長達一千年,時至今日,還是
千年如一。過去偉大的傳統建築,那
些讓人感到無比自在的村落、帳篷與
會堂,不斷地從親近此道的人們手中
誕生。」

——克里斯多福‧亞歷山大
(Christopher Alexander)
著名建築設計理論家

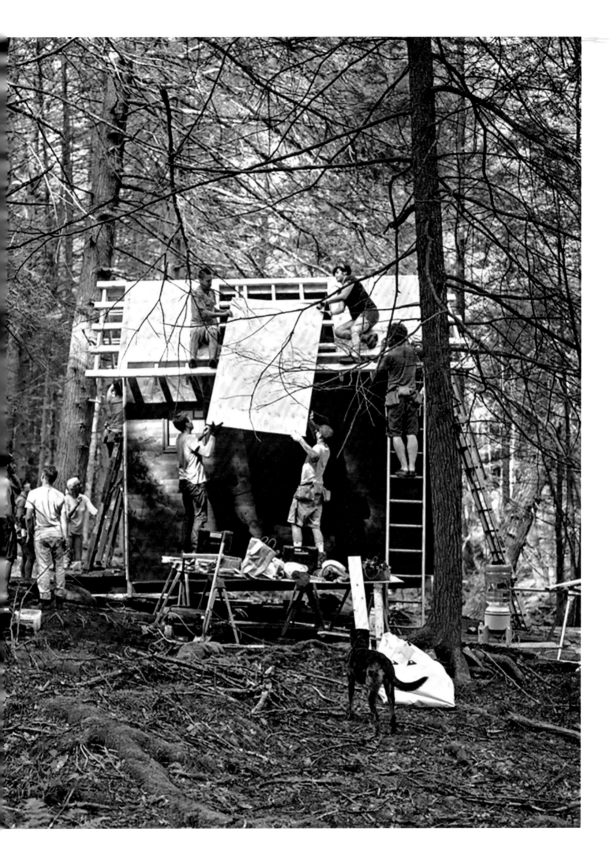

序

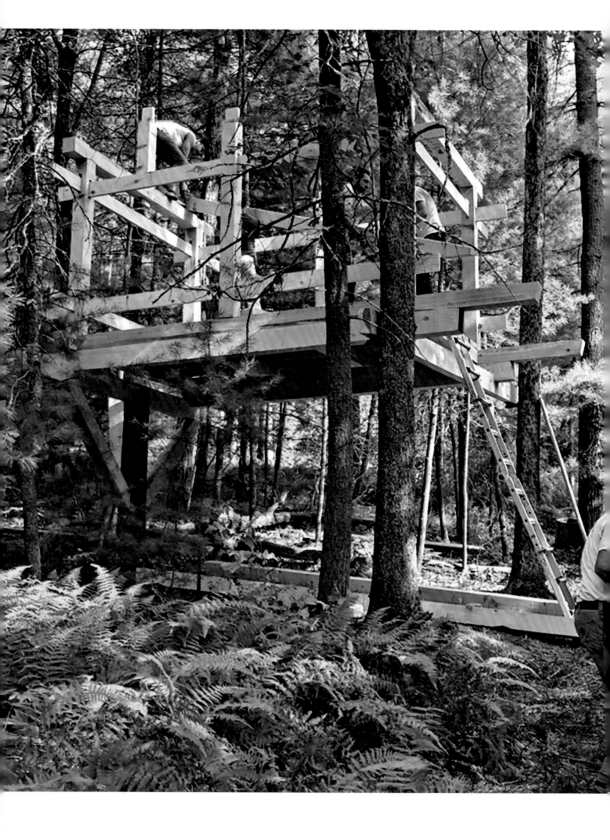

河狸溪

一位創始人在森林中打造了與世人共享的隱蔽
之所，讓大家到此學習實做

如何打造社區

紐約州巴里維爾
(Barryville, New York)

　　我需要一處無限可能的遙遠之地。過去，我花了六年時間建構了線上社群，而這回，我想在現實世界裡蓋個社區，特別是個能讓親朋好友走到戶外享用早午餐的場所，是個讓我們能稍微把工作拋在腦後，彼此扶持、一同學習新技能的地方。我想像在一片景色秀麗之地中，佇立著初出茅廬的我們所親手打造的隱居之所。我從紐約州北部開始探尋，想找個當地居民不介意讓我們嘗試蓋房子的地點，並收集了能夠讓此地看起來像個聚落所需要的一切。

　　就如同多數前往州北部的人，我以前曾住在哈德遜河附近，它是美國東北部一條生氣蓬勃的河流，流過卡茨基爾山脈（Catskill Mountains）的背風側，流經與新英格蘭的果園與聚落對望的寬廣谷地。這裡很美，但我找不到讓我感到野性十足的土地，我決定到其他地方探索。

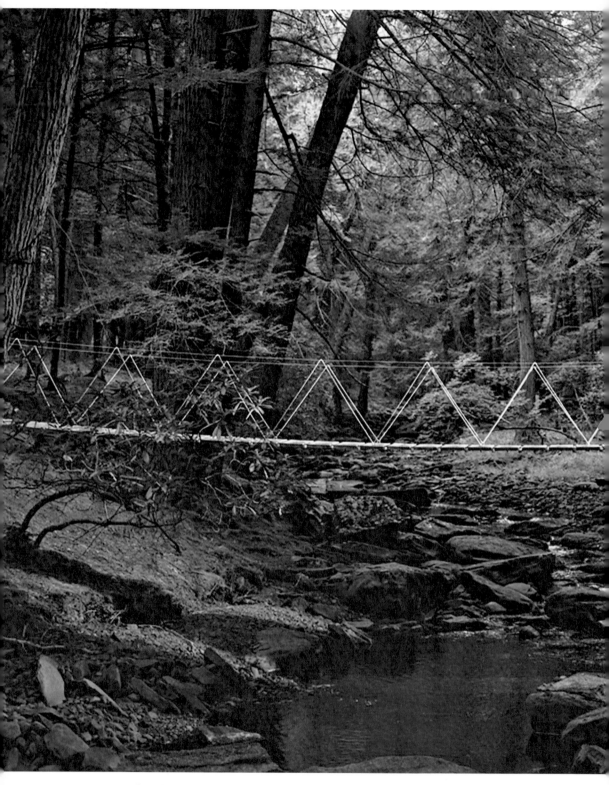

二〇一一年，河狸溪的居民們利用加壓處理過的
花旗松（Doug fir），以溜索建起了一座吊橋。

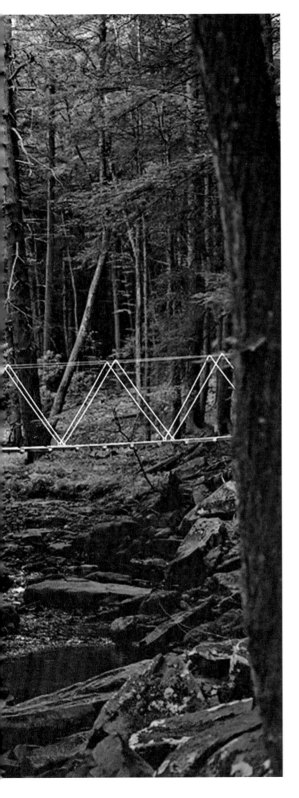

就在開車圍繞著紐約市越開越遠的一年後，雄偉的上德拉瓦谷（Upper Delaware Valley）上方那片我從未踏足的丘陵地區，有座穀倉與幾棟出租房產替我帶來了靈感。

我與一位朋友在四月底展開旅程，當我駛離杰維斯港（Port Jervis）公路後，便立刻明白，一定不會有哪個大富豪把農場開在這裡。圍繞著德拉瓦河（Delaware River）的山丘佈滿蓊鬱的森林，陡峭的斜坡向下直入河岸，只留下不多也不少的狹小空間，只夠讓人們開鑿出一條蜿蜒的鄉間小路，而荒廢在路邊的房屋，宛如陸上的里程碑。

縈繞在我們身邊的，是水面上所徘徊的濃厚霧氣，溪流從泥濘的岸邊流入滿是蕨類植物的路肩。

此地的植物從一七○○年代末期開始大肆蔓生，當時這些森林一度被砍得精光，並順流而下地流到費城，再運到工廠中加工成木柴，有時候也被製成英國船隻的桅杆（英王曾要求砍伐可航行河流旁長達十六公里範圍內的所有大樹）。現在，這些樹則是被砍伐作為柴火之用，鎮外居民也多以木筏與啤酒冷藏箱順著德拉瓦河流下運送物資。

那座穀倉不適合我們，有許多空間都沒有地板，不划算，但我愛上了那個地區。我們停留在一間汽車旅館餐廳吃份三明治，我也拿出手機瀏覽不動產的待售清單，而當我

在房地產經紀人的網頁看見那張照片的縮圖時，我就心動了。

上游約四公里的地方，有座約二十公頃的森林地正要出售。這塊地產上有條泥土路，穿過一片山核桃木，通往一間簡陋的棚式小木屋，裡頭沒電，也沒有裝配水管，小木屋就高高地站在一條小溪上方，小溪流則向下匯流到德拉瓦河，小溪岸邊的百年東部白松（eastern white pines），朝著反地心引力的角度傾斜著，樹根暴露，並緊抓著因侵蝕而露出充滿苔蘚又潮濕的石堆。

到了幾個月後的八月，我帶著妻子寇兒特（Court），還有二十幾個朋友一起來到我們的新天地露營。在鎮上的市場，泛舟客們看見我們，覺得應該能跟我們一起開場派對，就跟著一起回到了約五公里外的營地。

我們請他們留下來，大夥兒一起花了一整天時間清理外圍建物，並組裝了一座用柴火加熱的浴桶，再倒入從溪裡裝來的水。鏈鋸嘎吱嘎吱作響，我們鋸下了一些白樺樹，鋸成手中的第一批柴火。接著，再從山腰撿來一些石頭，築起一條河道，把溪水引至小木屋處。

當天晚上，我們用煤炭悶燒荷蘭鍋，燉了羊肩肉來吃。烹調時間比預期的還久，日落以後，我們映著頭戴式探照燈的光線享用晚餐。

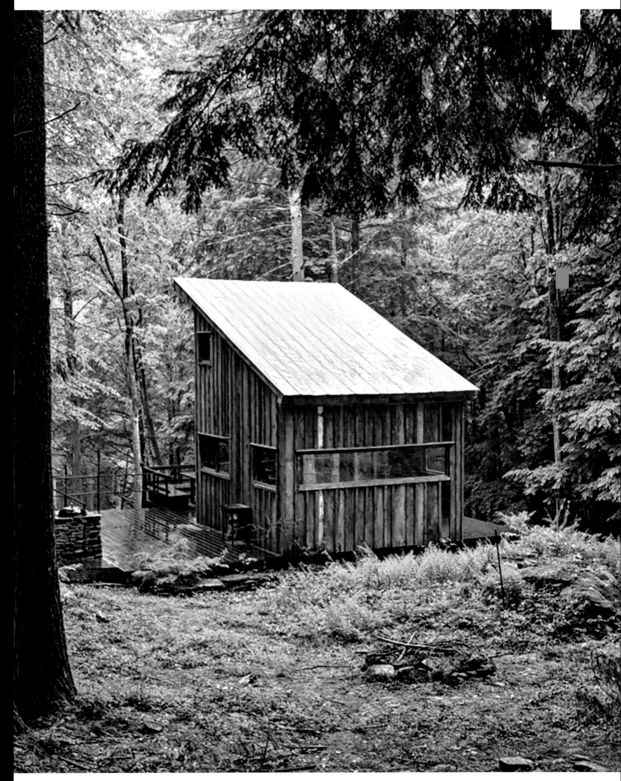

史考特（Scott）的小木屋，這片土地上的第一
棟建築物，是利用回收的木造穀倉所搭建。

用餐後，我們擠進了只有一間房的小木屋，蓋上羊毛毯，一邊聽著朋友杰斯‧庫克（Jace Cooke）朗誦書本。由於先前在浴桶中泡了許久，身子暖呼呼的，我不禁心情愉悅地環視小木屋內的好朋友們。

那個週末，就這樣開啓了我生命中最快樂的幾年時光。

河狸溪如今還是由我們幾個人所共有，是以流過當地的支流所命名。河狸溪是我們的營地，我們在此體驗壯麗的大自然、打造建築物、製作藝術品與各種食品、練習打造社區、學習新技能，也是讓我們這群移居至此的親朋好友們得以彼此相伴的場所。

這是個既豐富又缺乏的地方：鱒魚的大小剛好能填飽肚子；每年暑假都召開國際性的螢火蟲大會；到了冬天，會有無數的松鼠與雪鞋穿梭在結冰的溪流上。這裡大部分的房子都沒有水管、沒有電、沒有隔音牆，也收不到手機訊號（我們有些人曾到山上最高點接收過微弱的訊號）。大部分的日子一片寂靜，有時候則會聽見嚎叫聲，而且所有留在屋外的東西，到了隔天都會有一大堆老鼠大便，但我們就愛這種生活。

在一八〇〇年代初期，我們的土地曾經被砍得光溜溜並改為農地，之後又因為土壤與生長品質不佳而遭到荒廢，樹林間有許多老舊的石牆，劃出了廢棄農場的邊界。到了

一九〇〇年代初期，同樣地，這片土地上的樹木又被砍光，以供應當地生產酸類物質、木炭與木醇的工廠所需。自此以後，這塊土地才得以自然復甦，長出天然的硬木與松樹林，當陽光把地面曬得暖烘烘時，就會散發出濃濃的樹脂氣味。

一年當中的大部分時間，這條溪流都寧靜地流動著，但是在夏天的暴風雨過後，就會變得湍急洶湧，更深刻地刻劃著山谷，露出溪床上的卵石與藍石板，我們都會在溪裡游泳與洗澡。在暴風雨的時候，常常會有原本傾斜的樹因為強風或雷擊而倒下，到了隔天，我們就會趕忙著把樹木劈成柴火。有一次，有棵樹不偏不倚地從溪的一頭倒向另外一頭，恰好搭成一座橋，那個夏天，這座木橋就成了我們除了涉水外，來往於溪流兩岸的唯一通道——雖然這座橋很滑就是了。而在某位朋友在木橋上摔跤之後，我們就把這座木橋換成以溜索搭建的吊橋。從此以後，就不曾再有人因此而受傷了。

到了今天，已經邁入我們住進河狸溪的第五年，而我們有一套公定的居住辦法，也就是一些居住義務與規定。其要旨就是，你來到這裡並從事大量的勞力活兒，來換取美味的糧食，一旦我們確定你樂在其中也願意付出後，就會邀請你加入。

有幾個月，我們只有週末才會來，但接

著我們會大肆享受為期較長的夏日狂歡假期。通常至少會有一個人全年留守於此。

我們一起設計並打造了各種舒適的設備，這裡總共有五間小木屋，還有一間適合眾人聚會的大農舍，另外還有用柴火加熱的三溫暖、五花八門的工具間、幾間戶外廁所，還有一座圍場，用來掩埋我們的排泄物做堆肥，但我們不怎麼會到圍場裡，而且主要都是用來堆柴火而已。

當中，有一間小屋被取名為克萊德榭（Clydeshead），那其實是一隻狗的名字。我的朋友葛雷斯・卡賓（Grace Kapin）與布萊恩・雅各（Brian Jacobs）花了三年多才蓋好——大多是他們倆努力完成的，其他人只在夏季趕工時才幫忙一下。這是個浩大的工程，在山腰上延伸了約六公尺，以固木器具支撐著，這種器具的設計能讓錨定的樹木隨著風吹而擺動。木頭側線用松焦油塗上，聞起來就像煙燻魚肉一樣，這種技術來自斯堪地那維亞（Scandinavia），是用來保護繩索與岸邊建築物的，而這種工法正好適合河狸溪的潮濕氣候。

最近，我們成立了河狸溪學校（Beaver Brook School），每年邀請十多位申請人來此短住，並學習建築技術。從二○一三年開始，年紀從十七歲到七十歲不等的學生們從世界各地旅居到河狸溪，還有人從哈里法

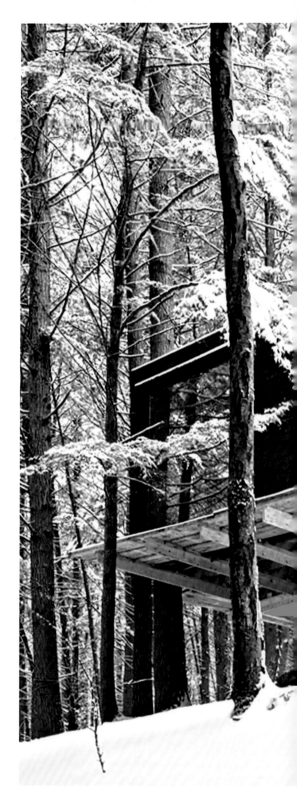

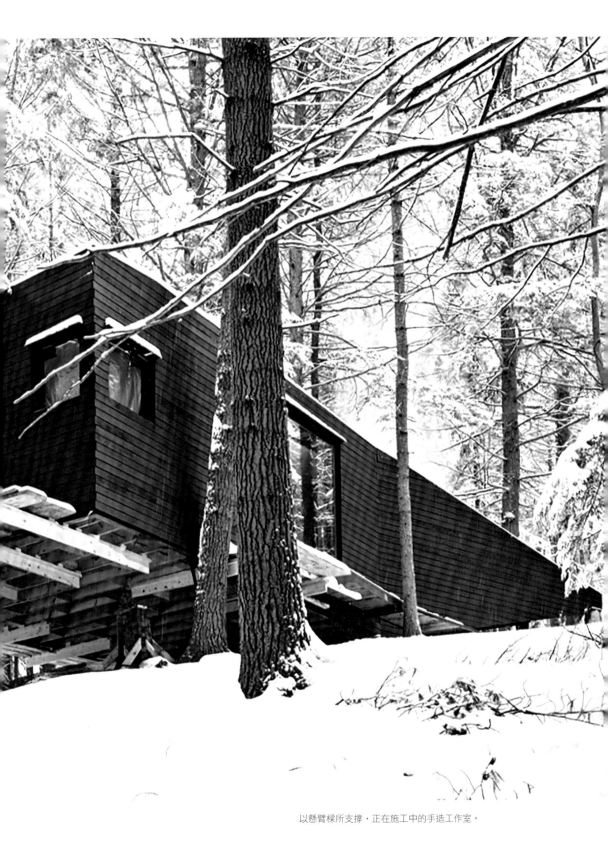

以懸臂樑所支撐，正在施工中的手造工作室。

利用從賓州回收的穀倉所建造的農舍。

克斯（Halifax）與赫爾辛基（Helsinki）遠道而來。二〇一四年，未曾有過經驗的新手們砍倒了幾棵樹，並且利用日本的木材架框工法，在剩下的殘幹上搭起了小木屋。我們計畫讓學校全年無休，希望有利於我們將河狸溪塑造成典範，讓有心保育與打造社區的人們得以參考。

從幻想跨進現實並不困難，一切就從尋求靈感開始。

在我創立河狸溪後不久，我開了個網頁，名叫「秘境小屋」（Cabin Porn），我跟幾位朋友收集了各種房子的照片，塑造出我們心目中理想家園的樣子：這種建築物都是出自於雙手，利用想像力與隨手可得的素材，以匠心獨具的工法所打造；這些房子由無所畏懼的人們，下定決心苦學，並且以無可動搖的毅力所創造。

從二〇一〇年開始，已經有將近一千萬人次造訪我們的網站，也有一萬兩千人與我們分享了他們自己的小屋。

秘境小屋吸引了這麼多讀者，其實我並不太訝異。當我們越往高科技的世界遷移，大自然反而越吸引我們的目光。

各種小屋的照片，通常讓人覺得荒野世界經過改造後，就能立即入住。然而，根本不是這麼回事，這些照片一直告訴我們一件事，也是最令我興致盎然的一點：我們的內

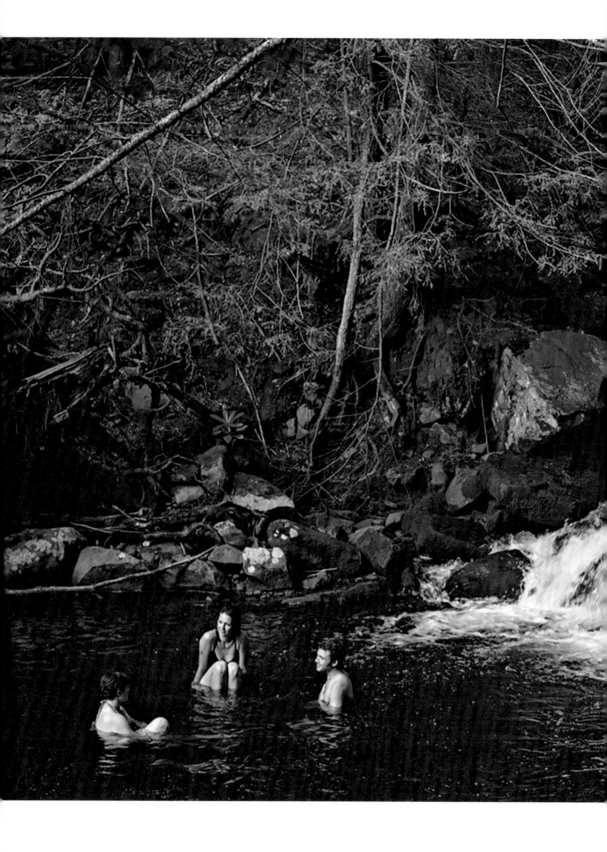

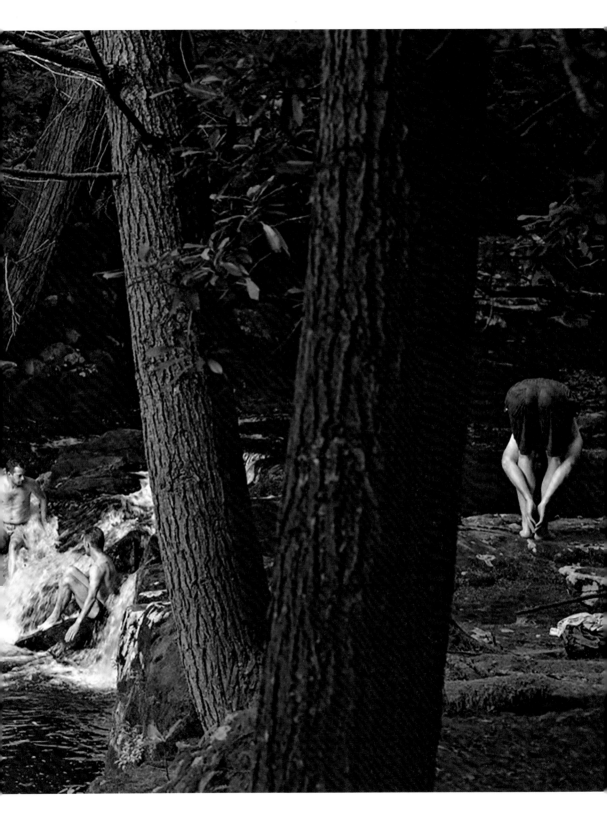

心都有一座隨時可以動手打造的家園，只要
動手就對了。

　　當你發現自己能夠動手打造自己的居
所，並且以如此簡樸的心血，熱烈地招待親
朋好友，確實能讓你感到美妙的自信心。

　　我希望能有越來越多人了解並接受這
項挑戰，當中所需的工具再便宜不過了，建
築工法也不用花什麼錢，而且無論是線上或
現實世界中的社群團體，也都能協助聯絡我
們。而透過認識眾多的良師益友與優秀典
範，更能讓我們了解，自己能靠雙手打造出
什麼樣的產物。

<p style="text-align:right">──札克・可倫</p>

大多數的柴火式三溫暖，都是由新手們
在十天時間內所打造的。

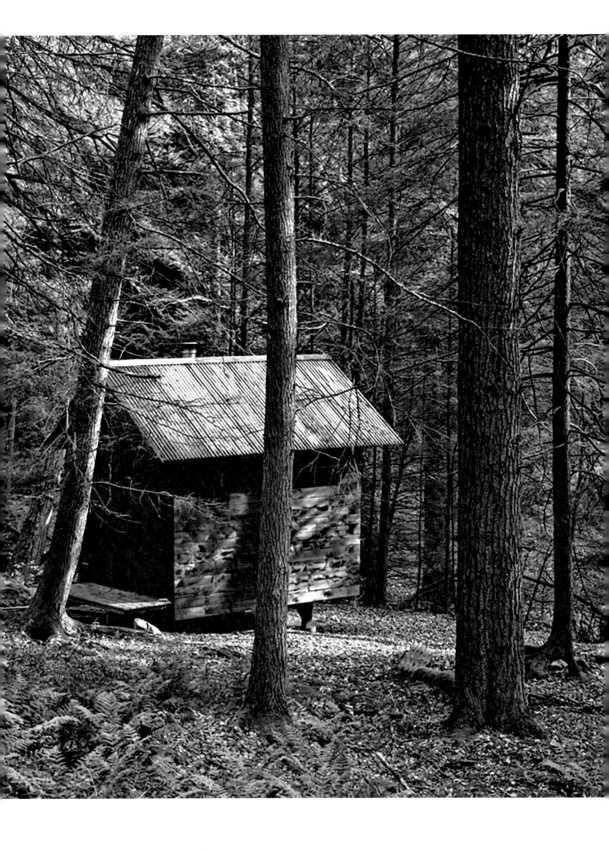

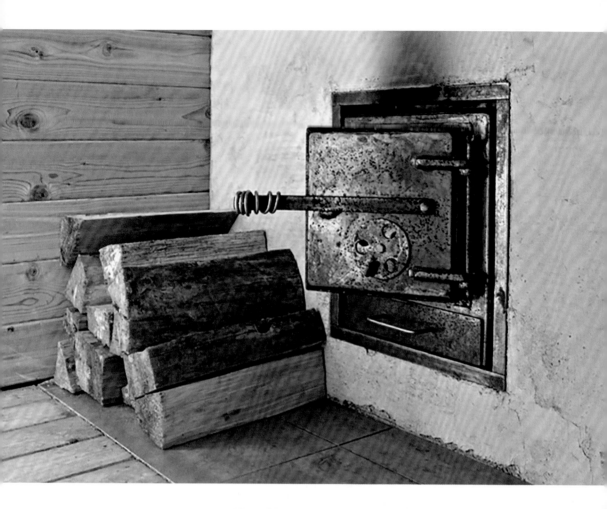

▲ 火爐的進柴口能預防雜物跑進三溫暖裡頭。

▶ 外層加裝塗有松焦油的木條。

▶▶ 河狸溪居民選用多節雪松（knotty cedar），是種不算昂貴的抗熱建材，板凳可以移動，方便清掃。

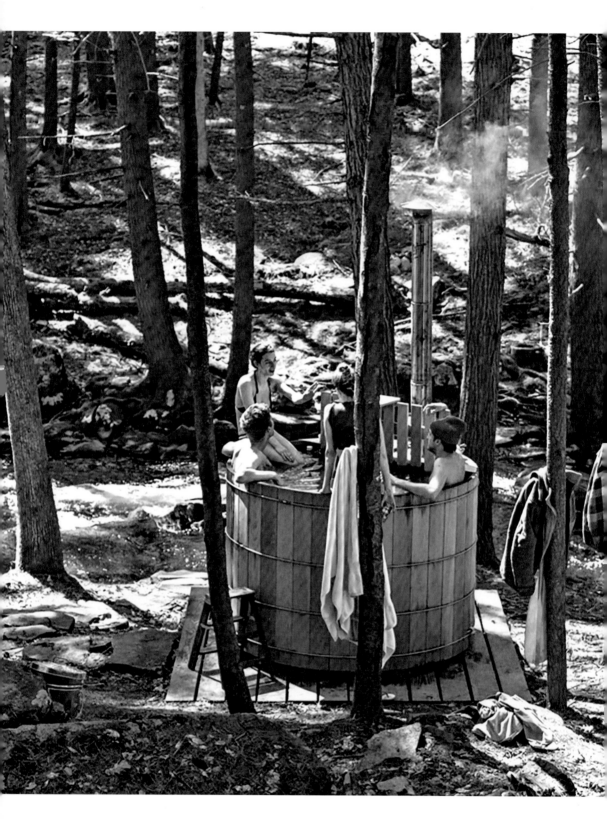

柴火式浴桶中裝著從溪裡取來的溪水,
在夏季將水加熱至攝氏約四十度需要大
約兩小時。

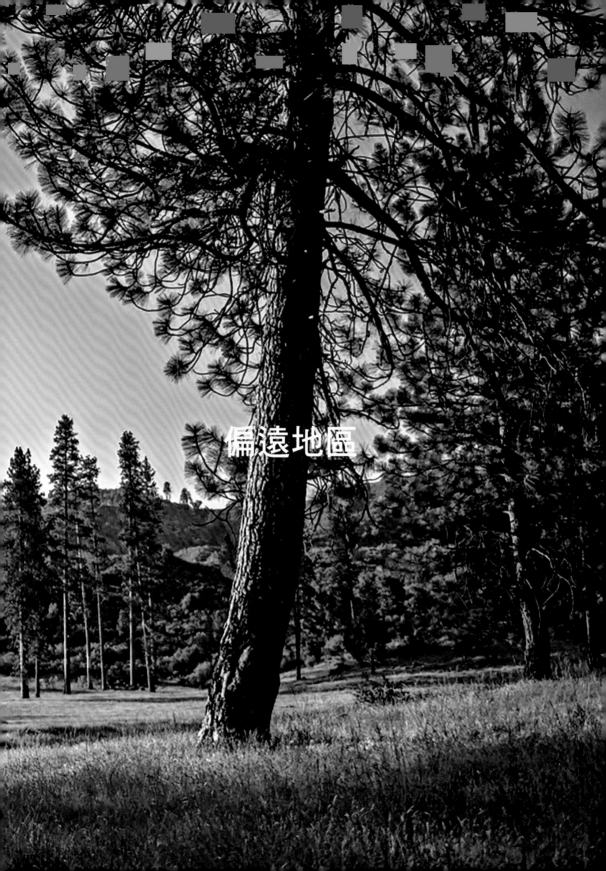

1
偏遠地區

父子攜手開闢的田園居所
距離汽車可到達的地點約有幾公里遠

在野外打造家園

加州，松谷
（Pine Valley, California）

一九七六年九月，傑克・英格利（Jack
English）與他的妻子瑪莉（Mary）、十四
歲大的兒子丹尼斯（Dennis）正在加州大索
爾（Big Sur）地區東部的森林裡打獵。本
塔納荒野（Ventana Wilderness）擁有寬達
六百七十三平方公里國有林地的崎嶇山峰，
以及隱蔽的谷地與溫泉，這片土地所在地
區，擁有全加州密度最高的山獅族群，以及
大量的野豬、火雞與鹿群。當傑克與丹尼斯
正在追蹤野鹿時，瑪莉遇見了一小群大約
二十多人的登山客，正在附近好奇地四處張
望，他們說在當地報紙上看見一則分類廣
告：有人要在這片國有林地中，一處名為松
谷的地區，出售一塊約二公頃大的土地。登
山客們後來找到這塊地的位置，而在一夥人
離開之後，傑克與丹尼斯也回來了，瑪莉轉
述了這個消息，「有人要買這塊地耶，我們
一定要搶到！」

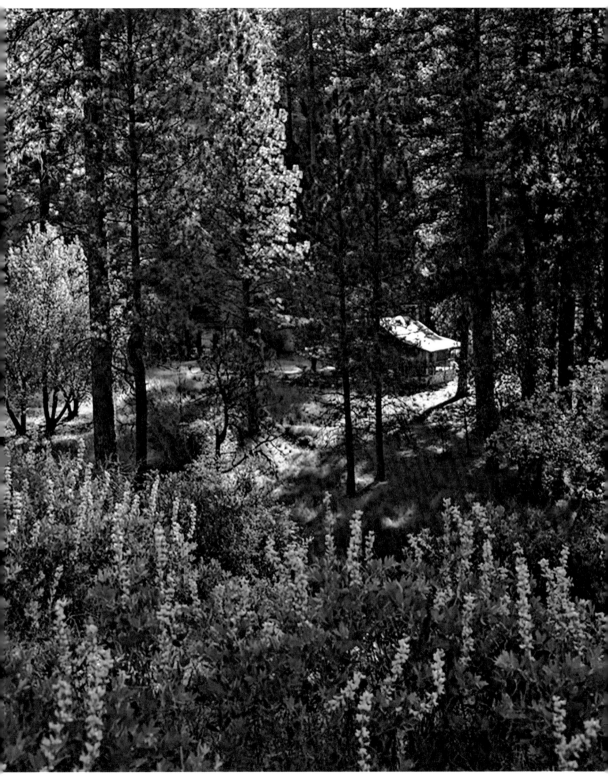

小木屋位於國有林地中一片約二公頃的土地
中，只能爬過約十公里長的小徑才能到達。

　　從一九三〇年開始，當時十一歲的傑克
就常常到松谷健行、露營、打獵，以及釣虹
鱒魚，他們一家人就住在此地北方大約八十
公里外的農場。

　　松谷周遭遍佈著西部黃松（ponderosa
pine），只能靠步行或騎馬，經過兩條蜿蜒
崎嶇的泥土路，往下走過近十公里路程，穿
過滿是岩石的桑塔露西亞山脈（Santa Lucia
Mountains）才能到達。

　　一八八〇年左右，美國的公地放領法
（Homestead Act）通過後，移居者開始劃
分松谷周圍約六十五公頃的土地。多年過
後，許多家庭不斷將原先開發過的小塊土地
回售給林務署（Forest Service）。

　　傑克對其中一片約六公頃的土地很熟，
這塊地在一條溪流旁，靠近一座日照充足
的放牧場，位於一片在月光下會閃著光芒的
砂岩地下方。土地上留有一間老舊又殘破
的小木屋，這些年來都無人居住，所以在
一九三六年，十七歲的傑克連繫上了地主，
但這位女士的開價不肯低於每半公頃一千美
元（以六公頃計算，約等於今天的二十五萬
七千美元），沒辦法，傑克只好死心了。

　　傑克在第二次世界大戰退役後回到家
鄉當木匠，並在那時候認識了瑪莉且結為連
理，瑪莉的父親是位精力旺盛的豬農，而她
也是亞伯拉罕·林肯（Abraham Lincoln）的

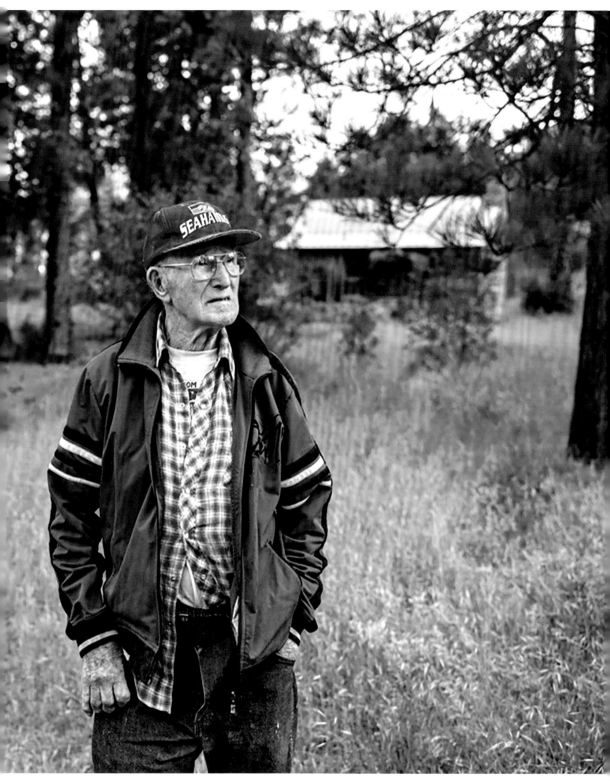

傑克・英格利於一九七六年開始在本塔納荒野
搭建自己的小木屋。

後人。傑克回憶著說：「她是位可愛的小女生，一百五十八公分高，體重六十八公斤，而且身材一直沒什麼變化。」傑克都暱稱她為「小美女」，兩人曾經靠狩獵旅遊的方式到過阿拉斯加與加拿大的蠻荒林地。

傑克在距離松谷約兩小時車程的索奎爾（Soquel）地區替他們倆蓋了房子，而且他們也時常到外地旅遊。當丹尼斯六個月大時，兩人就帶著兒子一起出遊，到兒子成為青少年時，全家人已經在山林小徑中走過了無數個白天，也露營過無數個夜晚。所以到了一九七六年，傑克與瑪莉終於有機會能在松谷地區買下一小塊地時，兩人幾乎是毫不猶豫。

在整頓並打包好傑克所獵到的野鹿後，全家人爬過約十公里的山路，回到一九六六年份的青綠色福斯金龜車上，一路開回鎮上，他們買了當地小報並找到那則廣告。一九三六年後，傑克原本打算買下的那片六公頃土地，被縮減成二公頃大，而地主最近過世了，所以地主的家人正在清算資產。在土地拍賣時，總共有四位競標者，傑克與他的兄弟菲爾（Phil）喊出一萬一千元高價，硬是高出第二高價三倍以上。

一個月後，傑克開始在新買的土地上替家人建造一間小屋，菲爾不明白為什麼傑克不將此地保留為帳篷露營地，因為這塊地距離可以停得下卡車的地點足足有十公里遠，而所有木柴都必須收集到建地來加工，這代表著只能靠馬匹與背包來拖運所有的工具、設備與其他建材。

傑克挑了位在砂岩地正下方的地點，菲爾提醒他，小木屋以後一定會被滑落的石礫給砸中，兩兄弟為此爭論不休。傑克不肯打消念頭，他坐下來畫出一間殖民地風（Colonial-style）小木屋的標準建屋藍圖，小木屋裡頭有一間大房與一間小浴室。

一九七六年秋天，傑克與丹尼斯開始將物資運往松谷，他們搭起第一次世界大戰時期的帆布帳篷，裡頭只有睡袋、軟墊、提燈與手電筒，沒別的了。水源就取自二百七十多公尺外一條溪流的天然湧泉，食物則是先包裝好並用營火烹調，兩人捕魚來吃，偶爾也會獵野鹿。

每週工作過後的星期五，傑克會收拾好行囊，開車載丹尼斯到最近的營地停車場，大約晚上八點半抵達，然後兩人開始徒步前往，並在十點半左右抵達松谷。每次的行程都經過細心安排，以免需要來來回回奔波。傑克利用紅杉（redwood）木框與金屬線網編成的手工篩網，開始分別篩出兩堆取自溪邊的碎石與砂子。逐漸地，兩人徒手用容量十九公升的桶子將砂石搬回搭建地點。

每當傑克看見路上有喜歡的大石塊，他

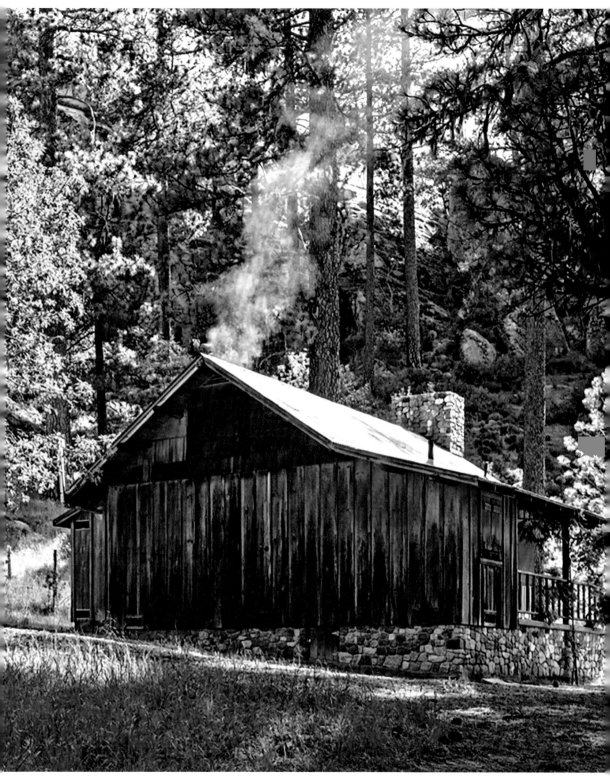

木柴在建築現場裁切加工，所有工具經過裝袋
後，以徒手或是以手推車搬運。

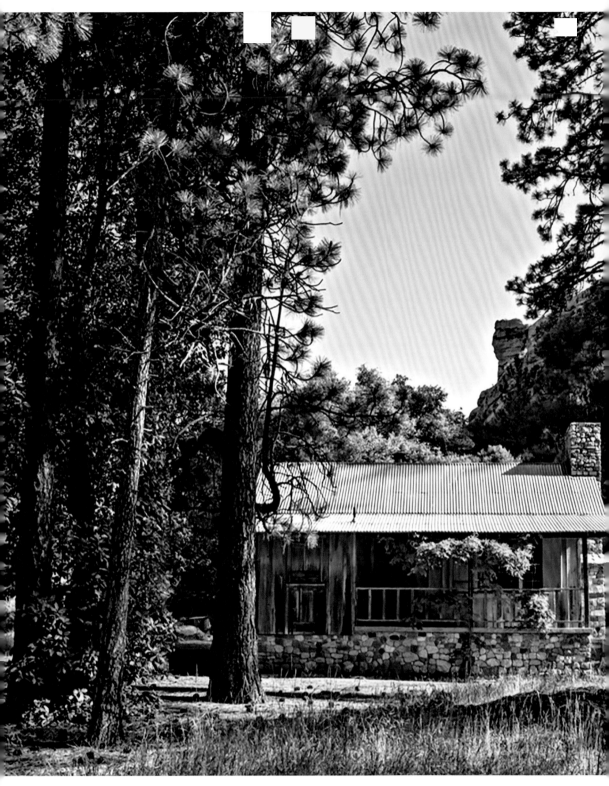

門廊上蔓生的紫藤是在一九九〇年代所種植，
並且在二〇一三年春天首次開花。

就會搬回來，在帳篷旁堆成一堆；走在小徑上，如果看見某個特別的石頭，他就會塞進背包裡帶回松谷。

每個週末，這對父子都會準備更多的工具與材料：傑克背上背著約十一公斤重的阿拉斯加鏈鋸，丹尼斯則帶著兩部約十公斤重富世華（Husqvarna）牌的動力頭上路。如果工具太大、太笨重或無法背在背後，例如瓦斯發電機，兩人就會利用手推車或者購物車來搬運。

在許多次的路上，傑克與丹尼斯徒手搬運一綑綑約一‧三公分厚的鋼筋，每一綑都重達三十六公斤。他們在鋼筋兩端包覆上約三十公分長的泡棉束，接著一人扛一邊往小徑上路。

丹尼斯是身形瘦長的青少年，他回想著說：「鋼筋會上下彈跳，不停地撞著你，你的肩膀很快就會開始痛起來，然後就換另一邊的肩膀扛，就這麼來來回回地交換。」隨著建築地點的鋼筋越堆越多，一桶又一桶的砂石也越堆越高，丹尼斯說：「我知道所有粗重的工作都會讓我變得更強壯。」

傑克與丹尼斯還砍下因為感染松小蠹蟲（pine beetle）而凋亡或即將死去的多年西部黃松。隔年春天，兩人動手加工木柴，為了使木頭乾燥，他們利用鋼筋搭起了物料架，並用木板堆起，中間插著木棍，以確保

空氣能在木頭之間流通。在等待木柴乾燥的期間，他們同時進行著各種工作，傑克所收集稀奇古怪的石頭也越來越多。

在收集足夠的砂石之後，傑克與丹尼斯開始運來足夠的波特蘭水泥（Portland cement）。有一次，兩人帶著一列至少十頭的驢子與馬匹，每一頭都載著兩袋水泥。傑克利用水泥混拌出自製的灰泥，他以水泥與鋼筋砌出小木屋的地基牆及壁爐的基腳。地基在一九七七年春天完成，那年夏天，他們完成了骨架、外頭的牆板以及屋頂。

往後的三年內，一家人將大部分的週末時間都花在松谷。瑪莉種了一片花園，他們也試著種過葡萄、黑莓、覆盆子與各種果樹，傑克則繼續忙著屋內工作。他有次在距離小木屋約四百公尺遠的地方被一棵砍倒的黑橡樹絆倒，之後他請菲爾幫忙將加工器具搬到樹旁──傑克認為，這棵樹木既漂亮又耐用，所以他把黑橡樹用來做成地板，另外一大塊則做成了壁爐架。

為了去除鏈鋸在木頭上所留下的痕跡，傑克利用大斧與手斧削去木頭上的表面，這項工法包括先以斧頭在木樑表面上劈出一些平行的橫切線，接著再用手斧光滑地削去切痕。傑克花了兩三個小時才完成壁爐架，他也在天花板樑上使用了相同工法，也在此花了更多的時間。

當丹尼斯‧英格利還是青少年時，他就幫父親
在下方的谷地上建起了小木屋。

▲ 橡木壁爐上所放的肖像是傑克・英格利的妻子瑪莉,她的小名是「小美人」。壁爐的手劈拋光工法,是先以大斧在木頭上刻出刻痕,再以手斧切削磨光。

▶ 一九七六年,規劃委員會規定負載乘樑的尺寸必須經過工程師計算,傑克在某天下午雇請友人進行所有的計算工作,費用:七十五美元。

▶▶ 燒柴火用的爐子是以直升機運到小木屋的,費用:二百五十美元。

▲ 外層板未經刨平，所以仍然能看見鏈鋸所留下的切痕。

▼ 傑克・英格利花了多年時間，從溪流與小徑上收集了許多石材，用來搭建煙囪。

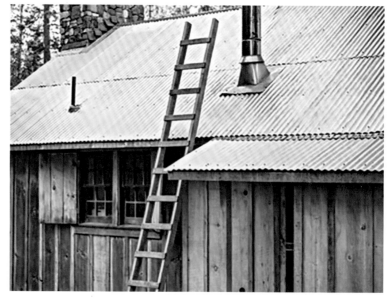

四張床鋪搭好了，廚房也建好了，窗戶也就定位了，傑克開始著手用石頭搭起煙囪、地基與壁爐。他每次在完成一定的進度後，就再從山谷各處的河床與小徑收集石頭回來。砌石工作是純粹的美化作業，但卻能賦予小木屋精細的作工，以與當地的自然美景相輔相成。

多年過後，這二公頃的土地成了傑克在整座山谷中最鍾愛的地點，他在一九八○年堆完了最後一塊石頭。

同年，傑克與瑪莉住在小木屋的時間更長了，有時候他們會步行來此，一次待上一個月，就只有夫妻兩人。傑克退休後，也不

再到其他地方去，他開始製作小提琴、大提琴、中提琴與低音提琴所需要的琴弓。在這片樹林裡，時光就像停下了腳步。

自從一九五○年代起，傑克便逐漸不再留戀現代社會。由於商業主義的興起，人們開始遠離農田，改為蓋房子或生產商品，而傑克認為各種產品的品質越來越低劣了，他說：「我不在乎什麼進步，我寧願回到過去，我太太也一樣。當我失去她之後，一切都不同了。」

瑪莉在二○○一年時過世，享壽七十八歲。不久後，傑克搬到小木屋來，幾乎一直住在這裡，他們在索奎爾的家會讓他回想起

▲ 通往小木屋的路頭，是從一條蜿蜒的
泥土路底開始。

▶ 當地的直升機駕駛志工，會在傑克·
英格利需要時將他載到小木屋。

▼ 傑克·英格利在九十三歲生日前一天
徒步行走了三個多小時。

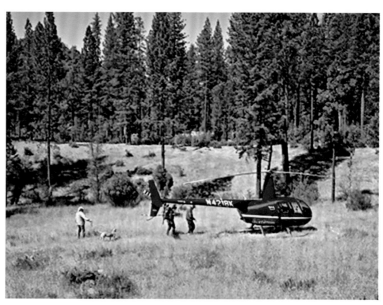

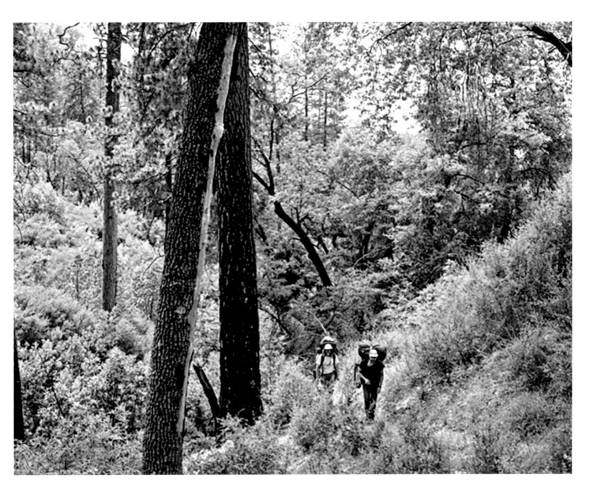

太多關於瑪莉的一切，他無法忍受待在松谷之外的其他地方。傑克會獨自走來此處，一待就是一個月，接著回到鎮上採買物資、付清帳單，再順道看看丹尼斯與孫子們。傑克將瑪莉的骨灰留在一個小紙箱裡，總會將她帶在身邊。丹尼斯說：「他不想用任何種類的骨灰罈，因為要帶著骨灰罈到處跑實在太重了。」

到了現在，傑克成了當地登山客與背包客口中的傳奇人物。雖然傑克的土地上有兩道圍籬，但他總是把大門開著，他歡迎所有遊客造訪此地。感恩節時，有位露營客在暴風雨中來到傑克的小木屋中躲雨，傑克提供

了食物並讓他得以保暖，往後的八年內，這位露營客都會在感恩節時來到松谷，親手送給傑克一頓晚餐。

多年過去，傑克的身體仍然硬朗，但他開始患上心律不整的毛病，所以丹尼斯每次都會陪父親來回松谷。傑克最後一次走上松谷小徑是在二〇一二年，正好是他九十三歲生日前一天，他的腳程只花了三小時十五分鐘，仍然比大多數新手背包客還要快。

過了幾個月，傑克心臟病發。他出院之後，丹尼斯決定讓傑克搬回索奎爾的家中，但丹尼斯每個月都會讓父親回到松谷的小木屋去，有位當地的直升機駕駛員自願載傑克

從附近的機場飛回小木屋去，航程大約二十分鐘，好讓他可以回小木屋住幾天。丹尼斯此時五十三歲，他在小木屋後方約九十公尺的草地上準備了臨時的直升機停機坪。

　　二〇一四年五月，在直升機降落之後，傑克在這塊八十年前第一次探索的土地上，慢慢地走回他四十年前所建造的小木屋。他坐在小木屋後頭，靠近工作室，而他曾在工作室裡做出了幾十把小提琴弓。已經九十四歲的傑克輕輕地說：「這裡是絕佳的安眠之地，我想我的日子已經差不多了，但我的一生很精彩，我沒什麼好抱怨的。」他先在外頭繞了一陣子才走進屋內。小木屋周遭的環境沒什麼改變，只有在二〇一一年，有幾顆大的砂岩卵石滾下山谷，滾到距離小木屋大約五分鐘的小路上，而到二〇一四年為止，從來沒有石頭撞到傑克與丹尼斯所搭建的小木屋。

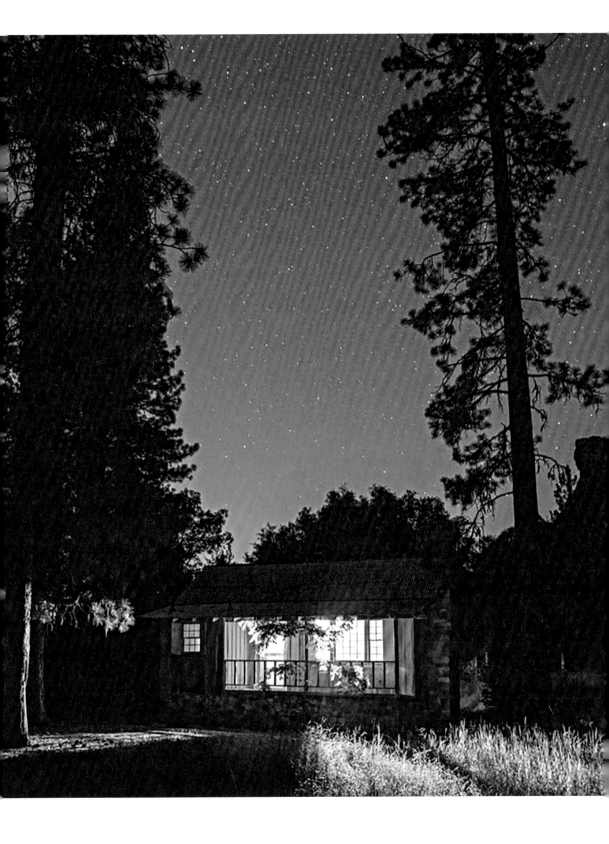

偏遠地區

更多秘境小屋

挪威格羅特利（Grotli）。
提供者：Anka Lamprecht & Lukas Wezel。

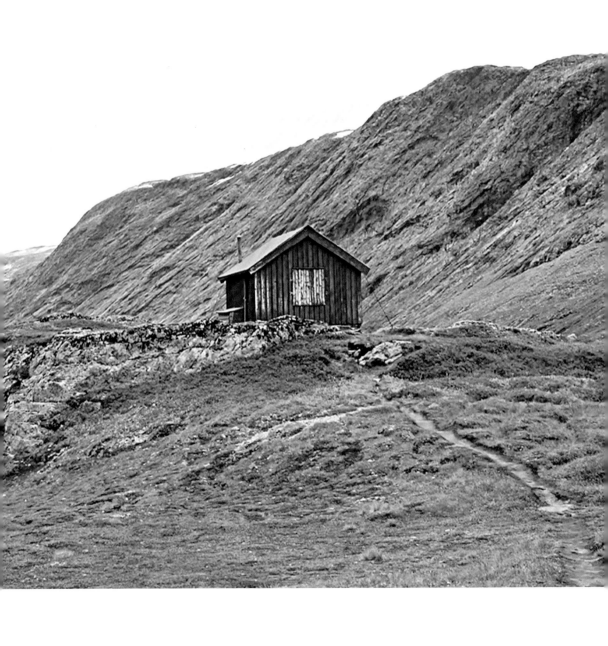

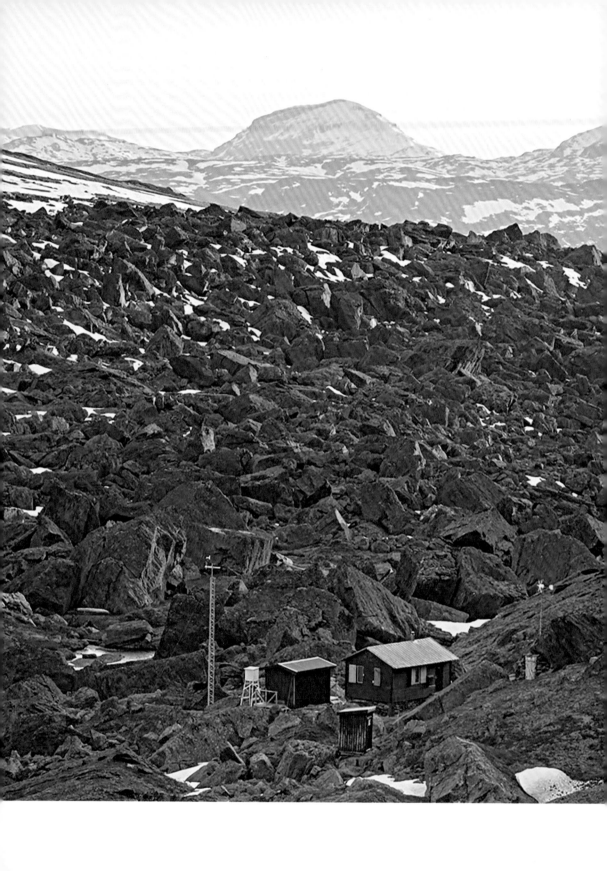

瑞典拉普蘭（Swedish Lapland），
Kärkevagge的小屋。
提供者：Henrik Bonnevier。

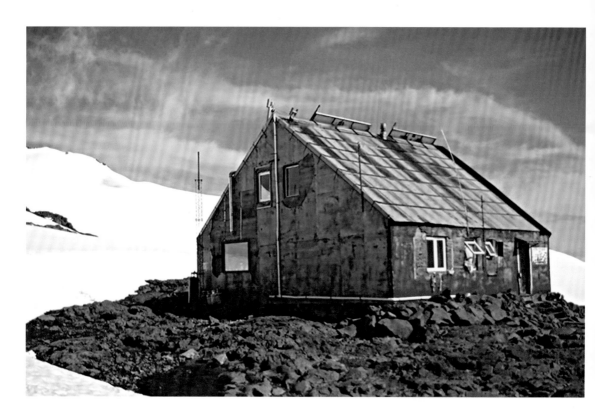

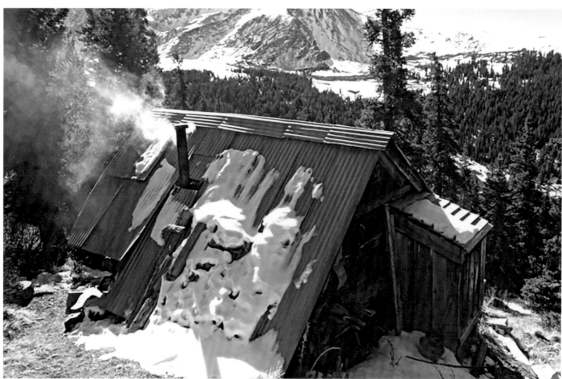

▲ 阿根廷巴塔戈尼亞（Patagonia）。
提供者：Dr. Julius Christopher Barsi。

▲ 科羅拉多州的里德維爾（Leadville）附近，洛磯山
脈（Rocky Mountains）中的小屋。
提供者：Taylor L. Applewhite。

▲ 加拿大育空地區（Yukon Territory）的
回音湖（Echo Lake）。
提供者：Peter Turner。

▲ 加拿大英屬哥倫比亞（British Columbia），
羅斯蘭（Rossland）的鐵杉小木屋。
提供者：Tyler Austin Bradley。

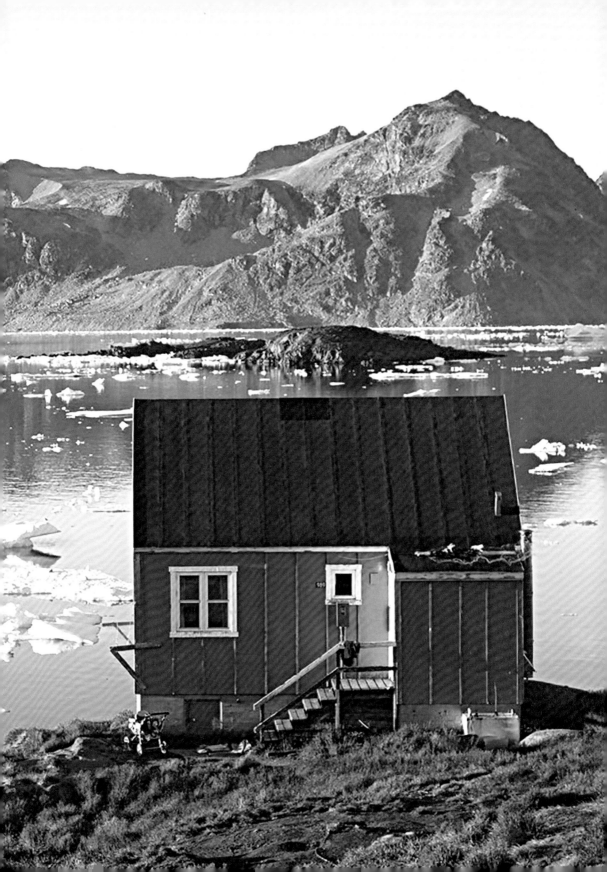

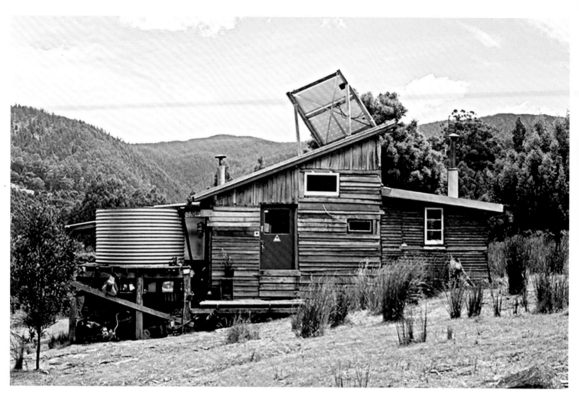

（◀前頁）東格陵蘭庫盧蘇克（Kulusuk）。
提供者：Hakur Sigurdsson。

Axel的小木屋，位於澳洲塔斯馬尼亞修恩谷
（Huon Valley）。
提供者：Tom Powell。

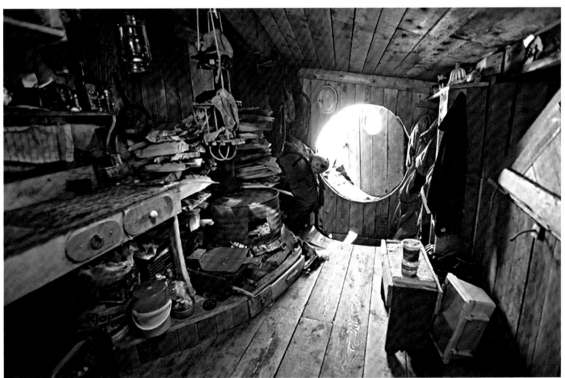

以北極圈內北挪威地區的漂流木、石材與海上廢料
建造的小木屋。
提供者：Inge Wegge & Jørn Nyseth Ranum。

（▶次頁）瑞典諾拉（Nora）附近島上的小屋。
提供者：Jonas Loiske。

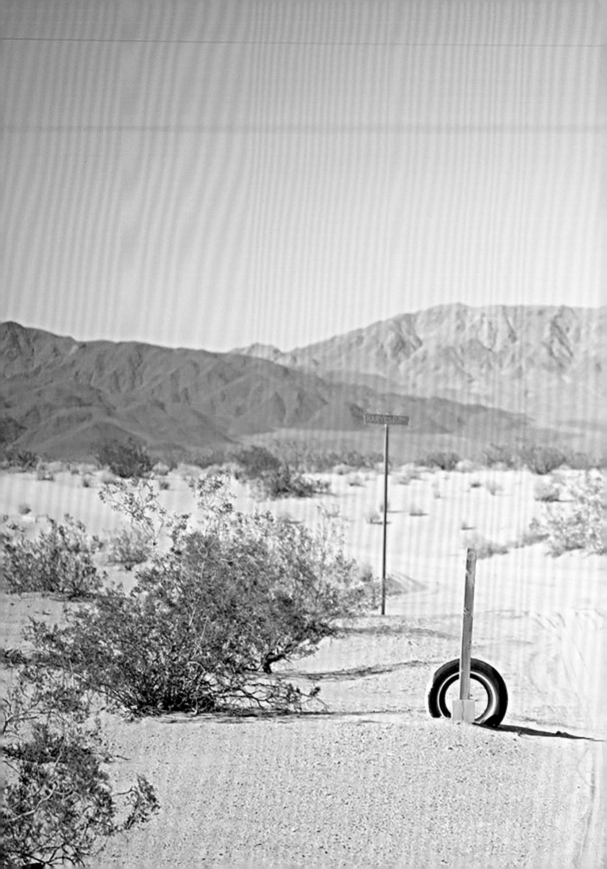

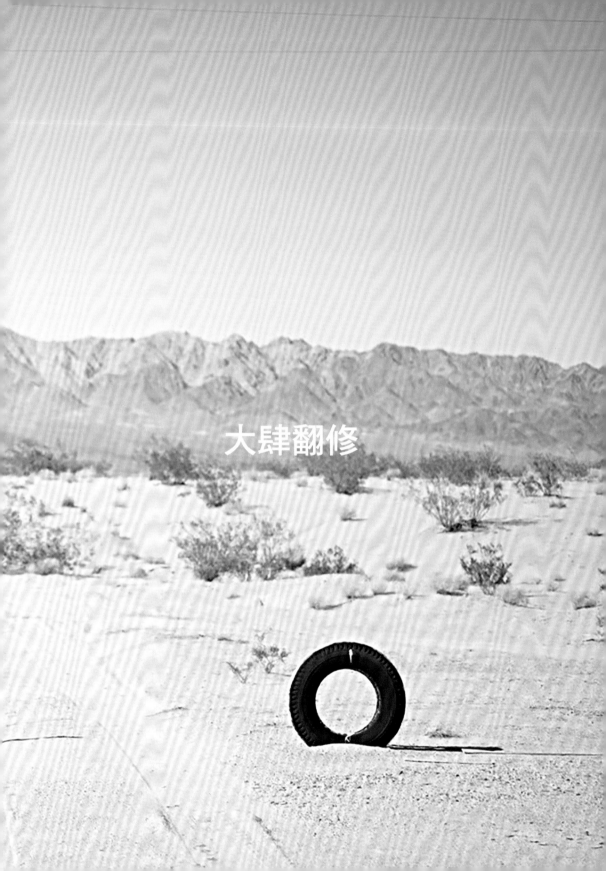

2
大肆翻修

情侶一同讓荒廢的沙漠家園煥然一新

讓小平房恢復生氣

加州・奇蹟谷
（Wonder Valley, California）

麗莎・席寇（Lisa Sitko）與道格拉斯・亞默（Douglas Armour）在不動產清單上看見一棟房子，接著彼此相視，他們哪有可能買這種房子，兩人很有默契。

這是棟一樓平房，窗戶破了、油漆剝落，還有輛破舊不堪的老拖車停在屋旁的空地上，照片裡頭沒有任何東西能吸引這對情侶，房子旁邊甚至還有支電線桿，突兀地闖入這塊土地。然而，這塊地的距離也不過就二十分鐘車程，所以麗莎與道格拉斯跳上卡車，兩人覺得還是先親眼看看再說，別急著從清單上劃掉。

二〇〇六年五月，麗莎與道格拉斯將加州的奇蹟谷畫上記號，決定找到這一小塊地，畢竟上頭還有間小木屋可以讓兩人自行翻修。

約書亞樹國家公園（Joshua Tree National Park）位於貧瘠崎嶇山脈所環繞的平坦砂質

066

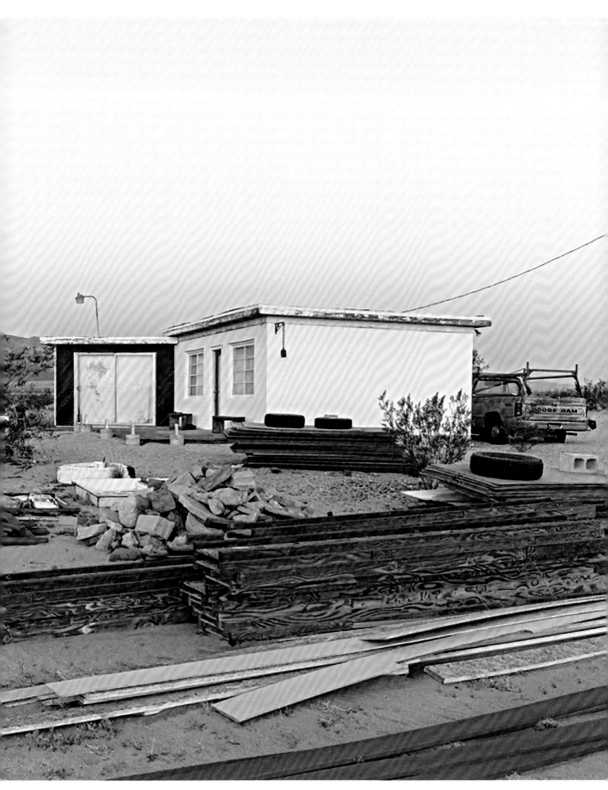

前院面積變成兩倍大,用來擺放兩人所回收的物料。

盆地，而奇蹟谷就位於國家公園北方的莫哈維沙漠（Mojave Desert），數百戶沙漠居民從一九五〇年代開始移入。在一九三八的小地法（Small Tract Act）通過後，土地管理局（Bureau of Land Management）將聯邦所屬沙漠中上千公頃的土地加以劃分，其中又區分成兩種大小——二公頃與一公頃——每四十公畝（一公頃等於一百公畝）售價大約十到二十美金，但有個條件：未來的地主必須建造長寬至少達四至五公尺的建物。

紛紛湧入沙漠中認購土地的多是二戰退役軍人與郊區居民的南加州人，並建起構工便宜的渡假小屋——也就是後來所稱的野兔田居（jackrabbit homestead）。但當地的高溫接近攝氏五十度，而且還有被狂風吹起、橫掃谷地的陣陣沙塵。所以，最後有許多開墾人士紛紛拋棄地產，只留下空房子與惡劣的氣候相伴。如今，一大堆殘破空屋都年久失修，有些釘滿了木板，其他房子則全都破損不堪，許多崩壞的水泥板，被包圍在成堆的垃圾與瓦礫之中。

麗莎與道格拉斯在二〇〇一年找上了奇蹟谷，那時兩人正為在當地擁有第二間房子的攝影師友人代管房屋。這對原本住在洛杉磯的情侶，在奇蹟谷度過四個月的期間，慢慢愛上了沙漠中燦爛的夕陽、明亮的夜空與無邊遼闊的地景，兩人最初對此地乾枯、荒

涼生態系統的偏見開始轉變，麗莎說：「這裡表面上看似一片死寂，寸草不生，但你會發現，其實處處都是生機。你待在這裡的時間越久，你的視野就越發明亮。」

兩人發現電線桿上頭有鳥巢，也拍下了紫色野花綻放的照片；兩人看見郊狼在薄暮時分溜過，還有蛇、蠍子，以及鞭尾蠍。鞭尾蠍是種外型像蠍子的蛛形綱生物，擁有銳利又會夾人的爪鉗。

麗莎與道格拉斯想要在奇蹟谷買塊土地，但兩人不久後搬到紐約市，之後又到了柏林與底特律。直到二〇〇四年，兩人回到洛杉磯後，就買了一本沙漠地圖，開始尋找未來的家園。

就在麗莎與道格拉斯開著福特休旅車來到待售地停好車後，他們就注意到房子所在周圍的地景，背對電線桿並朝向東方的視野真是棒！兩人在房子周圍邊走邊估算著，除了原本在一九五八年用煤渣磚蓋起來達十二坪的建物，還有約九坪的附加土地。這棟平房沒有前門，屋裡的一切都覆蓋著厚厚的沙塵，酒紅色的絨毛地毯上不只滿是汙漬，更被太陽曬得褪色。屋內設備早已不堪使用，包括一台生鏽的冰箱，後方牆壁有條用膠合板隨便搭起的短通道，通道旁的推車裝滿動物娃娃與絨布玩具，浴室水槽內是一堆粉紅色的兔寶寶與泰迪熊。麗莎與道格拉斯後來

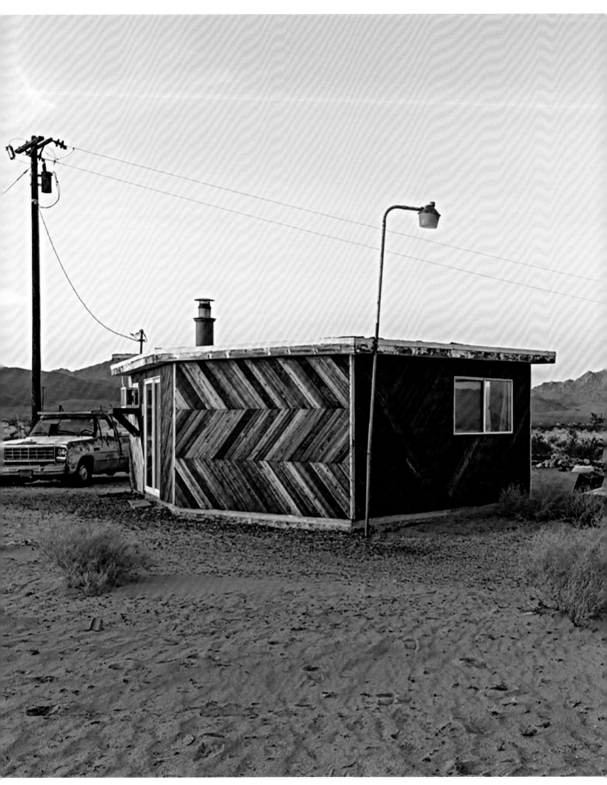

奇蹟谷位於莫哈維沙漠，居住著數百戶一九五〇年代移入的小戶居民。

才了解，在奇蹟谷這種偏遠地區，比起裝設真正的馬桶管線，利用拖車加上化糞池來當作浴室還比較方便。雖然這棟建物沒有水井或室內管線，但還是有配電系統，這代表道格拉斯還是能使用他的電動工具。

「就是這裡了！」兩人都同意，於是當天晚上就出價了。

兩星期後，兩人開著卡車開上通往未來家園那顛簸泥土路，他們在遠方看見有條先前不存在的活水河，短暫湍急的河水約有九公尺寬、一公尺深，洶湧地流經道路底端。兩人終於明白，為什麼前一手地主會在房子上掛個老舊輪胎，上面寫著「又高又乾」，因為這片家園位在又高又乾的土地上。麗莎大喊：「踩油門衝過去！」道格拉斯先倒車，接著將車子打檔加速，並且開卡車涉水衝過小河。兩人在稍後研究過淹水路線後，才了解他們的房子位在大雨後會出現幾條溪流的匯集之地，這些支流偶爾還會在遠方匯流成小湖。

麗莎與道格拉斯開始將屋裡的垃圾分成三堆：還能用的、留下來還滿酷的，以及非丟不可的。他們在炎炎夏日花了幾個小時，揮汗如雨地裝了超過四十五個黑色大垃圾袋，垃圾場距離此地的車程至少十五分鐘，得跑到十六公里外才能把垃圾處理掉。道格拉斯將通往拖車的短通道給拆掉，並且花了

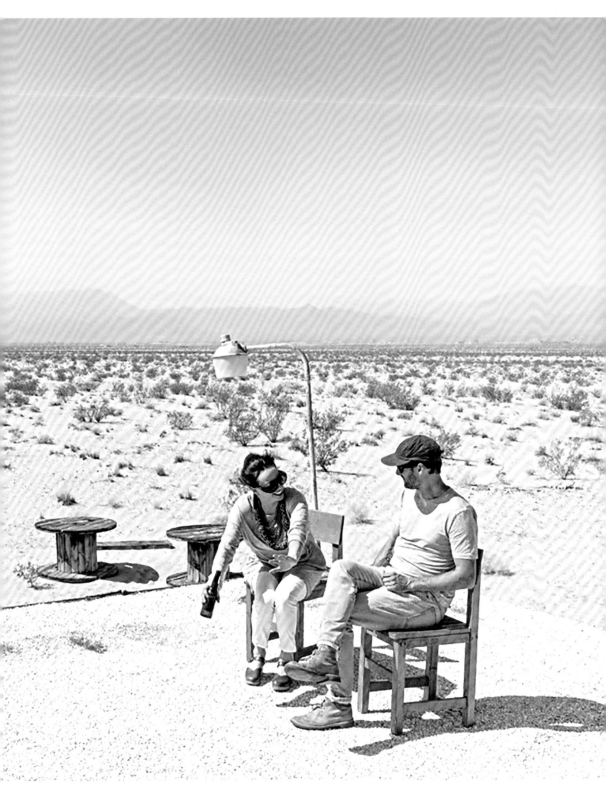

麗莎・席寇與道格拉斯・亞默在二〇〇六年開始翻
修兩人的平房。

▶電路配線圖。

▶▶地主藉由加裝額外的椽與壁柱，讓原
　先未經允許的加蓋符合法規。

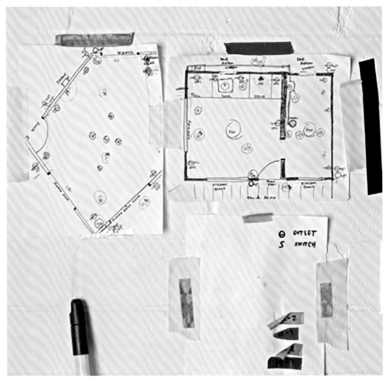

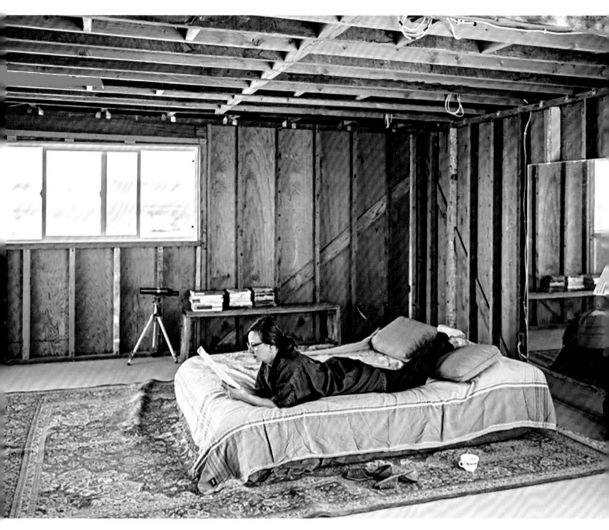

三百美元把通道給拖走。兩人把地毯給掀了，發現水泥板還完好無缺；他們還從家具商場買來三扇窗戶與一扇玻璃滑門。在將窗框與窗戶裝好之前，道格拉斯在牆壁裡發現了鳥巢，而他等到所有鳥蛋都孵化了，才將鳥巢拆除。

在一個月的拆裝工程後，他們裝好了前門，這是道格拉斯在東洛杉磯的回收場花七十五美元買來的──終於能把家門給鎖起來啦！這可是個重要時刻，因為從此時開始，兩人就搬進來住了。

他們在距離房子三十四步的地方挖了個火坑，也在房子後方約四十二步的地方用一些板子釘起三面圍牆，當作戶外的露天廁所。麗莎是位藝術家，她用破碎的陶器與玻璃混在沙中做成裝飾柱。他們開始了解房子是由兩種結構所結合而成，是與正統格局不同的配置，形成一棟七面建築物。道格拉斯說：「這種形狀很奇怪，我永遠也蓋不出這種格局，黎明的陽光會照入臥室窗戶，夕陽則從房子後頭下山。」

接下來怎麼做呢？兩人還沒有計畫，沒

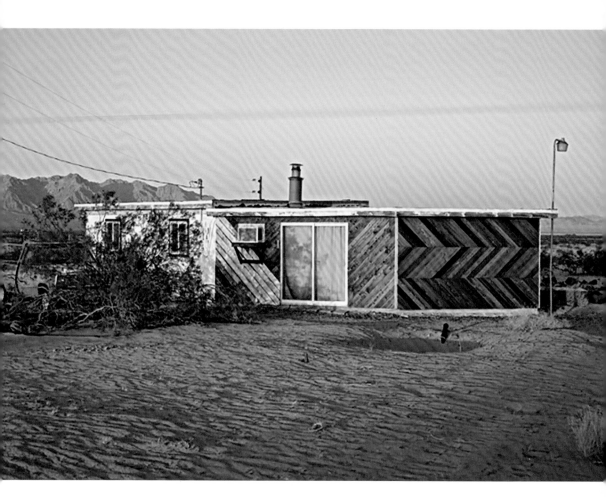

有預算，也沒訂出時間表。他們決定先適應一下這個地方的生活，等感覺來了再動手。也就是說，這代表要等兩人碰巧遇見能啟發靈感的事物。「我們都是利用生活中所巧遇的事物來發想。」道格拉斯這麼說，他是位音樂家，也從事木工工作，時常為廣告宣傳活動製作道具。

二〇〇七年，他接了一間木柴公司的案子，客戶想要展示一種能夠耐風化的新型壁板，必須附上施工前後的照片。於是他搭出一面尚未經過處理的牆壁，風化的老木頭與客戶色調明亮的淡藍色複合板材並列在一起，新型牆板還壓上了仿木紋理，但他覺得

老木柴看起來比較有質感。等到照片拍完，可以把木柴廢棄的時候，道格拉斯就把木牆拖回奇蹟谷。

他先把收集來的木頭依照尺寸與顏色分類，接著花了一天半把木柴釘在屋子的外牆上，所有木板其實都短短的，所以他沒辦法用木板把整面牆的長度與寬度給蓋滿。於是，他決定將木板分別以四十五度角排成魚骨形的花紋，讓暗色與亮色的木頭混合搭配。不過，他還是不懂木頭的種類是哪些，在過程中，還一直拍照傳簡訊給當時人在洛杉磯的麗莎。

不久後，兩人在新家舉辦了週末派對，

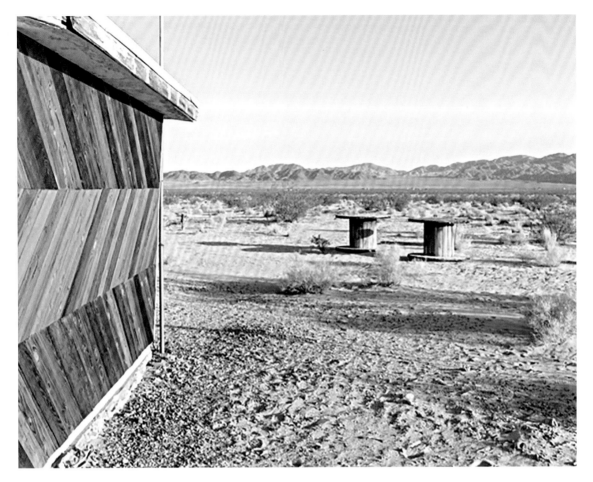

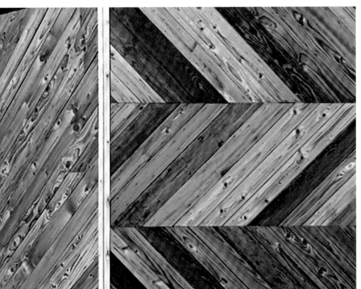

▼一輛老拖車停在水泥塊旁,緊鄰著通往
屋外的玻璃滑門。

▲回收的板材長度不足,無法覆蓋整面
◀牆,為了解決這個問題,道格拉斯‧亞
默決定切斷木板,然後以四十五度角排
成魚骨形圖案,並且每過幾年就補強木
板的密封處理。

道格拉斯・亞默，身兼音樂家與木工，收集了一大
堆材料，但其實都還沒想好屋子要怎麼改造。

邀請了三十五個人來參加。白天時，每個人都參加了高地沙漠試驗地點（High Desert Test Sites）的活動，活動宗旨是在沙漠中設立藝術裝置。到了晚上，大夥兒聚集在營火旁，喝著啤酒桶中的啤酒，並搭帳篷露營。從此以後，好友們就利用這塊新的家園來錄製專輯、拍攝音樂錄影帶，或者單純用來遠離都市的塵囂。

　　這間房子慢慢地脫胎換骨，麗莎與道格拉斯在小院子裡堆積了多年來所收集的物料。利用因為日曬而腐蝕的複合材料蓋起小露台幾年後，道格拉斯又利用從廣告活動所回收來的另一批木頭把露台重新改建。這次的客戶是一間丹寧布料公司，客戶請他利用一九〇二年份價值高達九千美金的回收木料來搭建小木屋。他不確定木頭是什麼種類，只看得出來木頭上的陳舊古色相當漂亮。在拍完照片後，客戶表示他可以拆掉小木屋並棄置木柴——這次也一樣，他將木頭運回了奇蹟谷。

　　二〇一四年春天，他用了兩天的時間建造新的露台，最後，道格拉斯與麗莎計畫決定改造一下新的露台，再利用波浪形的金屬或格紋木增加懸挑結構（指屋頂或上方樓層比下層突出的部分）。兩人也想要將結構更加延伸，讓露台可以環繞房子，也更貼近魚骨牆。他們想要打造出可以容得下三間三坪

建物的院子：一間是客房小木屋、一間是辦公室，另一間則是浴室。浴室將來還會裝設汙水處理系統，但兩人並不急著動手。

　　麗莎說：「我們的計畫一變再變，把步調放慢，可以讓我們了解真正重要的是什麼。有很多人都困在迷思裡頭，把東西都搞得比真正的本質還要富麗堂皇。假如能夠只考慮事物的基本層面，那你就能更快地開始享受美好的家。」

房子的兩翼形成一百三十五度角，從左邊的臥室看出去，兩人觀賞日出的視野可說是一覽無遺。

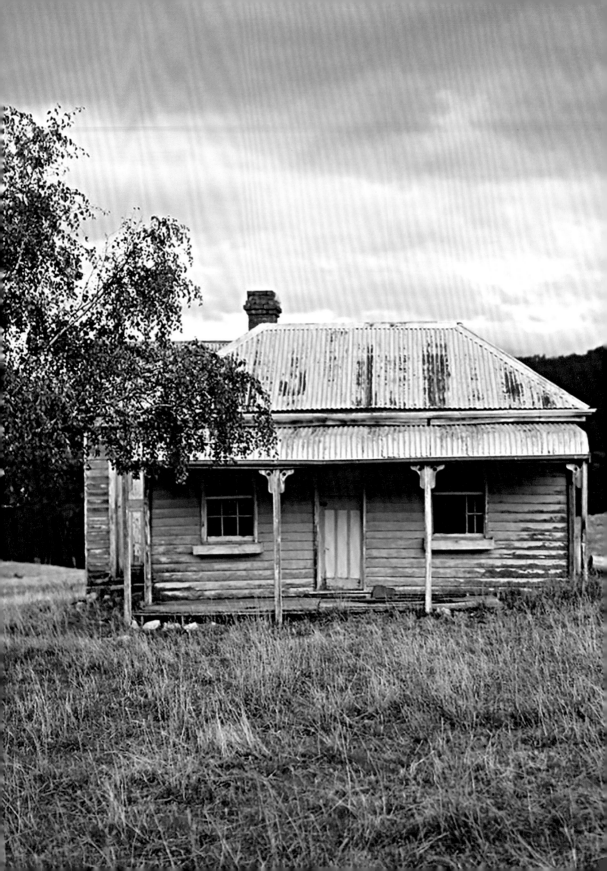

大肆翻修

更多秘境小屋

塔斯馬尼亞路卡斯頓（Lucaston）的廢棄小
木屋。
提供者：James Bowden。

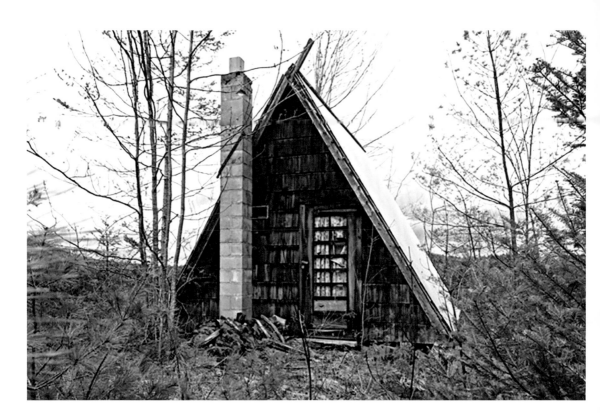

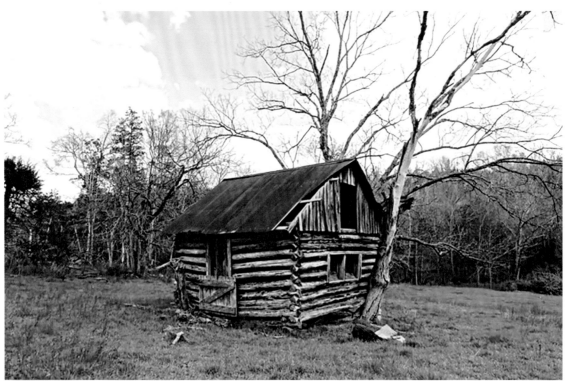

▲ 緬因州貝塞爾（Bethel）的A字形廢棄小屋。
　提供者：Joshua Langlais。

▲ 密蘇里州麥迪遜縣（Madison County）的小農舍。
　提供者：John T. Foster。

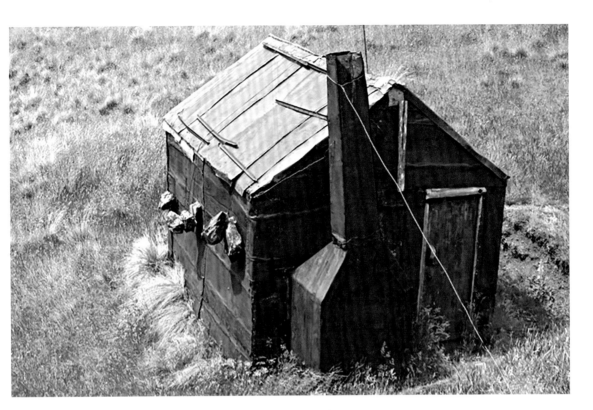

▲ 紐西蘭格蘭諾基（Glenorchy）猶達山（Mt. Judah）。
提供者：Rustan Karlsson。

▲ 加州二十九棕櫚村（Twentynine palms）。
提供者：J. L. Kane。

羅馬尼亞特蘭西凡尼亞（Transylvania）
Holzmengen/Hosman老舊烘焙坊的屋頂
大翻修。提供者：Stefan Guzy。

▲ 馬里蘭州柏林（Berlin）的戶外農舍。
提供者：Patrick Joust。

▲ 瑞典諾拉附近島上的小屋。
提供者：Jonas Loiske。

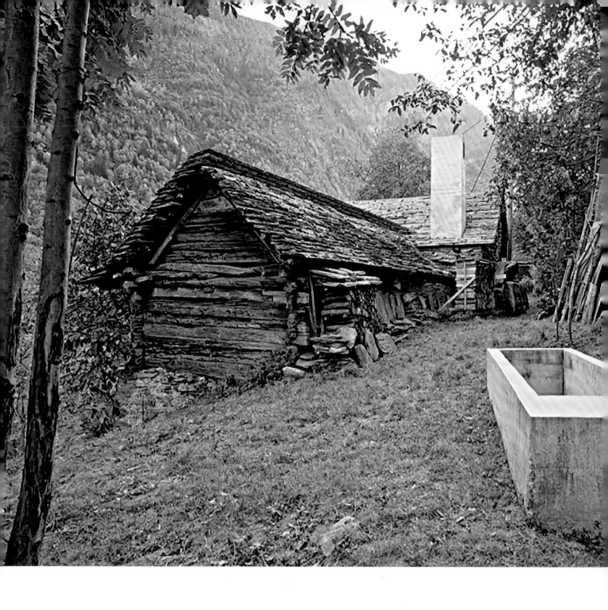

（◀前頁）德國，靠近奧地利邊界。
提供者：Maria Polyakova。

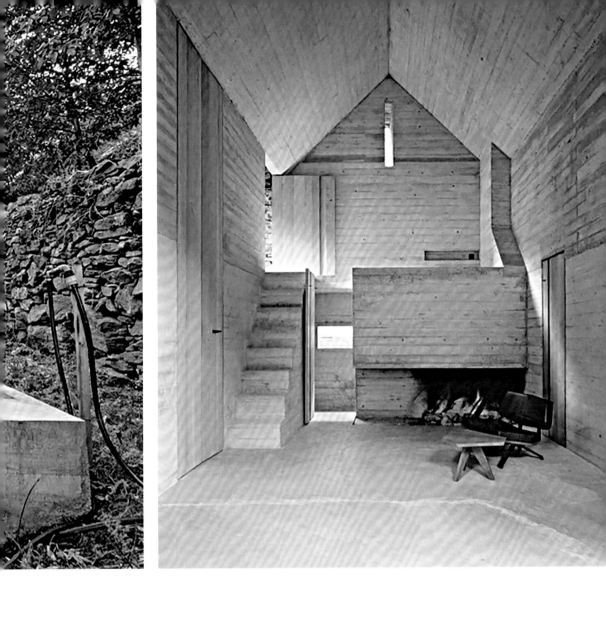

瑞士利內斯喬（Linescio）超過二百年的疊
造石屋，在二〇一一年時由Buchner Bründler
Architekten修建，外層仍然保持原樣，內層則以
灌澆混凝土層疊重修。
提供者：Ruedi Walti。

3
田園風

情侶攜手搭建十七世紀風格的懷舊旅店

親手建造小農舍

鹿島，緬因州
（Deer Isle, Maine）

丹尼斯・卡特（Dennis Carter）決定，他的房子要以石頭做為地基。二○○六年，在儲蓄與計畫多年後，他準備要在緬因州鹿島一塊約七公頃的林地上動工，打算蓋一間新房子。

鹿島是離岸的小村落，只能靠船與一條狹窄的雙線路橋對外聯通，鹿島以龍蝦與花崗岩聞名，當地的採石場供應了許多建設計畫的原料，例如布魯克林橋與史密森尼博物院（Smithsonian Institution）。

一九九○年代，丹尼斯靠著在鎮上經營的手堆石牆工作起家，他相當樂於砌石工作，但這項職業只不過是他邁向目標的方法罷了。在定居鹿島之前，他花了三年時間，在喬治亞州布倫瑞克（Brunswick）的鄉村旅舍當志工，遊客來此住在手造的拱頂屋與樹屋中，並且學習有機農業。

自此，丹尼斯就夢想著有一天能夠親手

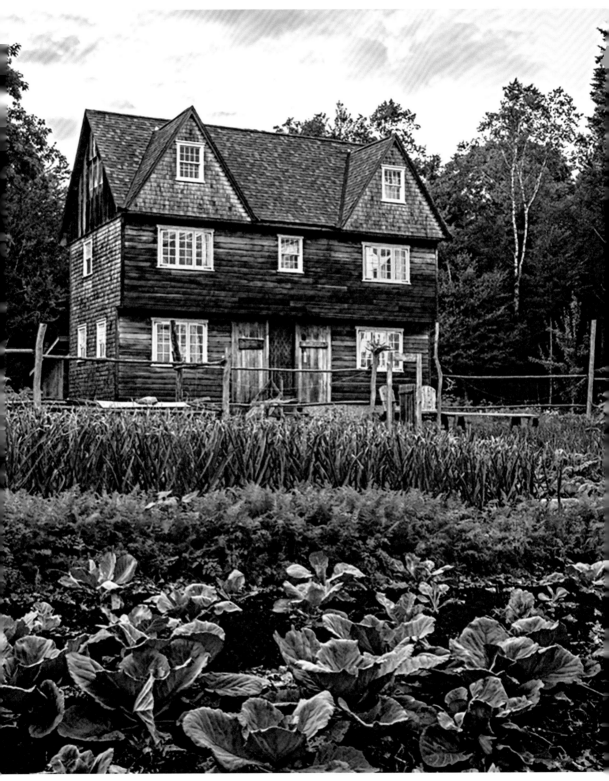

三角牆頂窗與突伸的二樓結構，是典形的殖民地
美式建築。

建造自給自足的家園，而且還能讓一些遊客來住宿。

在計畫初期，他決定鋪設花崗岩當作「地窖口」的基座，但他不確定該怎麼設計結構。新式或實驗性的玩意兒都無法吸引他，他一直以來都偏好單純的美洲殖民地風格建築，這是他在新英格蘭長大時的典型風格，但說到木質結構，他就覺得有些茫然，他並不想要傳統式的建築結構，因為往往需要一大群工作人員或起重機才能蓋得起來；他想要的是，簡單卻又經得起時間考驗的堅固結構。

丹尼斯前往緬因州布里希爾（Blue Hill）附近的國家圖書館，他翻閱了一本又一本書籍，但都找不到吸引目光的資訊，最後他拿到亞伯特・羅威爾・康明斯（Abbott Lowell Cummings）所著的《一六二五至一六七五年間的麻塞諸塞灣區木構架建築》，他隨便翻到一頁，上頭的照片是「博德曼之家」（Boardman House），這是棟一六八七年左右在麻州紹嘉斯（Saugus）所改造的兩層樓住宅，至今仍然完好如初。

這棟古老建物的正面令人感覺威風凜凜，深深吸引了丹尼斯，他開始詳讀書中的詳細圖解，當中說明了作者所推論的房屋架構步驟。

丹尼斯想起當時的感覺，說：「我覺得

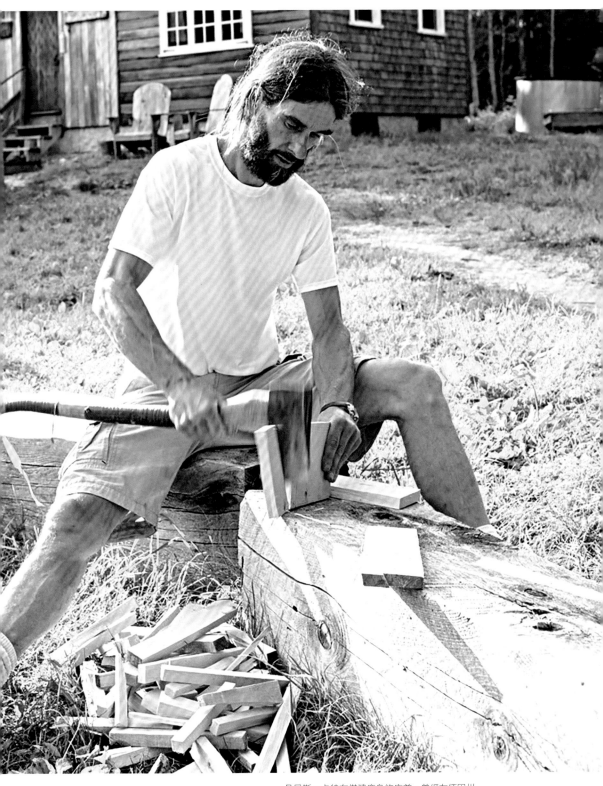

丹尼斯・卡特在搭建鹿島旅店前，曾經在緬因州
從事多年的砌石工作。

似曾相似。」他的家人出身於一六○○年代
定居於新英格蘭的許多木匠、造船匠與農夫
之中,「我的祖先確實來過這裡,這是出自
於他們之手,我的身上也流著他們的血。」

丹尼斯看著圖片,透過直覺,理解該如
何搭起房子的架構,不是一口氣堆起幾組事
先組裝好的木架,而是一次只搭一根樑木。
在讀完整本康明斯的書後,他繼續鑽研,並
了解到在一六○○年代間,人們曾利用新英
格蘭地區的物料與技術進行過許多實驗,因
為英國來的木匠正試著適應這片新天地。像
博德曼之家這種木構建物,便是利用基本的
鐵製手工具與傳統木工工法來建造的,他能

夠屹立不搖的原因,在於當初的工程就是以
耐用為目的。

至於一八三○年代,丹尼斯了解當時的
木匠是利用廉價的物料與速成的方式來蓋房
子,這也或多或少解釋了這些房子大多經過
修建或已崩毀的原因。

參考博德曼之家的美感與工程方式來建
造自己的旅店,就是最好的方法。懸挑的二
樓,就類似突出的碼頭般,可以在不改變建
物基柱的情況下,提供額外的平方面積。在
夏天,突出部分的陰影可以遮蔽一樓窗戶,
有助於使屋內涼爽。

丹尼斯也讓旅店面向南方,藉此在夏天

▶通往閣樓上第三間臥房的樓梯。

▲夏天的每個晚上都會烹調伙食。

◀丹尼斯・卡特所畫的鹿島旅店。

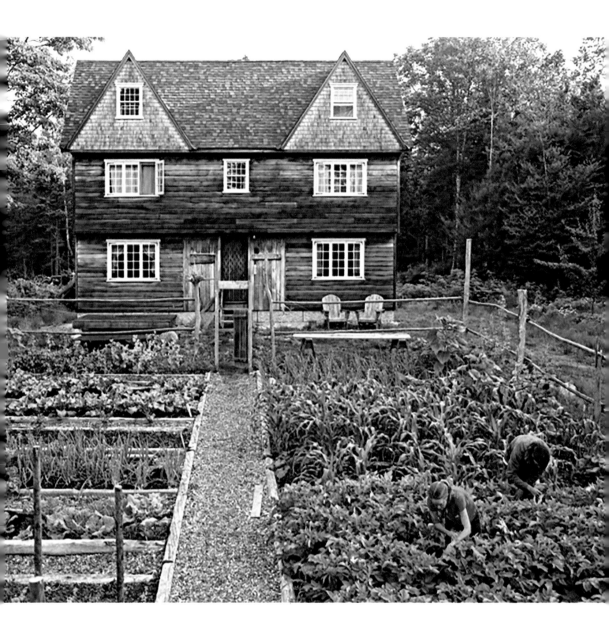

為了幫土壤施肥，這對情侶將海邊收來的海藻鋪
在菜園上，除了養雞之外，兩人也養了豬。

發揮自然的空調作用，也能在冬天受到日照直射，有助於使屋內保持溫暖。

二〇〇七年一月，丹尼斯利用紅雲杉（red spruce）來刻出房屋骨架，這種木頭相當堅韌，而且大量使用在他的房子裡頭，還有另一種回收來的花旗松，這種木柴相當耐腐蝕。在研讀了傑克・索本（Jack Sobon）所著的《建造經典木構房屋》之後，丹尼斯也獲得吉姆・拜農（Jim Bannon）的指導，這是位偏好利用手工具與當地木料的專業木架工，兩人一同雕架出房屋大約三分之一的骨架；同時，丹尼斯也已經選好位置挖入地面，切割出未來的地窖，是一間又涼又潮濕的糧倉，適合存放食物。他開始鋪設花崗岩地基，用了一個小時的時間，獨自將每一塊石頭放在定點上。

之後在一月底，他跳上公車，搭了三十二個小時來到喬治亞州的布倫瑞克——他知道，如果沒有人幫忙的話，是無法把旅店蓋起來的；他也明白，應該可以在布倫瑞克的青年旅舍找到幾位志工。

「我記得他的鼻子大大的，還背了又黑又醜的背包。」安妮麗・卡特－桑維斯（Anneli Carter-Sundqvist）邊笑邊說著。

當時，安妮麗已經在布倫瑞克的青年旅舍當了一個月的志工，對她而言，青年旅舍是讓獨立遊客認識新朋友的好地方，她是來自瑞典的背包客，從小在瑞典北方的城市于默奧（Umeå）長大，但她卻有著鄉村氣息。她父親在瑞典北方的偏遠林地中成長，家中一直到一九五〇年代才有電；她母親則是在農場裡長大，全家一起養豬跟宰豬。

丹尼斯過沒多久就發現安妮麗是位認真做事的志工。在布倫瑞克的青年旅舍裡，兩人在天亮前就起床工作——就只有他們倆。他們要照顧一塊藍莓田，或者製作木工物品。當時兩人並未產生情愫，只有心中對於照料土地與完成工作的共同熱情。

二〇〇七年七月，丹尼斯與四位來自布倫瑞克的志工回到鹿島繼續搭建旅店。就在這個月裡，丹尼斯寫信給安妮麗，請她一同前來協助。六個月後，也就是二〇〇八年二月，搭飛機到過紐約，並且到北卡羅萊納州的艾許維爾（Asheville）拜訪朋友後，安妮麗便搭上公車前往緬因州。當時，丹尼斯原本的四位志工離開了，大夥兒已經完成砌石與大部分的骨架工作。

那年秋天，丹尼斯終於靠自己完成了屋頂的骨架。最後，他所規劃的房屋骨架已然完成，在開始蓋房子前，只有一個部分需要先行組裝，也就是將三根樑木接成H字形。從此時開始，丹尼斯與志工們一次只裝一根樑木與角柱，陸續完成了骨架的外加結構。

當安妮麗二月來到鹿島時，骨瘦如柴的

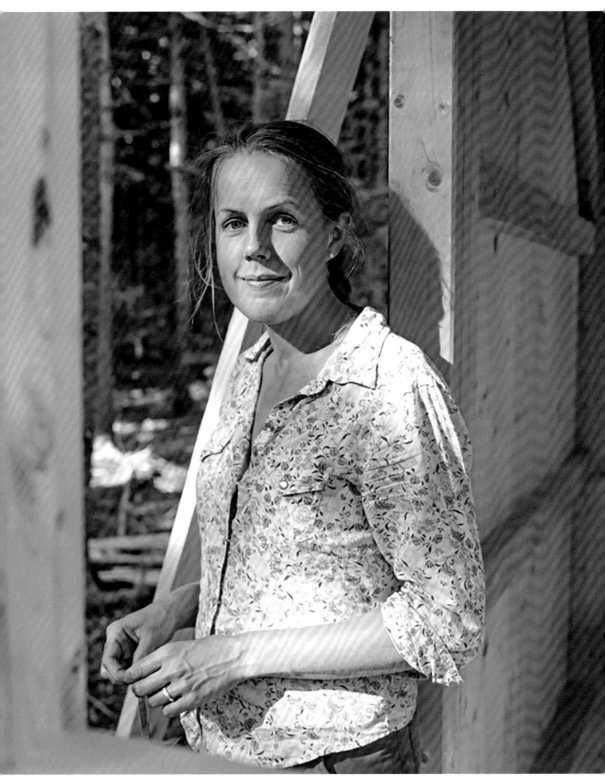
安妮麗·卡特－桑維斯在美國當背包客旅遊時認
識了丹尼斯·卡特。

▲ 前門上的鉚釘是將鐵釘敲彎固定，用槌子敲穿門，並用手工具固定在門內。

▶ 旅店的榫眼與卡榫接頭是用手製木椿固定。

旅店已經有了屋頂與骨架，但還沒有牆壁、地板或修整結構。她當時完全提不起勁來，「如果你對木頭骨架沒什麼認識，感覺就不怎麼樣。」她坦誠地說，「當時對我而言只覺得，好吧，這就是房子的骨架，那我們現在能把旅店蓋起來了嗎？」兩人開始上工，就像之前在布倫瑞克時一樣。然後，在一星期的時間內，他們之間產生了感情。

在兩人努力建造旅店的過程中，安妮麗雖然對於木工不甚了解，但她用自己的熱情與決心來彌補不足之處。丹尼斯是很有耐心的樂觀主義者，他想起當時，「因為她不知道怎麼測量，所以當時的工作很棘手，但這在搭建三角牆時就顯得很美妙，因為你終究會用到許多不同長度的板材，所以長度上的差異反而可以相互搭配。」

二〇〇八年四月，經過冷冽的寒冬之後，鹿島又再次生意盎然，丹尼斯與安妮麗已經搭好了四面牆壁，大部分都是利用松木所建。走進屋裡的封閉空間，安妮麗終於有了興奮不已的感受，她已經感覺到這棟建築物確實可能成為住家。她在未來的旅店裡頭擺了一張小桌子與幾張椅子，兩人也在此一起享用了旅店內的第一頓飯。

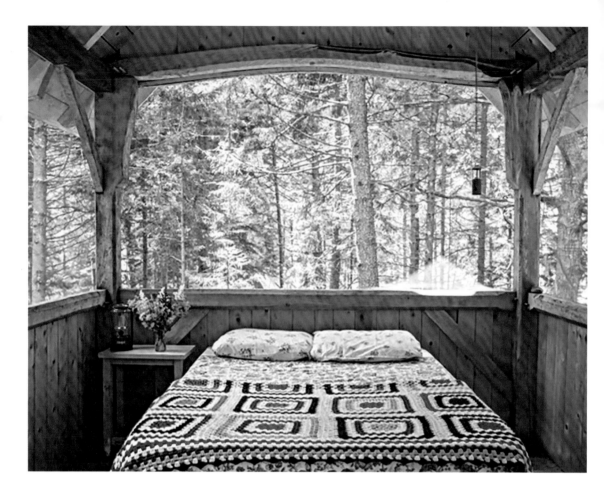

從此時開始，兩人開始分工合作，而且成果斐然。

丹尼斯專門負責木工，在牆上搭了雪松做的牆角板，以及白杉木做的木瓦。安妮麗則負責田園工作，她將土地整好並播下種子，在隨著時間慢慢建好周遭的一切後，將田園擴大到約七百二十平方公尺大，裡頭種了一畦畦的農作物，包括胡蘿蔔、甜菜、馬鈴薯、萵苣、高麗菜、豆類、大蒜等等。

同一年，她開始對外募資，以補償一些最初所花下的成本。

兩年時間內，丹尼斯在建材上花了大概三萬五千美元。他們還找來了二手的太陽能電池，並接起太陽能板，好產生足以維持燈光的充足電力。

距離完工還有不少工作等著，包括建好廚房、裝好窗戶、裝設太陽能發電系統，還有可以製作堆肥的戶外廁所。儘管如此，兩人還是在二〇〇八年宣布了開張日期：二〇〇九年六月二十一日。「我就是那位急驚風，做什麼都急忙忙地。」安妮麗回想著說，「丹尼斯比較深思熟慮，他在開幕前可是花上了好幾年來琢磨繁瑣的細節。」

二〇〇九年六月二十一日，丹尼斯與安妮麗計畫了一場開幕之夜大派對，並邀請了十幾位朋友與親切的鄰居們一道同樂。他們

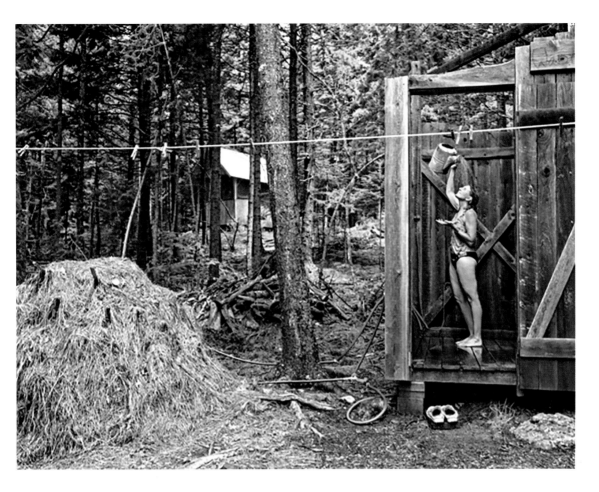

▶ 建物內其中一處設有紗窗的廊台臥室。

▲ 好氧性細菌分解堆肥，而堆肥可以用來
◀ 產生熱能，將裡頭埋設的水管加熱，
依照季節的不同，水溫可以高達攝氏
六十五・五度。

相當自豪，卻也落得空歡喜一場，因為當年整個夏天都沒有任何一位旅客預約。

他們的開門時間是下午四點。某天的晚餐時分，傳來一陣敲門聲，是兩位來自瑞典並剛剛來到鎮上的背包客，正好需要找個地方過夜，有人建議他們到旅店來找房間。當晚，大夥兒聚集在餐廳的大餐桌前一同大啖鬆餅、鮮奶油與園裡採來的草莓。就從這天開始，來自世界各地的旅客開始前來光顧鹿島旅店。二〇一一年，丹尼斯與安妮麗結為連理。

當你來到這間房子外頭面對它時，感覺就像回到了往日時光，丹尼斯說：「我一直都會問自己，我們到底是回到了過去，還是邁向未來呢？說實在的，我的心裡覺得我們是在往前走，但我也得到另一個結論，好的點子是永垂不朽的。我們那台一九四六年的皇后牌（Speed Queen）洗衣機是台很棒的洗衣機，美國在一九九〇年代晚期與二〇〇〇年代早期所製造的太陽能板也無可挑剔，而一六〇〇年代的木構工程，更是木工業的高峰。」

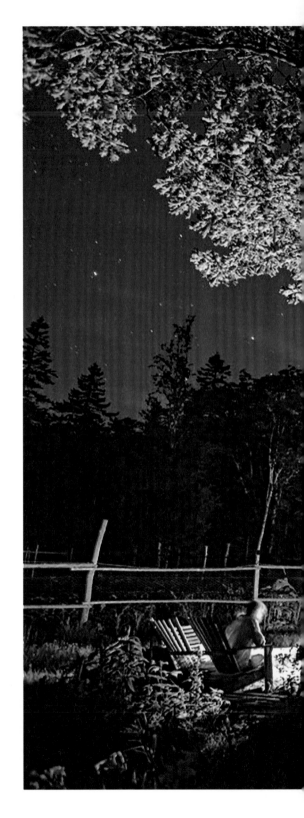

旅店利用太陽能板發電，供應一切所需電力。

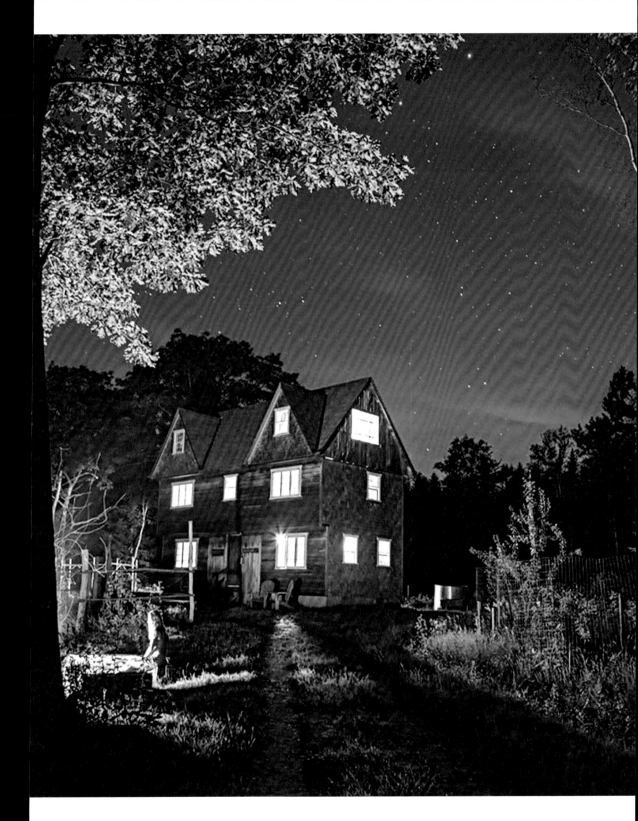

田園風

更多秘境小屋

由水力磨坊改建的迷人小木屋，一位塞爾維亞
畫家沿著澤林科瓦（Zelenkovac）波士尼亞村
附近的這條河流蓋起幾間小木屋，讓其父原本
的幾座磨坊煥然一新。
提供者：Brice Portolano。

▲ 肯塔基州歐文（Irvine）的「黑與白」小木屋。
提供者：Randel Plowman。

▲ 威斯康辛州西北部的狩獵小屋。
提供者：Stephanie Schuster。

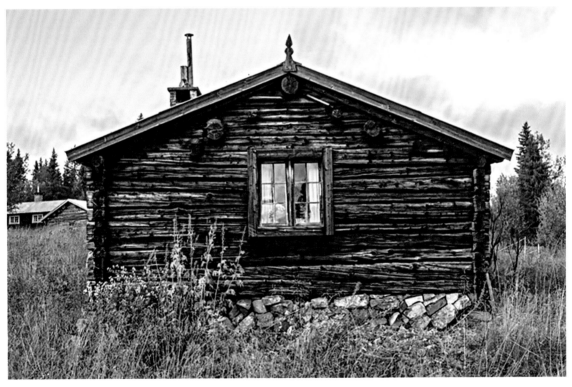

▲ 加拿大魁北克，卡納薩亞基（Kanatha-Aki）的小木屋。
提供者：Mina Seville。

▲ 瑞典的Sörvallen Härjedalen。
提供者：Kristoffer Marchi。

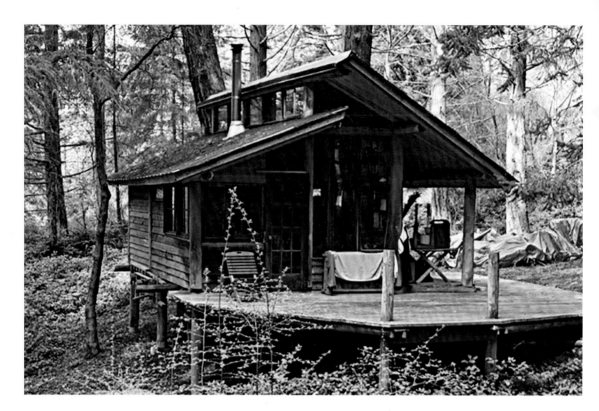

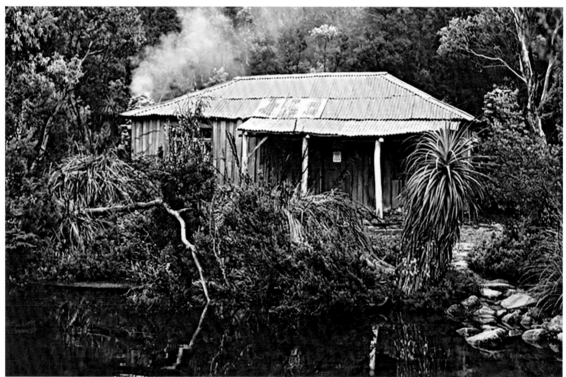

▲ 華盛頓州聖湖安島（San Juan Island）的小屋。
提供者：Kate Barrett。

▲ 塔斯馬尼亞菲爾德山（Mt. Field）的小屋。
提供者：James Bowden。

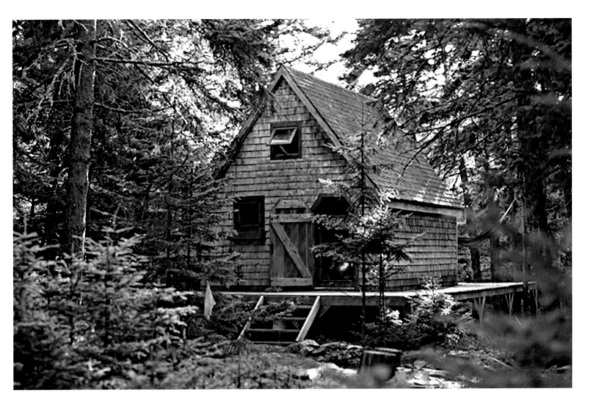

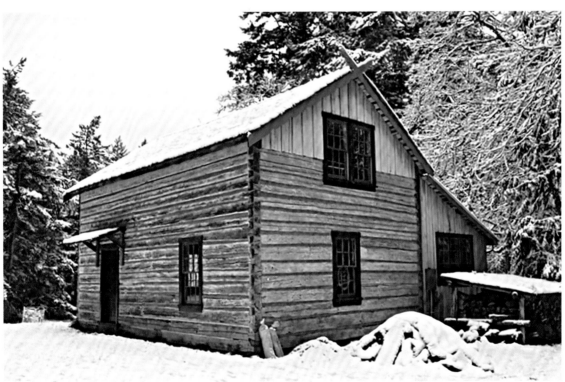

▲ 緬因州埃爾伯勒（Islesboro）的小屋。
提供者：Scott Meivogel。

▲ 位於華盛頓州歐卡斯島（Orcas Island）。
一八八〇年代左右的小木屋。
提供者：Brittany Cole Bush。

荷蘭田波爾（Ten Boer）的冬季渡假小屋。
提供者：Marieke Kijk in de Vegte。

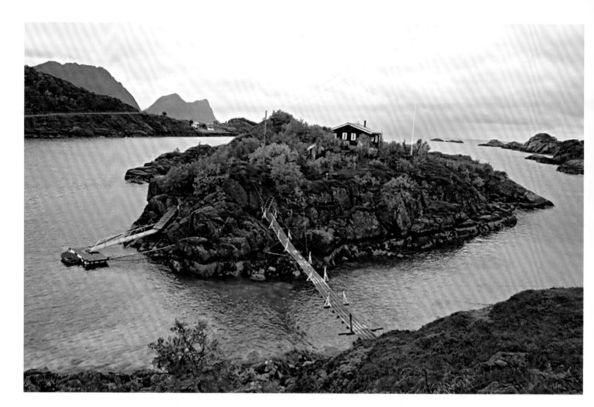

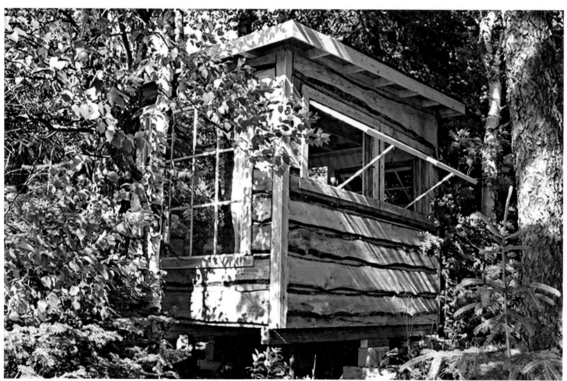

▲ 挪威賽尼亞島（Senja Island）附近的北冰洋。
　提供者：Nicolas Schoof。

▲ 加拿大北安大略地區涅里湖（Nellie Lake）附近，利用回
　收的窗戶、天窗與獨特地板色彩所建造的小木屋。
　提供者：Donna Irvine。

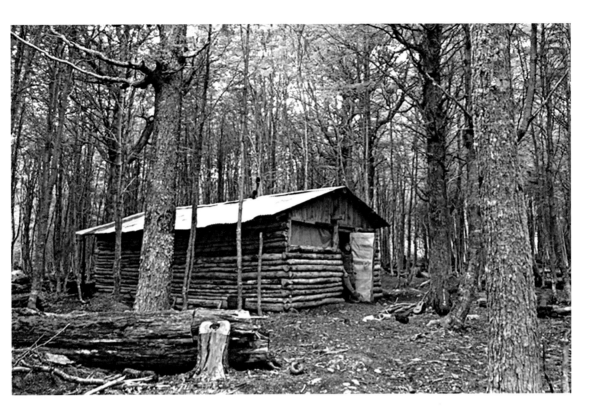

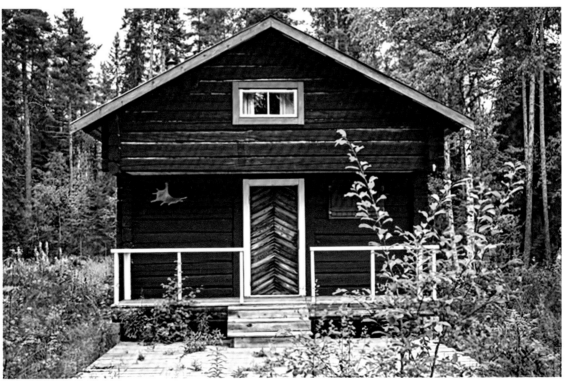

▲ 阿根廷火地島（Tierra del Fuego）的小屋。
提供者：Haukur Sigurdsson。

▲ 瑞典的Stavselforsen Jämtland。
提供者：Kristoffer Marchi。

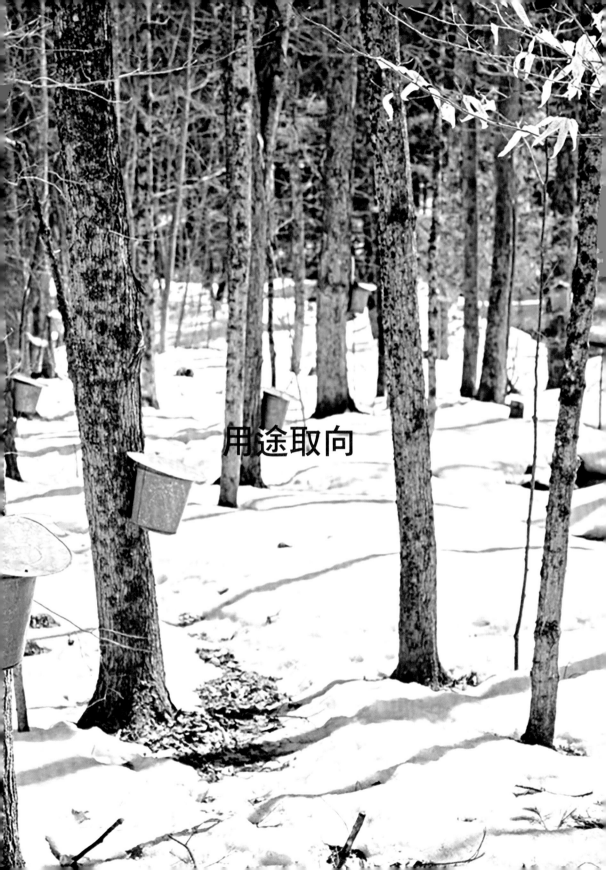
用途取向

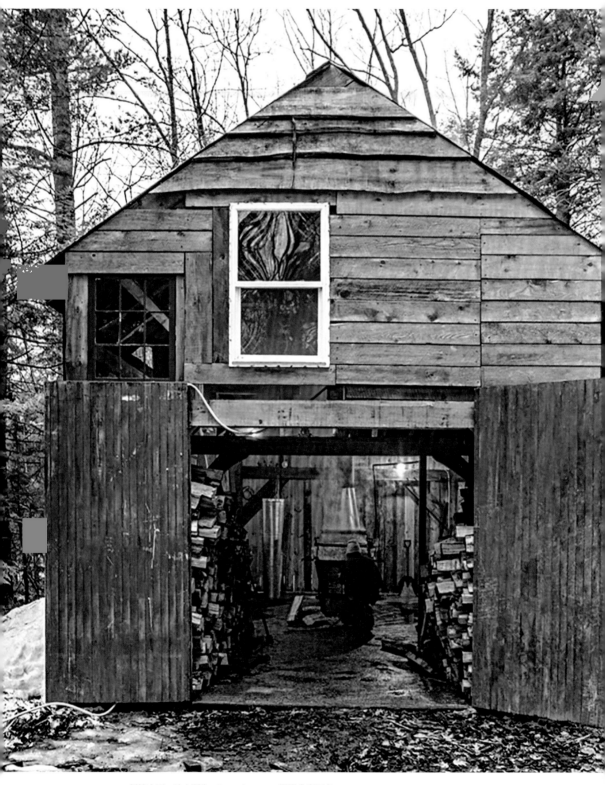

製糖小屋，法文稱為cabanes à sucre，通常會有三角
牆屋頂，能夠打開排出蒸氣。

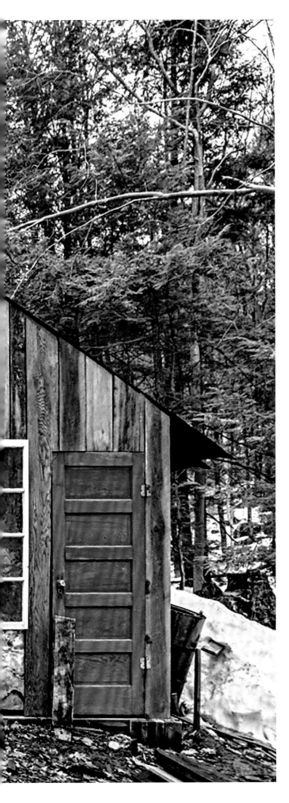

4
用途取向

一群好友建造了小棚屋來烹煮樹汁

蓋間製糖小屋

柏頓蘭汀，紐約州
（Bolton Landing, New York）

山姆·卡德威（Sam Caldwell）用最快的速度將木板釘起來。二○一二年十二月，他下定決心要讓新的製糖廠完工，這是間長寬約六乘九公尺的樑柱建屋，蓋在水泥板上，沒有隔熱的設備，而且只有一個主要功能：煮沸從楓樹上所取來的樹汁。

山姆在紐約州柏頓蘭汀上的丘陵努力地工作，一直到深夜，這裡是位在佛蒙特州（Vermont）附近、阿第倫達克山脈（Adirondack Mountains）北方的湖邊小鎮。此地每年平均有一・八公尺高的降雪量，從小在此長大的山姆知道，必須在嚴酷的氣候來臨前，趕緊將牆上的屋頂給蓋好，不然就得等到隔年春天才能讓房子完工了。這也代表著，從二○一四年初開始的一整年，他的製糖廠都無法產出任何一滴楓糖，所以山姆孜孜不倦地敲著鐵鎚。

製糖小屋，法文是cabanes à sucre，從

十八世紀早期開始，在加拿大的安大略地區便越來越熱門，由於是為了特定目的而建造，所以製糖小屋有個主要的共同特徵：三角牆屋頂，通常上方會有個穹頂，穹頂上會有排氣口，可以將蒸氣排出。在小屋裡頭，大的金屬鍋放在稱為「拱爐」的爐子上，將好幾公升的生樹汁加熱。隨著水分從樹汁裡頭蒸發，糖分的濃度就會增加，樹汁滾得越久，顏色就越深。

製糖過程其實簡單明瞭，困難的地方在於時間點。只有在氣溫介於白天攝氏約四·五度至夜晚攝氏約零下七度的短暫時間內，才能在楓樹上頭刻痕取樹汁，因為在如此微妙的結凍與融化循環下，才能在楓樹的內外兩邊產生壓力差，而有助於樹汁的流動。製糖季節通常從三月初開始，只持續短短的幾個星期。

要在製糖小屋裡投入時間，就像是在季節的更迭之間享受沉醉狂歡，迎接春天的到來。親朋好友、鄰居與家人聚集在小屋裡社交互動，享受著樹汁所烹煮出來的芬芳蒸氣。從小就從事製糖工作的山姆說：「這可以說是艙熱症（cabin fever，又名幽居病，是指由於禁閉、孤立所引起的不安、焦慮，或易怒的狀態）患者的解藥。」（他並未患有艙熱症。）

回到一九八〇年代早期，他與哥哥魯本

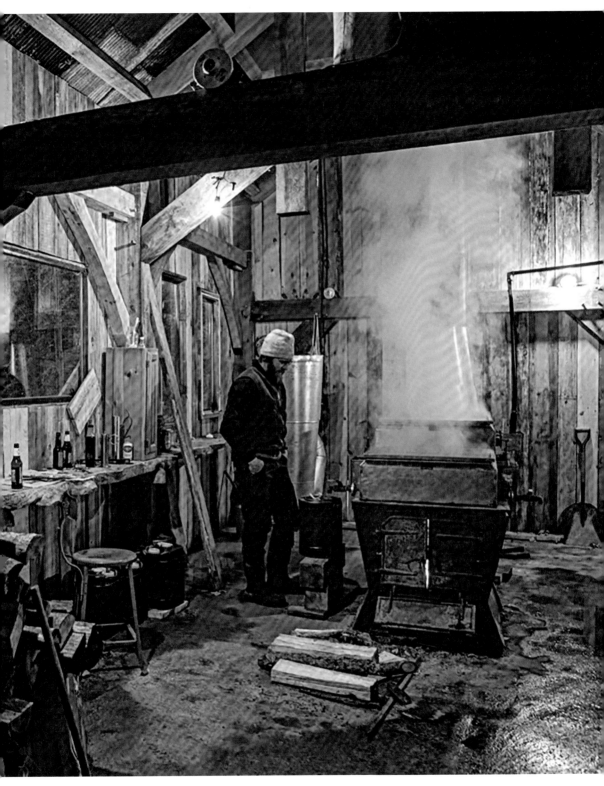

山姆・卡德威在檢查拱爐，這是燒柴火的火爐，用
來煮沸從樹上取來的樹汁。

◀ 山姆與魯本兩兄弟的曾祖父，在一九三〇年代蓋了間長寬約為三・七乘四・六公尺的製糖小屋。

▲ 東部白松被用來搭建新的製糖小屋裡頭的骨架。

（Ruben）開始幫爸爸生產一批批二十三公升裝的楓糖漿。當時還沒有製糖小屋，全家人就集合在車道上頭，並在容量二百零八公升的大桶內燒柴火，上面再放個煮樹汁的鍋子。魯本說：「從我有記憶開始，我們就開始煮楓糖了。剛開始我很喜歡這項工作，因為我還小，只是圍在火旁邊烤棉花糖或熱狗來吃，而且跟大人一起鬼混到半夜。之後還是跑不掉，我就跟著工作了，就像是……，噢對，要幫老爸搬桶子，而且我們也要穿梭在樹林裡頭並收集樹汁。」

柏頓蘭汀是個製糖的好地方，除了天氣以外，當地蓊鬱的森林包含糖楓、紅楓與

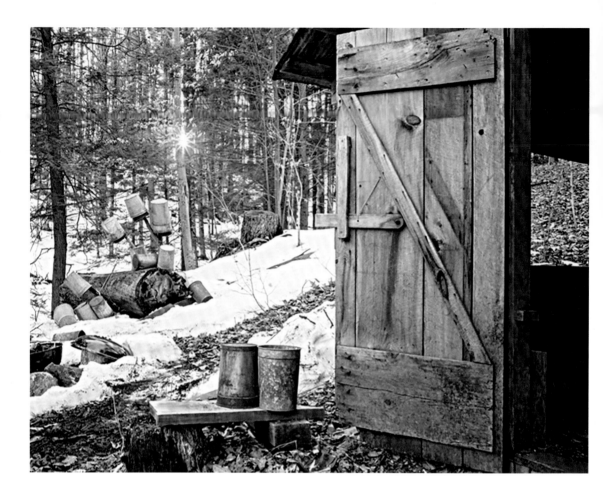

銀楓樹，這三種是最常用來製作楓糖漿的樹種。早在法裔加拿大人開始刻楓樹前，美洲原住民部落就已經在收集樹汁，並以楓糖交換物資了。

　　山姆與魯本的祖先在一七○○年代定居於柏頓蘭汀，而至少從一九三○年代就開始煮樹汁了，當時他們的曾祖父哈洛德·畢斯比（Harold Bixby）曾經蓋了間長寬約為三·七乘四·六公尺的製糖小屋。當時的小屋位在一片糖楓林裡，距離山姆與魯本爸媽現在的住所大概幾公里遠，那間小屋有座手工搭建的磚造拱爐與煙囪。兩人的父親從一九七○年代就開始利用這間製糖小屋，但到了

一九八○年代，魯本與山姆幫父親在自己的地上蓋了間更棒的小屋，不久後，一棵東部白松倒在哈洛德廢棄的製糖小屋上，把小屋的整個前端都壓毀了。

　　二○○一年念完大學後，魯本與表弟詹姆士·J·哈里森（James "J" Harrison）決定整修哈洛德的小屋，他們想知道自己是不是能夠煮出足夠的楓糖，並且在上頭貼著自有的少量楓糖產品標籤。

　　這年秋天，他們帶著一把鏈鋸來到倒掉的松樹旁，接著重建了小屋的門，拆掉受雪水所破壞的煙囪，並加了兩張木製的折疊板凳，分別放在小屋內的兩側，他們偶爾會躺

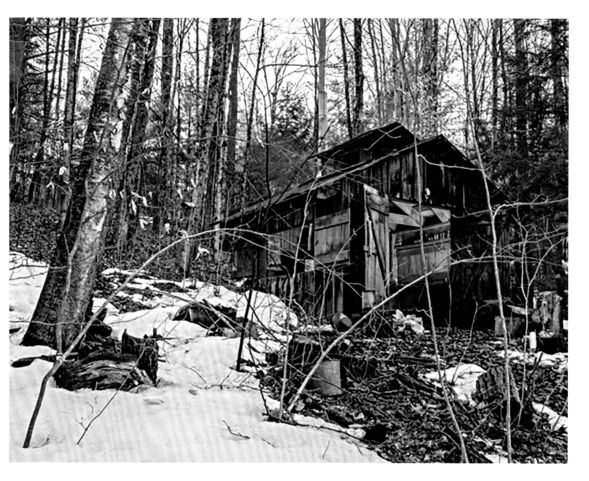

▶ 裝樹汁的桶子在一年大部分的時間裡都被閒置著，直到冬季尾聲楓糖漿季來臨，才會派上用場。

▲ 卡德威一家的舊製糖小屋在二〇〇一年重新建立。

◀ 大衛・康明斯（David Commings）在過濾煮滾且在蒸發水分的樹汁。

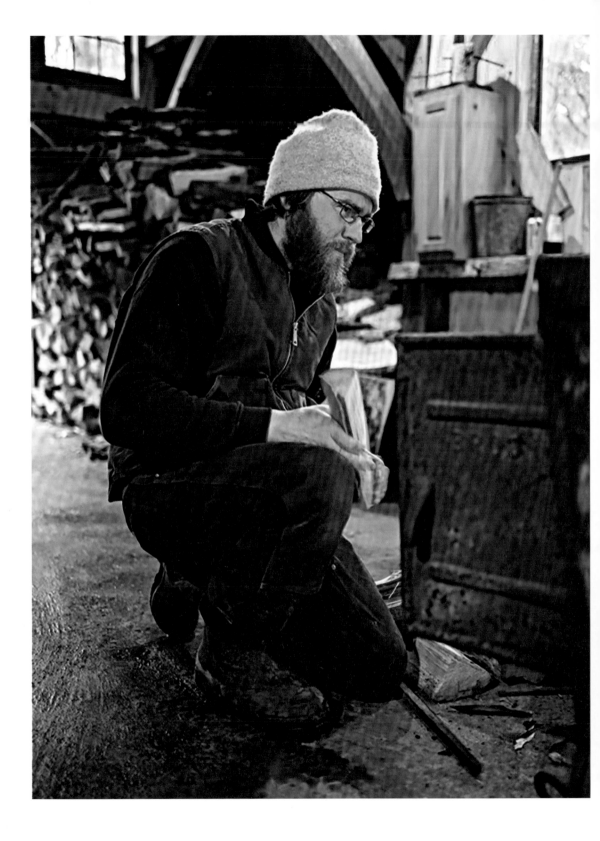

在上面睡覺。二〇〇二年春天,魯本與詹姆士還有幾位友人在這間老屋子內煮了幾個晚上的樹汁,他們這一季生產了將近五十公升的楓糖漿,裝瓶後貼上「畢斯比最佳楓糖」（BIXBY'S BEST）的標籤,並在當地販售。

當時魯本正住在僅僅約二‧五乘三‧七公尺的棚屋裡,沒火也沒電,也沒有電子郵件信箱。鄰居大衛‧康明斯也住在一間小棚屋內。到頭來,就連山姆也蓋了間自己的小木屋。

這幾位好友把他們在森林裡的小地盤命名為「柏頓蘭汀棚屋谷」（Bolton Landing Shack Valley）,在一整年中,他們會一同著

◀ 山姆‧卡德威在紐約的柏頓蘭汀出生長大。

▲ 右邊的門是從喬治湖（Lake George）一間船庫中回收來的。

手進行木工；每年冬天，他們就會採集樹汁並製作楓糖漿。

到了二〇〇五年左右，原本在北加州從事農場工作的山姆回到柏頓蘭汀，他開始當木工並著手翻修老舊的製糖小屋。在棚屋裡忙進忙出，一邊喝著傑尼西奶油啤酒（Genesee Cream Ale），並跟老哥與大衛整天當夜貓子的山姆，開始對於製糖工作有了新的見解。二〇〇七年，魯本搬到布魯克林為建築公司工作後，山姆接手了畢斯比最佳楓糖的工作，製糖變得不再是單純的興趣，他會閱讀《楓新聞》（The Maple News）裡頭的文章，並參加了楓糖協會；他學會如何修剪楓樹林，以促進樹汁的產量，也學會如何在不傷害樹木的情況下鑽刻楓樹，並將取汁閥插入樹木，這是種小空管或小管嘴，用來汲取與引導樹汁。

此時，他想要擴大事業，但他需要能夠更有效燃燒柴火的拱爐，只不過把老棚屋裡頭給拆了也不太對勁。魯本說：「當時有種多愁善感的氛圍，想把老房子完整地保留下來，就像是某種時光膠囊一樣。」

二〇一一年，山姆請魯本替他設計一間新的棚屋，山姆計畫蓋在剛買下來的一塊五‧七公頃土地上，緊鄰著大衛‧康明斯的土地。山姆想要一間鹽匣式樓房（saltbox），這種骨架的住所常見於新英格蘭殖民地，房子的前方有兩層樓，後方則是一層樓，雙坡形的屋頂，較長且較低的一邊朝著後方。

另一方面，二〇一一年在哥倫比亞大學拿到建築碩士的魯本逮到機會自由發揮，他開始描繪藍圖，並拿不規則幾何學來作實驗。魯本想要讓支撐屋頂結構的構架形成不對稱，他笑著說：「我其實完全是為了好玩啦！」其他結構就沒有特定的設計，魯本並未特別想把哪幾扇門或窗戶裝在哪邊，概念就是要打造具有吸引力、且結構簡單的骨架，往後還可以依照山姆的需求往上加蓋或翻修。

魯本說：「我現在住在城市裡，沒地方能讓我實驗這檔子事，這讓我有點抓狂。」

二〇一一年十月的某天下午，山姆、魯本、兩人的父親與大衛用水泥灌漿地基，把地基整平，還喝啤酒來慶祝。木質骨架的四根主要構柱，是利用傳統榫眼與卡榫，加上木樁所構成，他們選用東部白松木，這是柏頓蘭汀最大量也長得最快的樹種。這年十二月，山姆與大衛臨時找了五至六位朋友來幫忙立起第一根構柱，大衛說：「我們都會訂好動工時間，以便結束後可以一起喝啤酒，不然就找不到人來幫你了。」

建築工作繼續進行，山姆稱這段時間為「阿第倫達克時光」，代表進度緩慢的意

在煮沸楓糖漿的過程中,穹頂的排氣口總是會排出
翻騰的蒸氣。

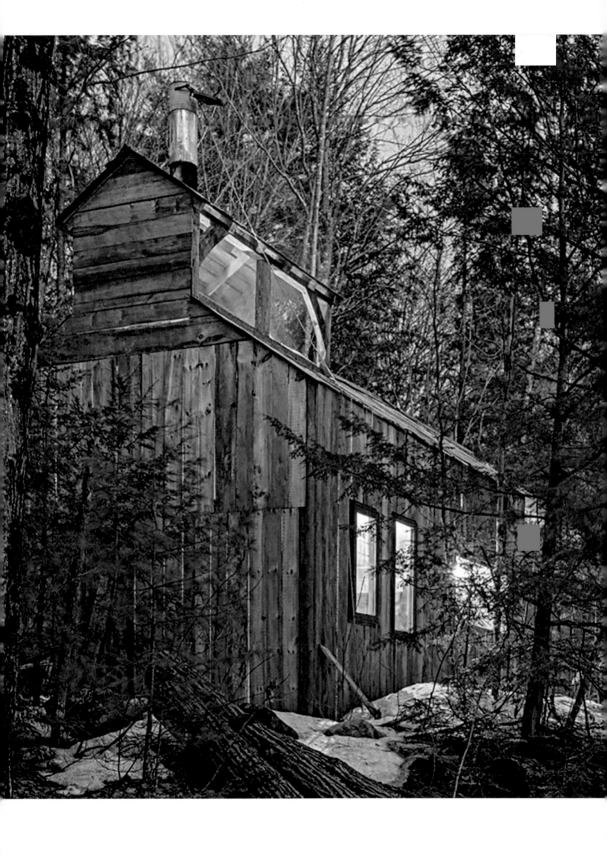

思。他開車到佛蒙特州買了一座二手的小兄弟電光牌（Small Brothers Lightning）的拱爐，以及一支〇‧八乘二‧四公尺的不鏽鋼鍋具。他將設備運回尚未完工的製糖小屋，並將用具放在水泥上，再用藍色帆布蓋住。山姆在舊家的棚屋內製作了下一季的楓糖。

　　隨著二〇一二年從夏天進入秋天，他一心只想著蓋好新的製糖小屋，至少讓小屋能夠製糖。他繼續從父親的鋸木廠收集用剩的白松木，以及用來搭建屋頂的廢金屬；他還找到其他的雜物，包括從家裡船庫所找來一扇老舊但沒用過的門。

　　二〇一二年十二月初，時間快不夠了。他們利用大衛的牽引機將骨架的其他部分拉起來，從此時開始，許多勞力工作都是由山姆親自完成。他花了兩星期的時間，利用自己的小點子或想法將屋頂與牆板接合。在手邊的板材用完之後，他利用零碎的金屬浪板，將房子正面的一大部分給覆蓋起來。

　　山姆在二〇一三年二月完工，降雪開始融化，楓樹也開始流出樹汁，他在哥哥所設計並由朋友所協助建造的製糖小屋中烹煮出第一批楓糖漿。那一年，他的產量大增，總共在八百棵樹上採集了樹汁──雖然是比紐約最大的楓糖製造商還少了三萬九千二百棵樹的產量。

　　「畢斯比最佳楓糖」持續在山姆與魯本母親家的廚房裡頭裝瓶，至今仍然從事木工的山姆說：「製作楓糖是我們與生俱來的天職。」他與目前在布魯克林塔克工作室（Studio Tack）的魯本，時常聊到該如何翻修小屋的點子，魯本說：「我敢肯定，如果你們一年後再來，小屋看起來一定會完全不同，我們永遠停不下手。」

用途取向

更多秘境小屋

德國巴伐利亞（Bavaria）奧伯斯湖（Obersee）上的船庫。
提供者：Jenn以及Willie Witte。

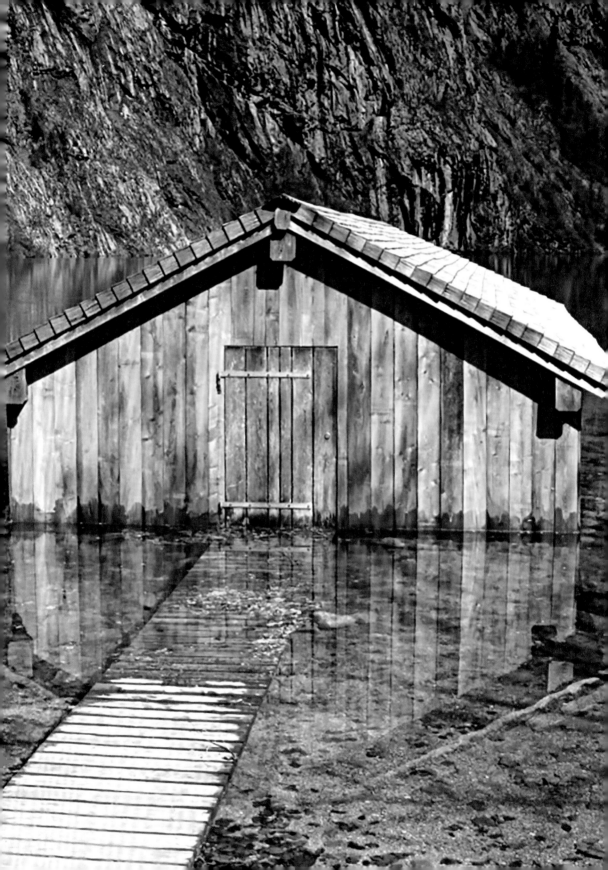

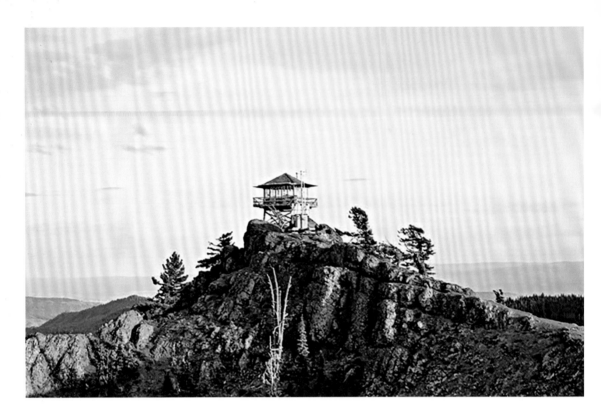

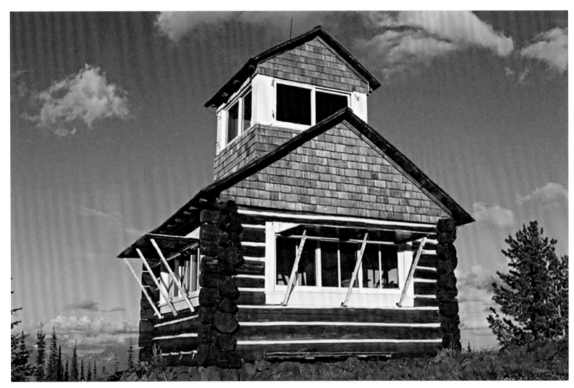

▲ 東華盛頓州的紅頂山火瞭望台（Red Top Fire Lookout），建立自山火瞭望台計畫（Fire Lookout Project），目的是記錄華盛頓現存共九十二座瞭望塔。提供者：Kyle Johnson。

▲ 蒙大拿州波爾橋（Polebridge）附近的大黃蜂瞭望台（Hornet Lookout），照片是在愛達荷州與蒙大拿州長達八日的自行車山火瞭望台旅程中所拍攝。提供者：Casey Green。

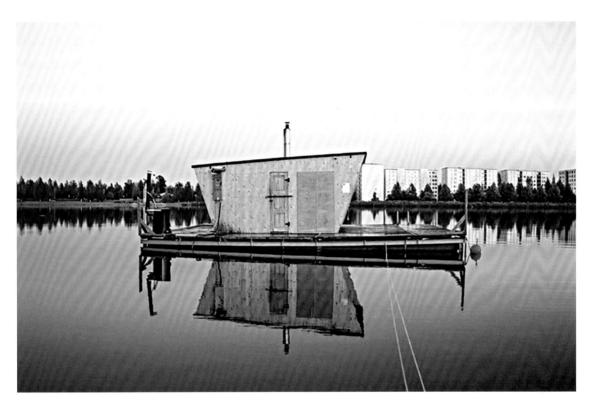

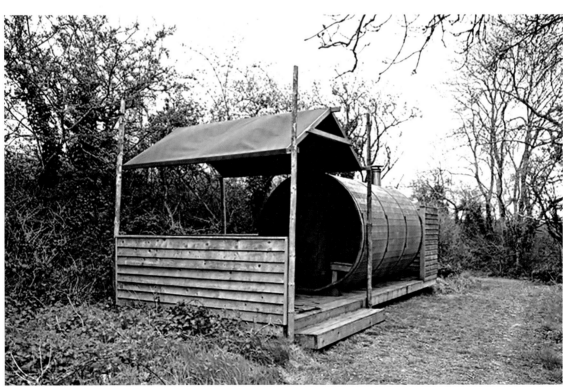

▲ Kesän 三溫暖,芬蘭奧盧(Oulu)圖伊拉海灘
(Tuira Beach)的公共三溫暖。
提供者:Joonas Mikola。

▲ 威爾斯卡提根(Cardigan)附近森林營地中的圓頂
三溫暖。
提供者:Jonathan Cherry。

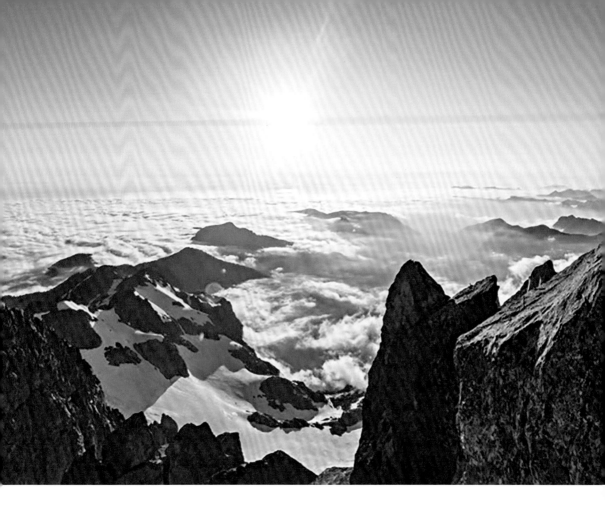

華盛頓圓石河荒野（Boulder River Wilderness）的三
指山瞭望台（Three Fingers Mountain Lookout）。
提供者：Ethan Welty。

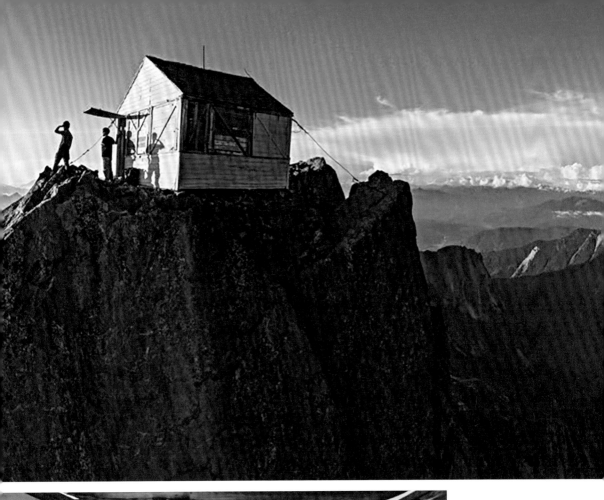

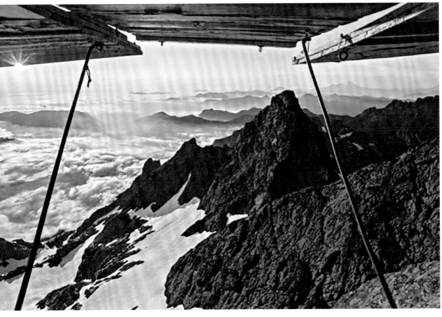

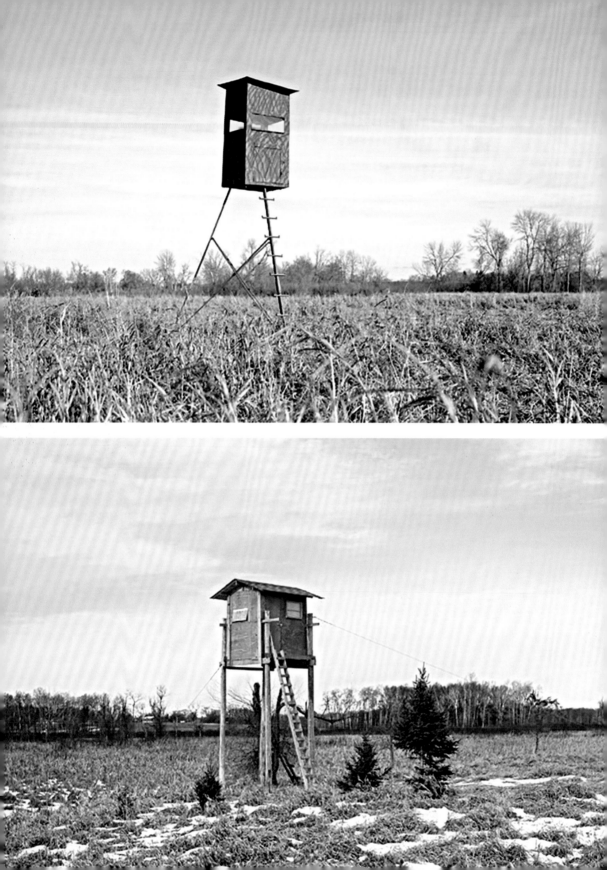

位於威斯康辛州的眾多觀鹿亭，選自「觀獸小站」（Hide）。
提供者：Jason Vaughn。

（下頁）愛爾蘭利南恩（Leenane）基拉里港（Killery Harbour）邊的漁人小屋。
提供者：Stu J. Beesley。

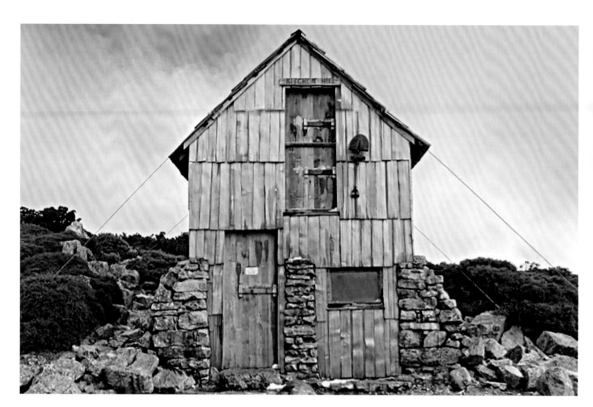

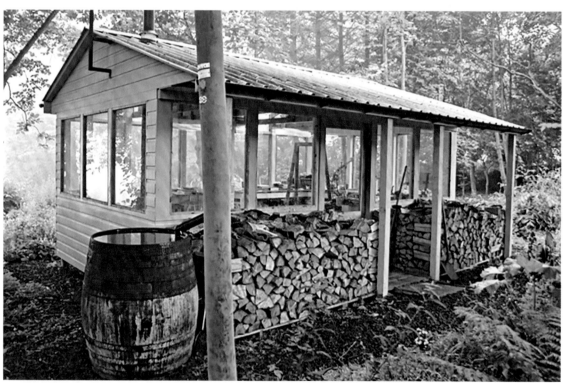

▲ 自一九三〇年代開始使用的廚屋，位於澳洲塔斯馬尼亞的搖籃山-聖克萊爾湖國家公園。
提供者：Jaharn Giles。

▲ 這個玻璃屋是蘇格蘭科卡迪（Kirkcaldy）附近的藝術家工作室。
提供者：Peter McLaren。

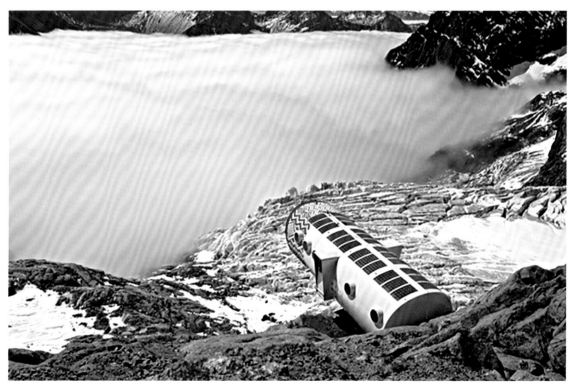

▲ 新英格蘭的觀冰小屋。
提供者：Foster Huntington。

▲ 義大利白朗峰上的零度登山小屋。
設計者：LEAPfactory。
提供者：Francesco Mattuzzi。

空中樹屋

5
空中樹屋

尋求刺激之人打造出的私人臥房

九公尺高的
空中生活

桑德波因，愛達荷州
（Sandpoint, Idaho）

伊森・薛斯勒（Ethan Schlussler）把斧頭放了下來，他往後站，看著母親的穀倉後頭山丘上那一大堆柴火。在花了四小時砍倒大冷杉（grand fir）後，他劈好了足以供家人用上一個月的木柴，當時正值二〇一三年六月的午後時分，夏日艷陽要到將近晚上九點才會下山。

現在呢？伊森心裡感到困惑，他盯著眼前的樹林，忽然想起年輕時的自己，曾經夢想要蓋一間樹屋。

一九九九年，當時八歲的伊森與家人搬到愛達荷州桑德波因外圍一塊約三・四公頃的地點，靠近卡尼克蘇國家森林，該森林是片橫越愛達荷州、華盛頓州與蒙大拿州近六十五萬公頃的蓊鬱大地。這家人的土地在一條溪流旁，上頭滿是芬芳長青的針葉林與落葉喬木，包括大冷杉、白松木、鐵杉、花旗松、西方落葉松（western

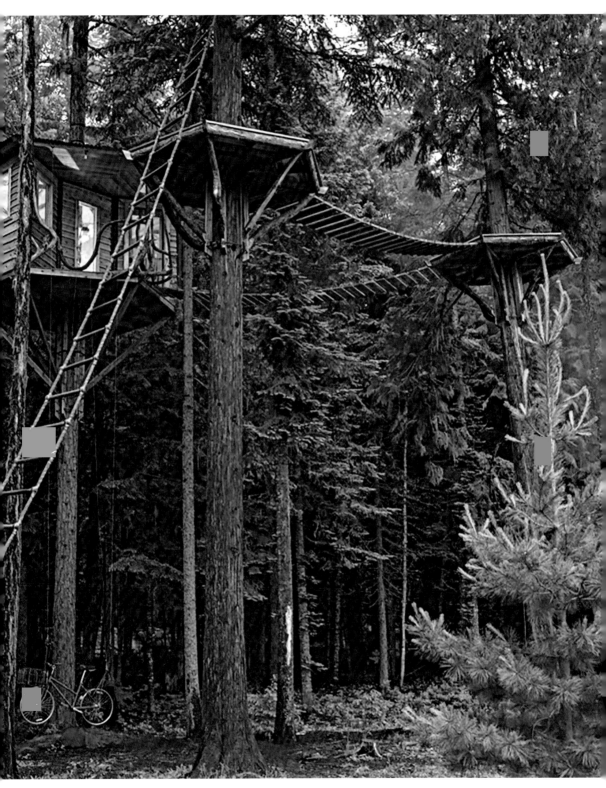

小屋匠選用了西方落葉松，是粗壯但生長緩慢的樹種。

larch）、西部紅側柏（western redcedar）、三角葉楊（cottonwood）、英格曼雲杉（engelmann spruce），以及洛磯山楓（rocky mountain maple）。

伊森十歲時，已經是位小小爬樹專家，到了十二歲，他自己敲敲打打，完成了自己的第一間「樹屋」，也就是在母親的小木屋附近一棵樺樹上搭了約六公尺高的小平台，沒有牆壁也沒有屋頂。

全家人當時住在兩房的A形小屋內，上頭是波浪狀的鋁製屋頂，屋內還有燒柴火的火爐，小屋雖然舒適，但就是小了點。所以，當伊森十八歲時，他就開始想著在小屋旁高聳的大冷杉上，替自己蓋一間獨立臥房。他拿起鉛筆描繪草圖，在畫好了幾種樹屋平面圖後，卻因為其他事情而停手，之後就上了大學研究攝影。

幾年後回到家中，他開始替當地的承包商工作，工作內容包括砍樹、造景、翻修房屋與建造客用小木屋等。

他也幫忙母親維護家中的樹林，包含砍伐林地與劈砍柴火。

二〇一三年六月某天下午，伊森在劈著柴火時想到了時間問題，自從他計畫搭建新的臥房到現在，竟然已經過了五年，他回想著說：「我當時認為，我可不想到了二十年後再來後悔，說當初有機會時怎麼不蓋間樹屋。我發現自己既有時間、有體力，也有資源，便決定：好吧，我要動手了。」

伊森走遍四周，調查著樹林，他爬上了幾棵樹，最後選定一棵又高又健壯的落葉松。他找到自己原本畫的圖，接著又重新畫了幾張，先前替當地承包商工作的經驗，增進了他在建築工作上的知識。他想避免在樹上鑽孔插栓的方法，這是種常見又可靠的方法，可以將木柴固定在樹幹上，螺栓雖然不一定會傷害或妨礙樹木的生長，但確實可能會對樹木造成危害。

伊森決定要找個替代方案，他也下定決心要建造個獨特的玩意兒。他說：「我刻意忽略世界各地的樹屋建造方式，我並沒有作什麼研究，我想完全靠自己的點子來蓋房子，我想讓屋子感覺起來是我專屬的。假如你不去看那些教導你怎麼蓋房子的書，那你就有無限的可能。」

當天下午，伊森很快地描繪出樹屋的點子，他想出一種鉗箍結構，用許多約五公分厚、十公分寬的木板，垂直圍設在樹幹周圍，並以金屬纜繩定位，在壓力與摩擦力足夠的情況下，木板就可以固定——至少理論上沒問題。完成後，這些木板就成了錨定結構，也就是可以讓他搭起樹屋的骨架。

伊森在一棵約一公尺高的小樹上先搭起小屋的原型，測試一下這種鉗箍結構。

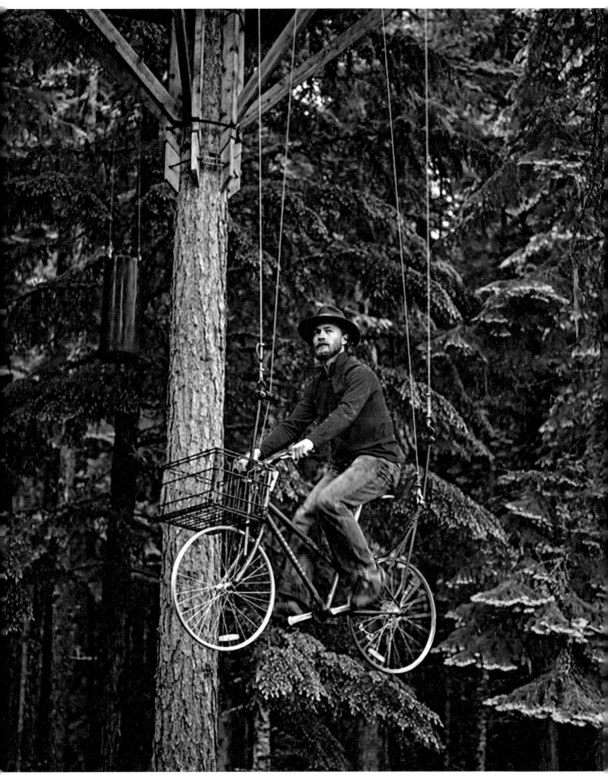

透過踏板驅動的自行車升降梯,是透過滑輪(左上方)上的老舊黑色水槽來平衡。

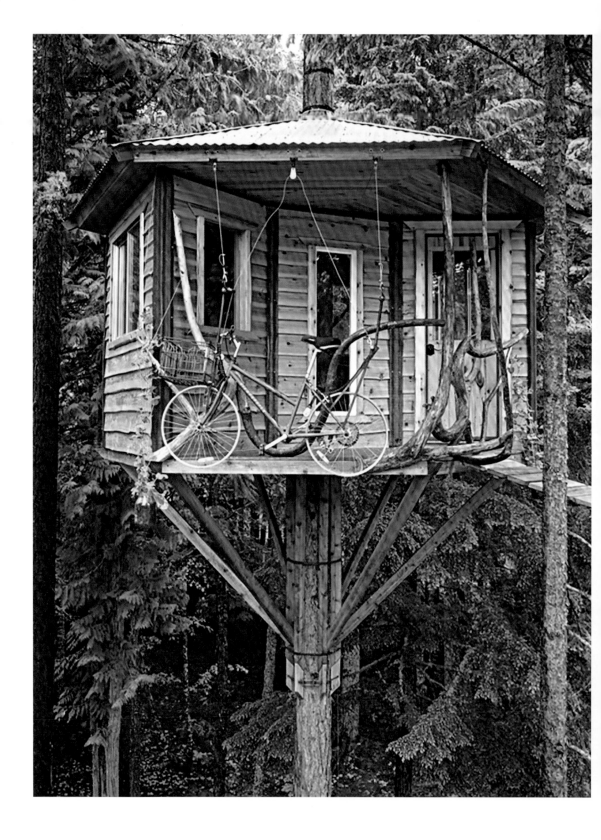

他在每片木板上鑽了個小孔,把纜繩穿過去之後拉緊,接著在纜繩末端焊上螺栓,木板就這樣一動也不動,之後他爬上木板頂端,抱緊樹木,不斷地跳上跳下,木板還是一樣動也不動。

伊森回到大的落葉松上,他測量了樹幹的周長,並開始計算大一號的鉗箍規格。當太陽開始落到茂密樹頂的後方時,他進入屋內開始畫著各種平面圖。

當時,他的設計從圓形變成八角形,接著又成了六角形。側面的數目越少,代表重量也越輕,骨架也越簡單。

往後兩個星期,伊森一個星期上班五

◀ 牆壁是用西部紅側松所製成,這種木頭又輕又能抗腐蝕。

▲ 伊森・薛斯勒考慮在木橋兩端裝設繩索扶手。

▲這種錨定結構不用在樹上插栓，而是靠粗的鋼纜「抱住」樹木。

▶自行車升降梯靠著滑輪系統運作。

▶房門上裝飾雲杉樹枝，內層以白松木製成。

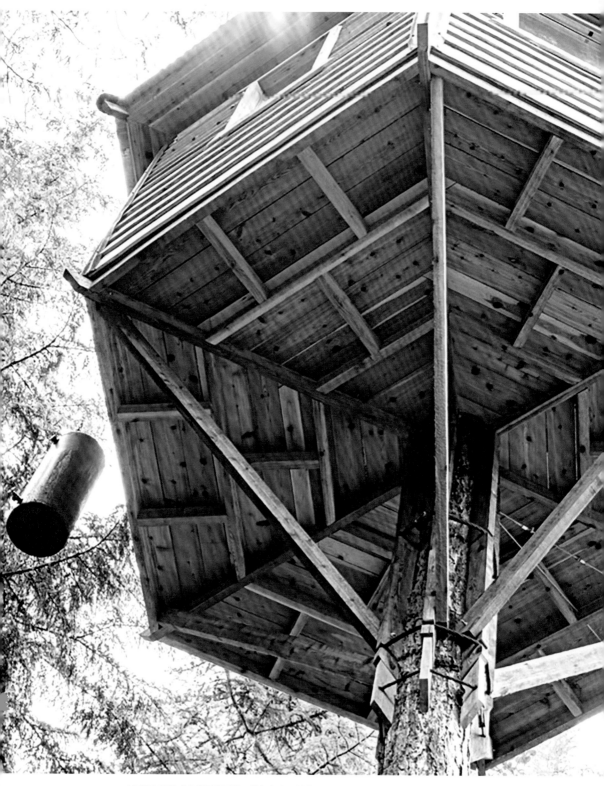

木屋匠在建造成六角形樹屋前，曾經考慮過結構簡
單的圓形平面。

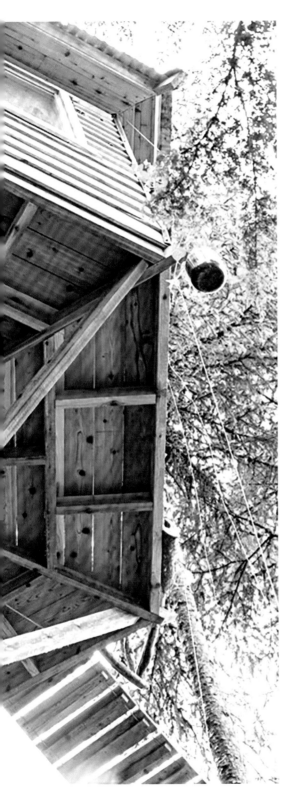

天，從早上八點工作到下午三點，每天到了下午他就回家，努力蓋著樹屋，直到晚上九點或者天黑為止。

他向兒時玩伴艾札（Aza）借用一座木材加工廠，艾札幫他裁切了一些木板。

伊森選用了西部紅側柏，因為重量比較輕，而且能夠抗腐蝕，這也是伊森母親的土地上比較漂亮的木材。他搭好的鉗箍結構以及六片三角形支撐板，用來支撐著地板與牆壁。接著他又借來約九·八公尺高的伸縮梯，這座梯子也決定了木屋的高度，他爬上梯子頂端，並且在樹幹上做了個記號點。身為攀岩運動員並自稱為腎上腺素狂熱分子的伊森，顯然一點都不怕高。

他將約二十七公斤重的支撐板掛在肩膀上，一次一片將支撐板扛上梯子。他利用棘輪帶將所有建材掛在樹上，方便到時候用纜繩與鉗箍收緊起來，然後再用螺栓固定。

要將一切裝設定位，花了伊森一整個星期的下午時間，又用了一天半將地板鋪好。他希望地板能夠呼應樹屋的六角形狀，且為了搭配正確的花紋，需要逐一調整板材的長度與角度。

讓所有角度相互匹配是很令人抓狂的工作，先前裁切時所產生的所有誤差，都會變得越來越大。有天正在鋪設地板時，伊森在樹上花了超過八小時的時間，沒有牆壁與屋

頂的樹屋重量很輕，所以只要他移動身子，整座平台就會跟著前後搖晃。當他爬下來回到地面上時，他覺得好像暈船了一樣。

地板完工，他開始舉辦樹屋派對，就在將近三坪大的平台上，他架好臨時扶手，有六位朋友偶爾會來一起睡在樹上。

從七月到八月，樹屋的建設如火如荼地進行著。伊森先把屋頂搭好，再搭起牆壁，他也決定要加個門廊。最重要的是，他想到自己必須不斷地爬著九‧八公尺高的鋼梯，這三個月來，他已經在梯子上爬上爬下了數百次，他的膝蓋過度疲勞，而且爬梯子一點也不有趣。

他發現自己所需要的，應該是某種升降梯，或許可以用個小平台，加個手動曲柄與絞盤？伊森還不確定，所以不斷思考著。

朋友艾札建議使用踏板驅動的升降梯，艾札覺得將自行車垂直吊起來，用兩個車輪在樹幹上滾，看起來一定很酷，就像自行車手把車騎上樹一樣。伊森認為用水平吊掛的方式比較容易建造與操作，而且坐在自行車上向上飄，看起來就像違反地心引力一樣，這樣更酷。

於是他跟母親要來一輛老舊的戴蒙貝克（Diamondback）自行車，並買來五顆大滑輪與約四十六公尺長的金屬纜繩。他幾乎只用一天的時間就搭好了升降梯，再花了一個

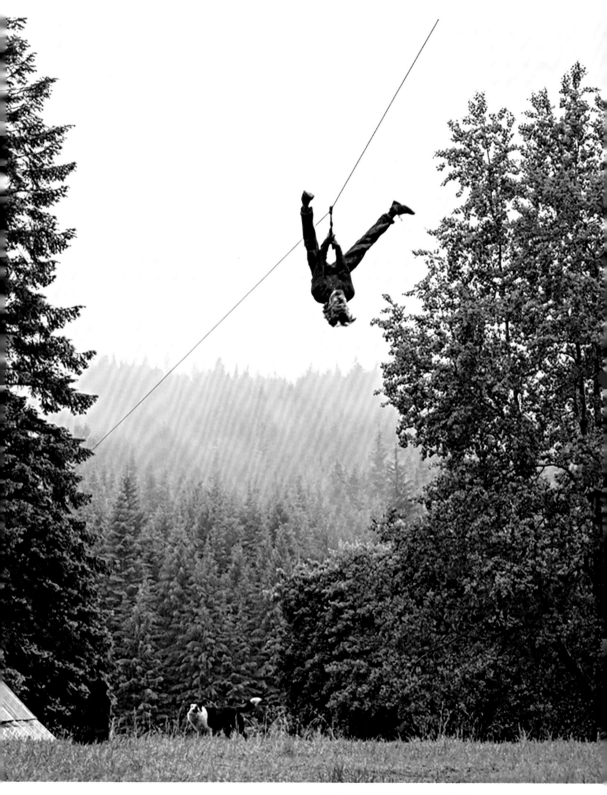

從樹屋上連接到穀倉旁大冷杉的溜索。

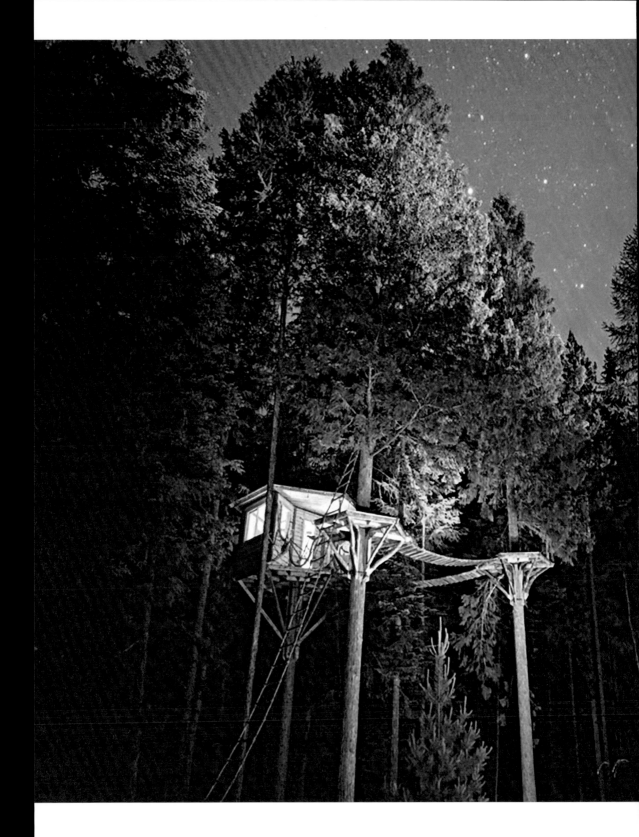

星期加以修補。他用了兩條纜繩，一條在車架前端，另一條則在後端，讓自行車不會前後晃動。剛開始時，踩踏板的動作相當困難，所以伊森從曲柄組上拆掉大的齒輪，並焊在後輪轂上，將傳動裝置調低。他也從母親車庫旁的垃圾堆裡找來老舊的水槽與廢金屬，他將水槽接在纜繩上，只要裡頭裝的水夠多，重量就可以像砝碼一樣，在踩動踏板時幫忙將自行車往上拉。

他的作法沒錯，確實有效。

看著旅客們自己踩踏板爬上樹屋，對伊森而言相當有滿足感。他知道升降梯幫整間樹屋增添了異想天開的一筆，但他也對自己獨一無二的鉗箍結構感到興奮不已，雖然樹屋以每年約六十公分的幅度從樹上下滑，但整體結構仍然支撐得相當穩固。

此外，他也稍做了調整，以減緩樹屋下滑的速度。伊森相信，只要樹屋維持穩固，樹幹就會在鉗箍結構周圍生長，有助於預防樹屋進一步下滑，並可以讓一切保持定位。他微笑著說：「你知道，只有時間才能證明我到底是對的還是錯的。」

空中樹屋

更多秘境小屋

加拿大努特卡島（Nootka Island）的樹屋。
提供者：Dean Azim。

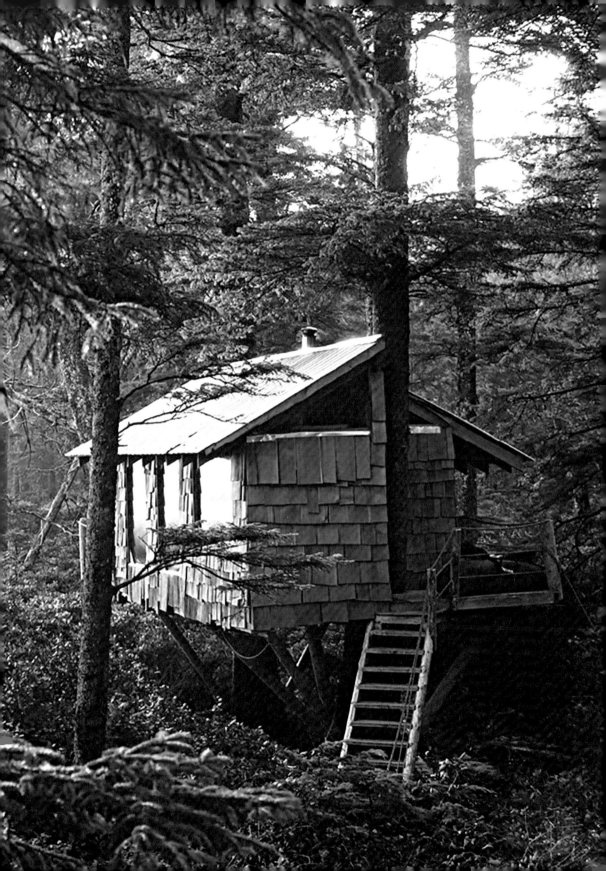

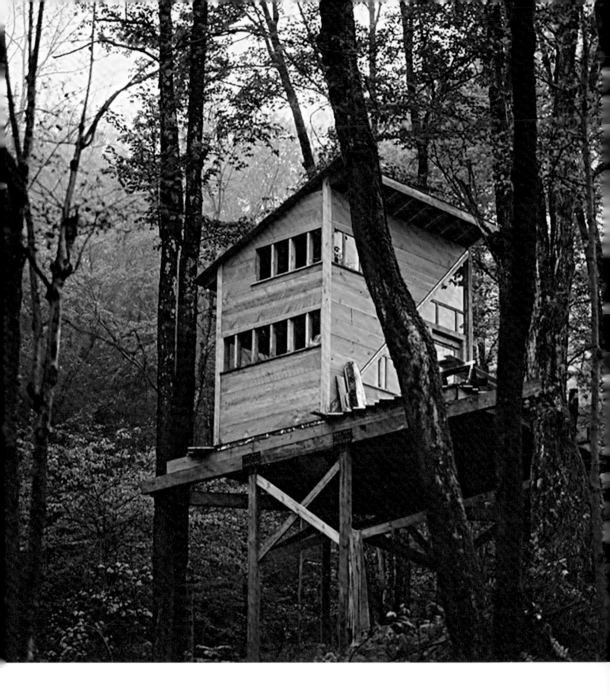

紐約博維納（Bovina）的一間小屋。
提供者：Kursten Bracchi。

紐約博維納一間小屋的內部。
提供者：Linda Aldredge。

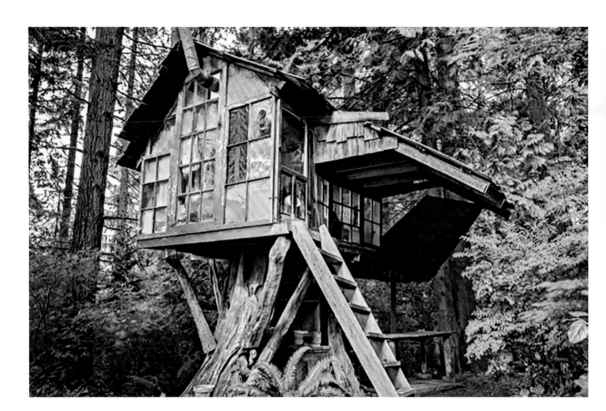

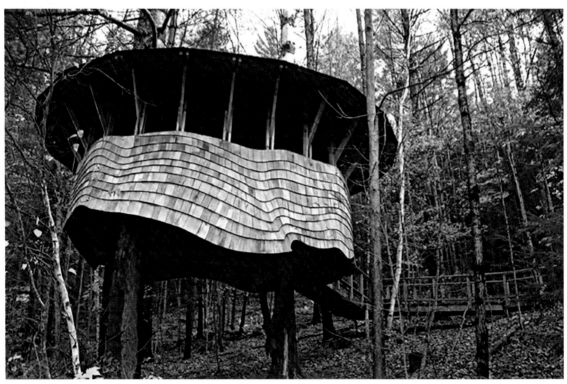

▲華盛頓州史坦伍德（Stanwood）附近，皮查克玻璃學院（Pilchuck Glass School）的巴斯特辛普森樹屋（Buster Simpson Treehouse）。提供者：Alec Miller。

▲佛蒙特州威特斯菲爾（Waitsfield）的Yestermorrow建築設計學院（YestermorrowDesign/Build School）。提供者：YestermorrowDesign/Build School。

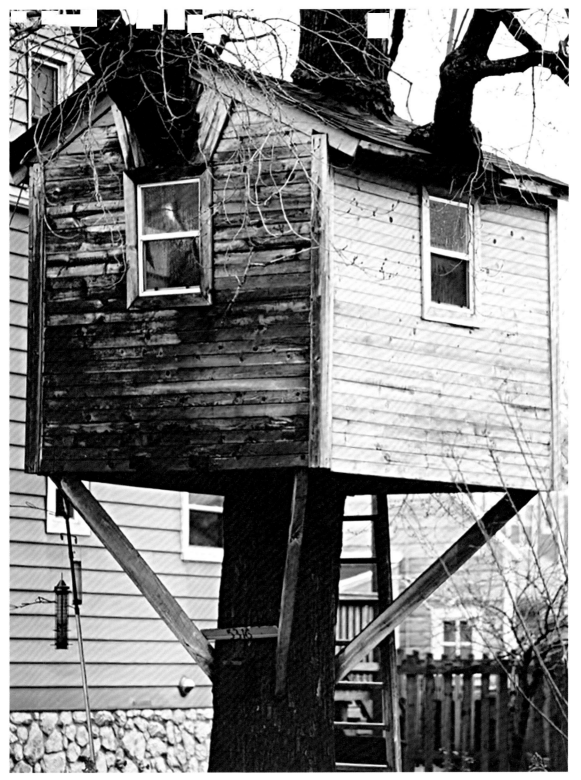

▲ 伊利諾州芝加哥的貝爾街大道（Bell venue）。
提供者：Erik A. Jensen。

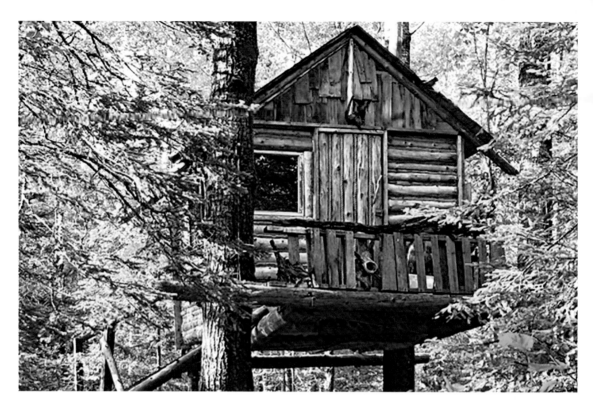

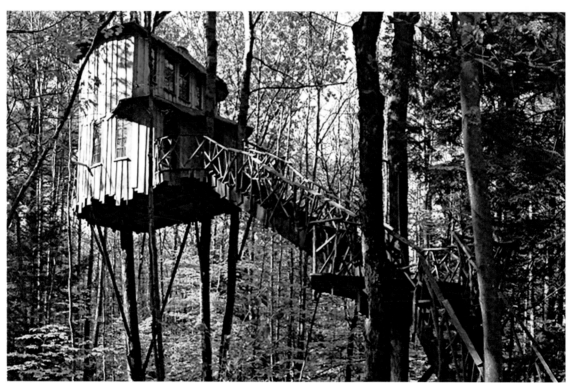

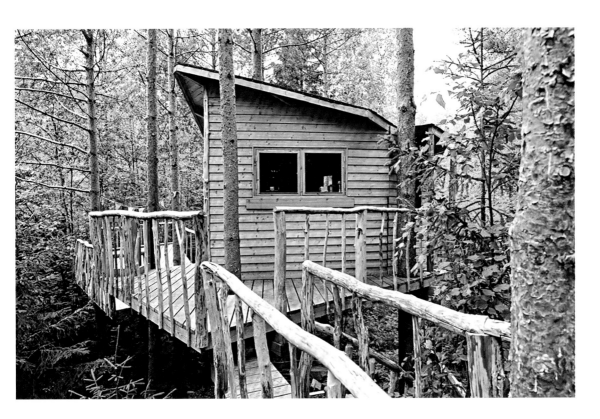

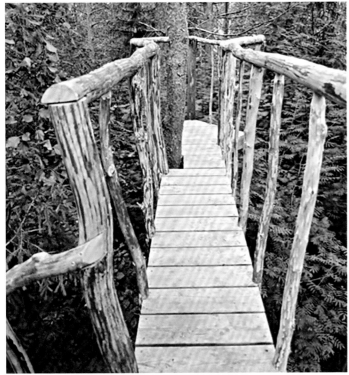

▲ 芬蘭湖區（Lakeland）的Puumaja小屋，搭建在
◀ 一片森林裡的七棵樹上。
提供者：Andrew Ranville。

▼（左頁上）明尼蘇達州卡頓（Cotton），Wynn
Kinsley的小屋。
提供者：Katy Anderson。

◀（左頁下）新罕布夏州斯旺濟（Swanzey）的
辦公室與客用小屋，擁有一間閣樓小房、兩個
小露台與柴火爐。
提供者：Matt Beckemeyer。

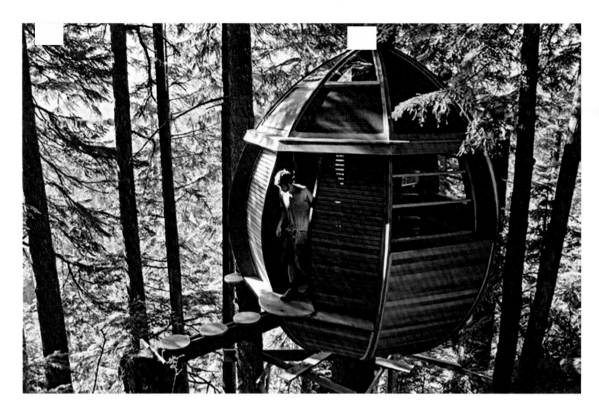

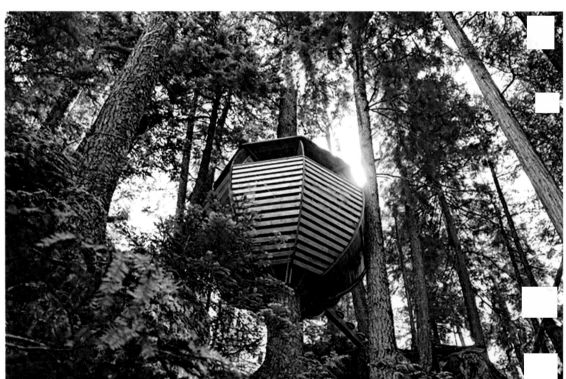

加拿大英屬哥倫比亞惠斯勒（Whistler）的Hemloft蛋形小屋，
建材多是在Craigslist分類廣告網站上找到的免費物料。
提供者：Joel Allen。

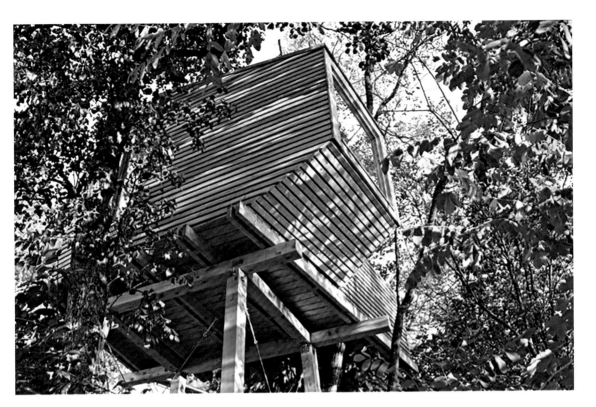

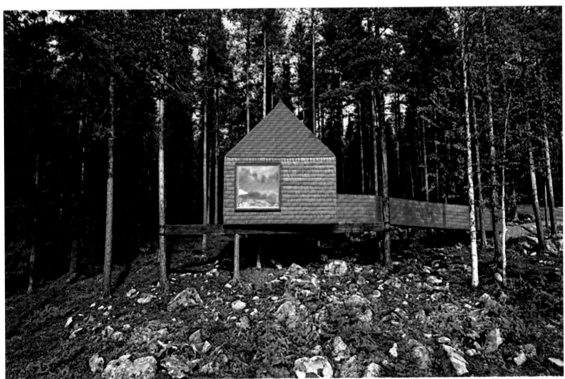

▲斯洛維尼亞路科維卡（Lukovica）的小屋。
提供者：Rok Pezdirc。

▲位於瑞典諾伯頓（Norrbotten），藍錐樹旅（Blue Cone
Treehotel）的小紅樹屋（Little Red Treehouse）。
提供者：Peter Lundström/WDO。

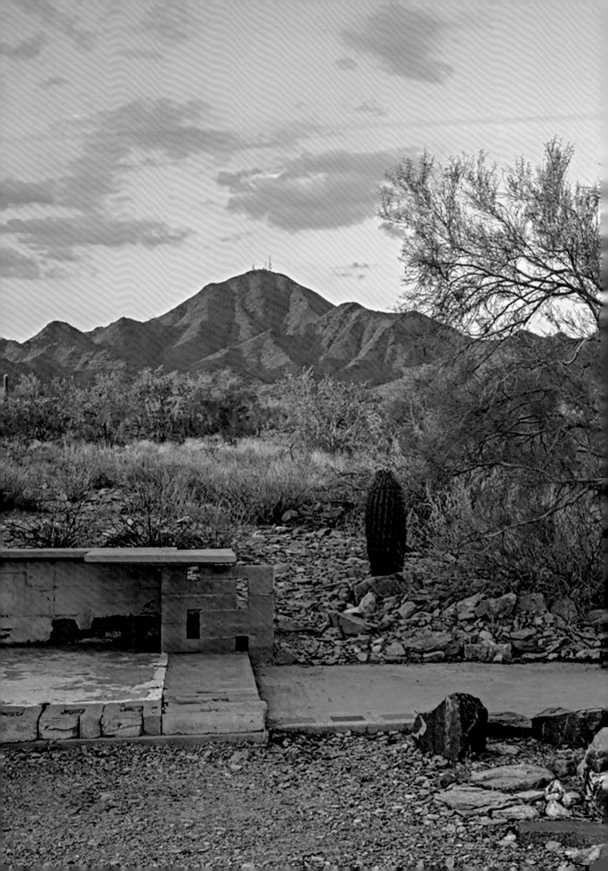

現代風

6
現代風

建築學生再續沙漠傳奇

搭建簡單的小居所

斯科茨戴爾，亞利桑那州
（Scottsdale, Arizona）

　　天氣炎熱得不得了，豆大的汗珠從戴夫·弗拉茲（Dave Frazee）的額頭流下，他獨自走在路上，在亞利桑那州斯科茨戴爾東北邊界所蔓延的沙漠上，探索著一塊約二百多公頃的土地。

　　隨著午後的溫度不斷攀升，戴夫不敢相信自己竟忘了帶水。在底特律郊區下游地帶出生長大的戴夫，從未到過沙漠地帶，所以當他在二〇〇七年的秋天來到斯科茨戴爾，參加由法蘭克·洛伊·萊特（Frank Lloyd Wright）所成立的西塔里耶森（Taliesin West）建築課程時，二十一歲的戴夫心中並非毫無準備，他當時相當焦慮，他說：「我以為到處都是蛇跟蠍子，感覺很瘋狂，我不敢相信我居然要住在這裡。」

　　一九三七年，萊特買下地貌嚴酷又未開發的土地，並替自己蓋了一間避寒住宅，裡頭有一間製圖工作室，足以提供十幾位學生

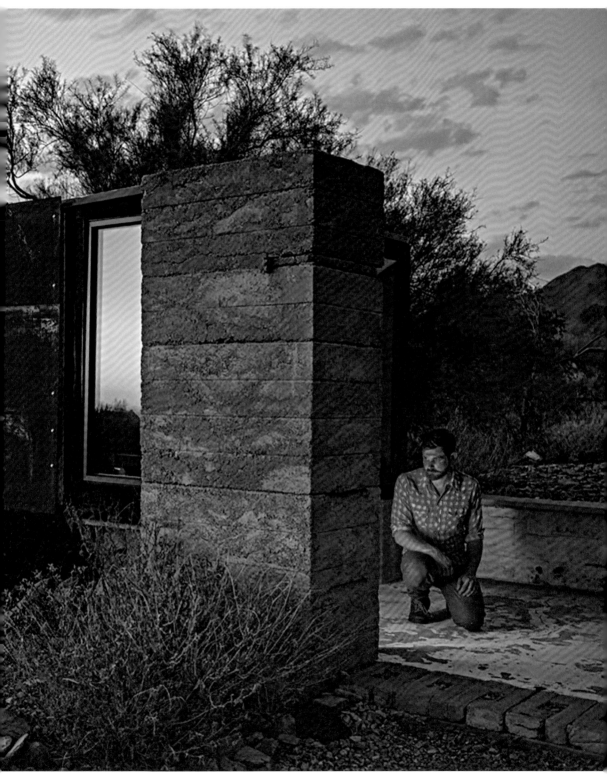

戴夫・弗拉茲花了超過兩年的時間，設計並建造位
於亞利桑那州斯柯茨戴爾的居所。

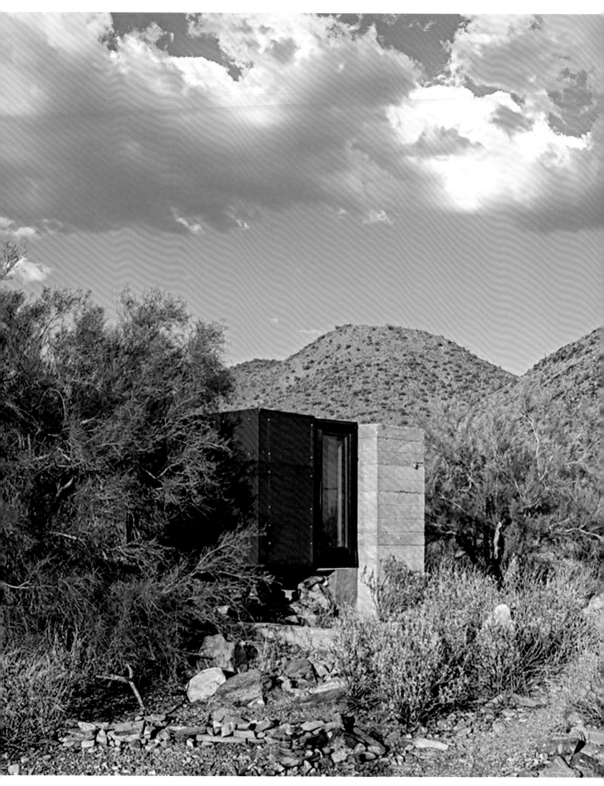

小屋選用具有高強度與耐用度的冷軋鋼（Cold-rolled steel），古鏽色也代表了沙漠中的紅色岩石。

使用，藉此開始在沙漠中辦學。在一年當中，萊特與學生們會在他位於威斯康辛州的居所待上幾個月，其他時間就來到斯柯茨戴爾，但學生們不住在宿舍，而是在西塔里耶森搭帳篷露營。

由於萊特對於圖案的喜好以及主張「有機建築」的性格，也就是讓建築物與自然環境和諧共存的概念，讓建築師原先設計了一處露營場所，只由三片三角形的水泥板所構成（一個帳篷一片）。過了許多年，土地上陸續設置了十多處露營地點，彼此以石頭所鋪成的小徑相互連接，而萊特這些住在帳篷的學生們選用的不是三角形，而是矩形的水泥板。

他的學生們總是會在露營地點即時構想並搭建出暫時的居所。

萊特在一九五九年過世後，課程持續開設，而將近八十年來，搭建居所的傳統儀式也在西塔里耶森繼續著。如今，當地共有大約八十處露營地點，學生們也繼續嘗試著運用不同的材料，搭建不同的建築型態。許多實驗性結構至今仍完好如初，而有些結構則是被拆毀後將物料回收再利用，使原先的地點恢復成空地。你若走過這片沙漠，其實很容易被老舊建築的殘骸給絆到。

二○○七年某天下午，陽光灑在戴夫身上，他望著的地平線，看見遠方有一支白色

▲白樺木膠合板置物櫃，塗上淡淡的色料。

▼量身訂造的窗戶能夠寬闊地敞開，替建造者留下空間感。

的煙囪，這支約二公尺多的煙囪就座落在一棵帕洛威德樹（palo verde tree）與一塊水泥板邊，一旁還有兩塊約三十公分高的白色磚牆，沒別的了。

戴夫推測煙囪的水泥可能是用手拌的，並陸續鋪設在建築場地上，慢慢地堆砌成煙囪。有塊殘破的波浪型金屬片凸出在水泥兩邊，看起來有點像屋頂。戴夫整個下午都坐在現場觀察並思考著，但沒發現乾燥沙漠的高溫對身體造成什麼影響。然而，當天晚上，在西塔里耶森餐廳附近的暫時臥室裡，戴夫從高燒與嘔心感中醒來後，就因為脫水症狀而立刻衝到醫院治療了。

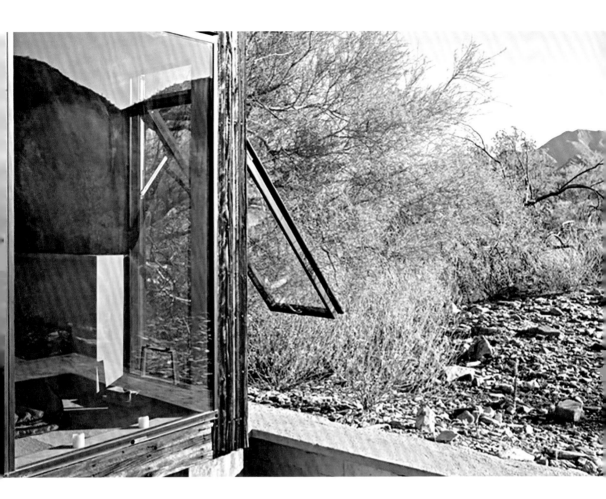

戴夫並不氣餒，過了一週後，他再度走回沙漠中，這次記得帶水了，還在煙囪裡頭生起了小火。他因為某個點子而怔住了，不久後，他開始描繪著利用煙囪蓋房子的點子。他的第一幅草圖畫了一堆岩石，可以說是沙漠裡頭用石頭蓋起的小屋，也就是戴夫眼中看見的景象。

在念書的空檔，他會爬到附近的山野牧場中，收集黑色的火山岩，一次就搬一兩顆岩石，再走上快一公里的距離回到煙囪旁。戴夫默默地收集著石頭，他當時甚至都還沒得到當地的開發許可，過了一個月，就收集了一整堆大概三十顆岩石。

接著，在沙漠生態學的課堂上，有位教授解釋，即使從沙漠中挪走一顆石頭，也會對於周遭環境的動植物生態造成漣漪作用。戴夫決定暫時打住他的蓋屋計畫，他當時才明白，自己其實還有很多要學。長大後，他每年夏季都會與姊夫一起從事粗木工、建屋搭架、石造工程與鋪設屋頂的工作。他明白了建築的方法，但還需要增進自己對設計的理解，所以他將焦點擺在研究工作上。

接下來的兩年，戴夫不斷在西塔里耶森的學期中間回到煙囪所在的地點，他描繪著居所可能呈現的樣子，燃起營火或席地而坐，不斷觀察著這片沙漠。有時他會在煙囪

旁搭起吊床，再爬進睡袋裡頭過夜。其他時候他也會直接在銀色吉普車車頂上攤開一條瑜伽墊，就在附近露營。此時，戴夫心中浮現了點子，他可以在沙漠裡頭將地板抬高，藉此遠離蠍子、毒蛇與成群的老鼠啊！

二〇〇九年十月，在升上西塔里耶森的研究生課程後，戴夫覺得自己已經準備好，能夠設計出煙囪旁的理想居所。他開始研究建築地點的歷史，他想要納入以往這座建築物的概念，而不是靠自己的獨立計畫將這裡完全翻新。他說：「建築學美好的地方，在於作品本身的內部一直在進行著對話。你沒有任何選擇，只要放手去擁抱就對了。」

戴夫對塔里耶森的一位教授亞里斯·喬治（Aris Georges）提起他對這座煙囪的執著，亞里斯同時也是他的導師之一。後來他才發現，亞里斯一九八〇年代還在塔里耶森就讀時，也同樣愛上了這塊煙囪地。亞里斯解釋說，當初就是自己放下了第二塊水泥板來當作露台，同時也重新打造出一些L形的水泥塊來延伸一面牆。只是，就跟許多學生一樣，他也因為研究論文的關係而分了心，之後再也未曾完成建築計畫。

戴夫受到激勵，想要完成自己的房子，他與亞里斯翻遍了學院的文件，並找到幾張關於當地的老舊投影片。兩人發現，原本的

房子是由奧布雷·班克斯（Aubrey Banks）所建造，這位建築師也是萊特的學生，在一九五二年時來到此地。在某個時間點，曾有一塊金屬屋頂從煙囪延伸出來，並接設在水泥板上所鑲嵌的兩座鋼柱上，班克斯原本想要打造一座有內外兩扇門的露台空間。

戴夫根據原始設計，重新替房子描繪了一幅新的圖，但若只是單純重建另一位建築師所蓋的房子，這可讓他提不起勁。他對原本的地點與煙囪進行幾何研究，他將每個建板與牆壁的個別形狀，接著畫下每個部分的築元素的各部分加以分解，檢視煙囪、水泥圖形，並且搭配著不同的尺寸比例。

▼建造者替兩項建材裝飾美化：膠合板上塗覆亮色的天然色澤，Durock材料則利用灰泥重新粉飾表面。

▲年代可追溯至一九五〇年代的水泥煙囪。

戴夫‧弗拉茲設計的地板只剛好放得下大號雙人床墊。

他總共畫了上百幅畫，最後整理出五種主要設計，而他對這幾種設計方式不僅用手畫，還繪製了電腦模型。戴夫特別喜歡其中一種設計，整座露台都以自由切割的玻璃圍繞著，再加上一片金屬屋頂。他想讓房子裡的居住者擁有住在沙漠中的景象，但同時也享有受這些元素所保護的舒適感。

他盯著設計圖看，感覺有點不太對，戴夫想要利用萊特的點子來消除多餘的元素，「在那段期間，我正在研究他的美式烏托邦建築（Usonian house），而且我花了很多時間埋首於文獻之中。」戴夫說，「萊特起初會替自己找來大量的資訊，接著他會開始將資訊加以篩選與抽離，讓整體設計回歸最基本的元素。」所以，戴夫開始刪減掉屋頂，讓露台有更多空間能展露於戶外。最後，他將整體設計簡化成一個「睡覺箱」，裡頭的空間剛好放得下一張大號雙人床墊。

在二〇一〇年初，他開始在西塔里耶森的「回收場」，也就是學生們棄置建築物殘料的戶外場所中找尋建材。他在成堆的生鏽、破舊鋼管中東挑西揀，找來四段約三十公分長的管材，並放在校園的工作坊裡。到了二月，他與一位友人利用一片十三乘二十三公分大的鋼板焊成一塊箱型骨架，戴夫想要將骨架與他在原本磚牆中所鑲嵌的金屬板焊在一起。他打算讓睡覺箱從牆壁向外懸空

凸出，但他並未考量到鋼製箱體的厚度比其他板材還薄，乙炔焊炬一直在鋼材上燒出洞來。假如他當初用的是金屬焊極惰性氣體焊機（MIG welder），他就能將高溫調控至正確的溫度，然而，如此所需要的功率會超出攜帶型發電機的負荷，戴夫沒有其他選擇，只能用螺栓將箱體栓在牆壁裡的金屬板上，再將兩根鋼柱焊在箱體的另一邊。

二〇一〇年三月，他開始睡在平台上，他會躺在地板上看星星，同時一邊質疑著自己的設計，懷疑他加上柱子的方法是不是錯了。有些教授認為他搞砸了，戴夫也知道柱子對於房子的美觀有很大的影響，但他還是決定將錯就錯。

不出幾個星期，他就必須離開斯科茨戴爾，回到西塔里耶森的威斯康辛校區，這也是為什麼他選擇用五公分厚、十公分寬的木板與膠合板組成睡覺箱的骨架，他知道這種搭建方式的速度比較快，而他與朋友在一個星期內就將骨架組裝完成。

戴夫開車來到國際人仁家園（Habitat for Humanity's）在當地的二手商店，花三百美元買了扇玻璃滑窗。接著他從回收場撿來兩塊玻璃，搭上白色屋頂（厚重的液體聚合物塗層），並加上黑色的防雨板與防水邊，以保護屋頂不受雨水侵蝕，然後再將膠合板鋪上屋頂油氈（一種較厚重、比Tyvek人工紙

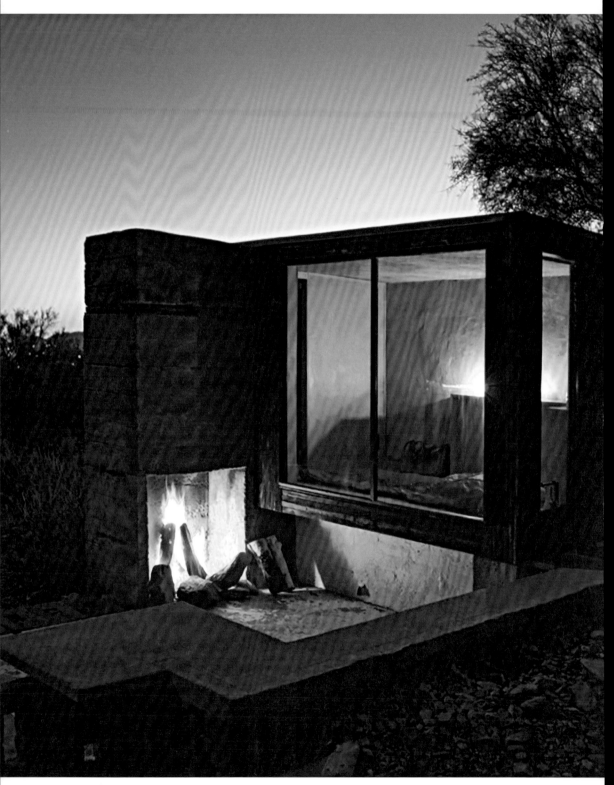

房子經過設計與煙囪呈現垂直設置，以創造出如迴廊般
的戶外空間。

更高價的防濕保護層）。當一切都就定位，他勾起手指，希望一切都沒問題。

七個月後，二〇一〇年十月，戴夫回到此地，發現睡覺箱仍完好如初。即使人在威斯康辛，在課程工作之間的片段時刻，他仍然心繫著這間房子。他利用十五片約〇‧三公分的鋼板作為外層至少一部分的飾板，雖然相當厚重（每一片都重達約十四公斤），但戴夫知道，鋼板就算暴露在熾烈的陽光下，也不會變形、彎曲或錯位，他希望自己的房子能夠承受得起沙漠氣候。

雖然親手裁切這麼厚的鋼板對他來說難以消受，但他還是堅決利用尺寸比較小的板材。他說：「煙囪上有這些單調的線條，使煙囪的垂直構造產生了水平觀感，而我想要呼應這一點，所以鋼板對水泥能產生一點互動，就像在說『雖然材質不同，但我們還是可以彼此對話』。」他致電一位鋼材製造商，對方願意將鋼材裁切成他要的尺寸。

戴夫也研究了一下雨水牆與氣牆系統，這種方法可以在內牆與外牆之間創造一層隔閡，作為隔離結構。戴夫並未將鋼材直接貼附在骨架上，而是安裝了被稱為「冒導槽」（hat channel）的金屬條，再將外層的鋼板固定在金屬條上，藉此，由外層鋼材所產生的高溫在接觸到內層前就會消散。

戴夫計畫去除側邊的靜態窗戶，他不斷

地在心中想像著能夠敞開的天篷，開敞得像翅膀一樣，他也想讓廂房看起來像艘太空船一樣。幸運的是，在塔里耶森一位熟人安排下，建築窗製造公司（Architactural Window Manufacturing Company）捐了兩扇以中空玻璃裁切而成的客製化大窗戶，戴夫在二〇一〇年初將窗戶裝好，天篷打開後寬近一公尺，他都能從窗戶走出房外了呢！

到了二〇一〇年三月，戴夫將外層的木頭飾板安裝完成，飾板是以廉價的紅杉木板染成烏黑色所製成，他知道顏色會隨著時間而褪色，這正是重點所在，搭配著不斷生鏽的鋼材，他想讓廂房呈現出歲月的痕跡。

外層構造已經完成，但是戴夫並不怎麼開心，反而鬱鬱寡歡，他本來打算整個建築計畫到現在應該已經竣工，但到頭來，他卻只蓋好了一個小小的箱子。此時他不僅得回到威斯康辛，而且若想在當年十二月畢業，他還得要完成他的房子與畢業作品。

戴夫在二〇一一年十月回到斯科茨戴爾時，他立刻快馬加鞭地著手房子的內部工程，他想找幾種簡單的方法來將外層與內層相互連結。所以，他利用稍微染上淡色的白樺木膠合板搭成架子，每個架子都是L形，好呼應白色的磚頭。

至於後方的內牆、側牆與天花板，戴夫決定使用一般常作為磁磚的Durock水泥板。

當初在塔里耶森替萊特修繕所有沙漠石造工程的朗·柏威爾（Ron Boswell），也就是當地的石匠，教導了戴夫如何在Durock水泥板抹上石膏。而即使在前輩的指導下，戴夫仍然刻意將一側的部分石膏保持粗糙不平，他想讓廂房內部產生洞穴的感覺，他希望自己的房子延用萊特「穴居人」與「遊牧民族」的概念。

萊特將社會視為是以這兩種相反民族所分野，而戴夫希望房子能夠融合這兩者，讓廂房內部就像是個山洞，但你還是能打開門窗，體驗門外廣闊的露台空間，這使得建築物與開闊的沙漠相互連結。

畢業前一個星期，戴夫的房子終於幾近完工，屋子旁仍堆著一大堆黑色岩石，他還是覺得應該讓岩石派上用場，所以將岩石鋪在支撐廂房的兩根鋼柱周圍。戴夫隨後舉辦了一場派對，提供了乳酪、餅乾、精釀啤酒、特卡特（Tecate）啤酒與天使之享（Angel's Share）大麥酒，而西塔里耶森所有的學生都參加了派對一同慶祝。

自二〇一一年十二月畢業後，戴夫只回到西塔里耶森一次。二〇一四年夏天，他再次回到這片沙漠中，想要視察一下這間世外居所的情況，雖然很興奮，卻也很緊張。

一切，還是完好無缺⋯⋯。

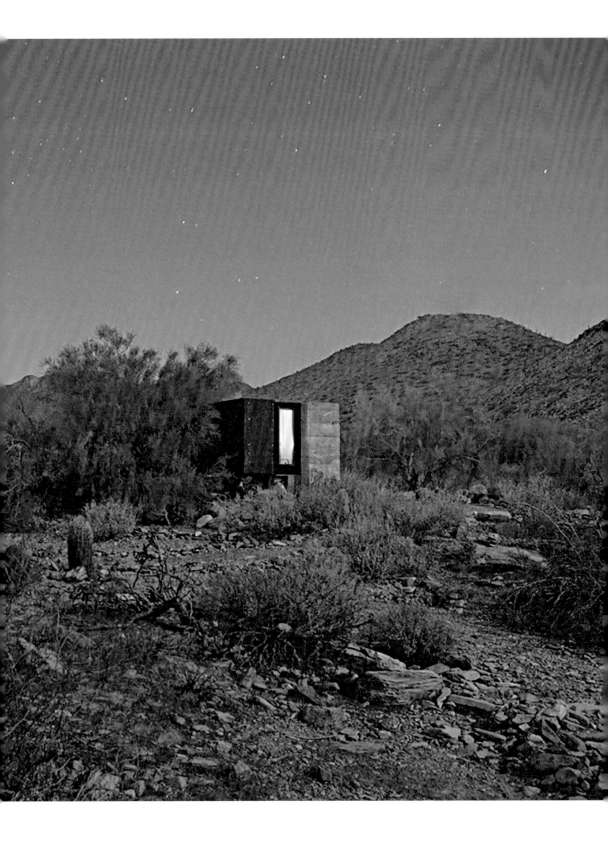

現代風

更多秘境小屋

澳洲馬吉（Mudgee）「永遠露營」（Permanent Camping）小屋，出自Casey Brown Architects。
提供者：Penny Clay。

（下頁）奧地利沃福爾特（Wolfurt）的Waldhaus小屋，又稱森鴞之屋（House of the Forest Owls）。
設計者：Bernd Riegger Design。
提供者：Adolf Bereuter。

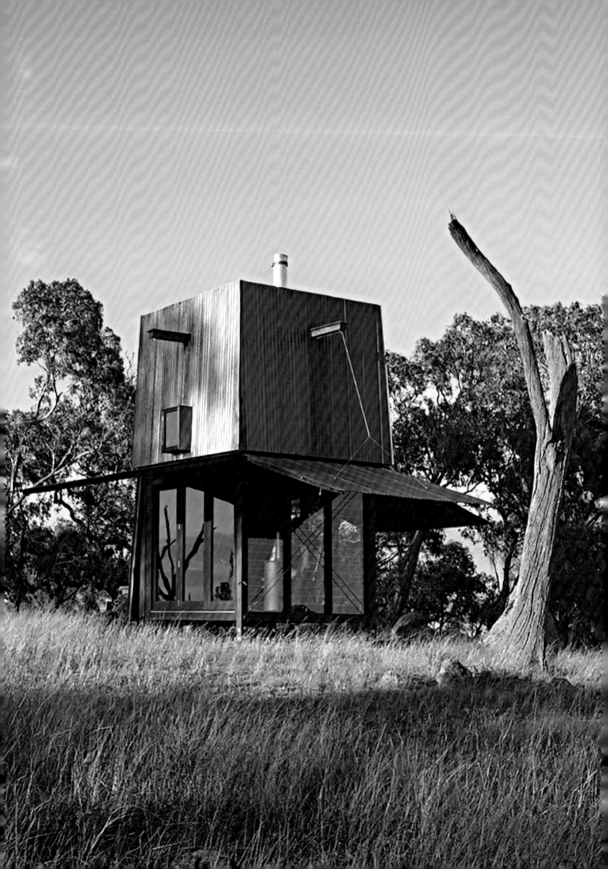

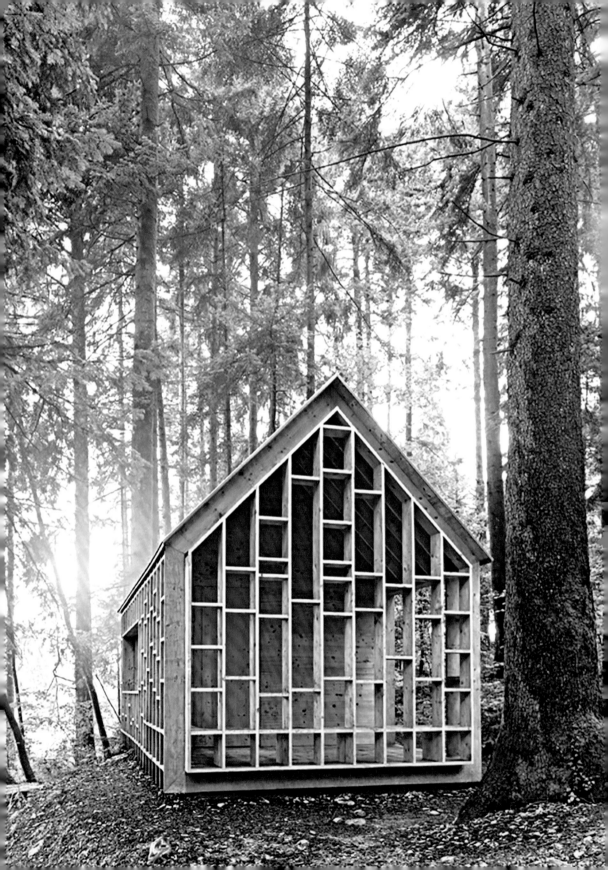

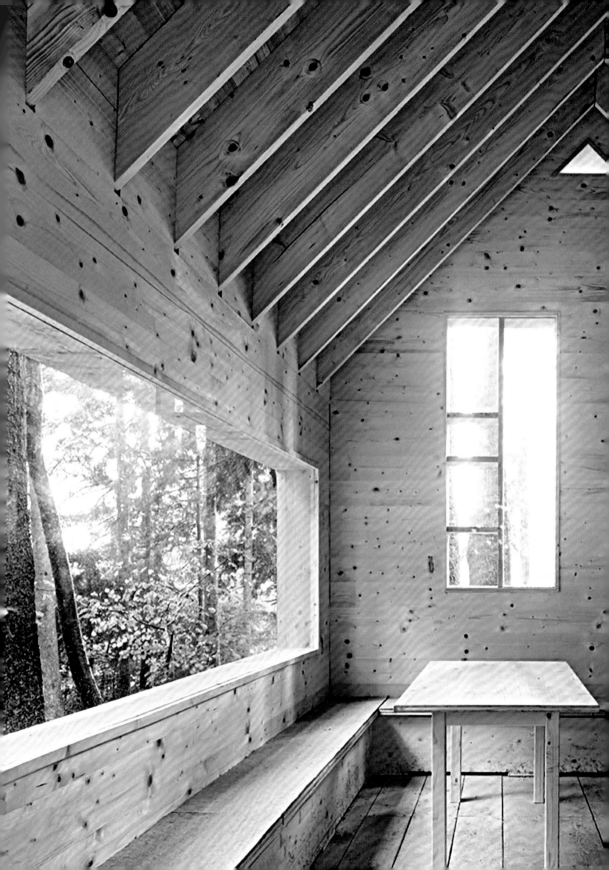

▲ 羅福敦群島（Lofoten Islands）國家旅遊路線
（National Tourist Route）上提供自行車騎士使
用的免費小屋，Austvågøy的Grunnfør地區。
提供者：Pierre Wikberg。

▲ 澳洲丁達德拉（Tintaldra），利用預組建材、太
陽能板與破舊雨水儲水槽所建造的小屋。
提供者：Jaime Diaz-Berrio。

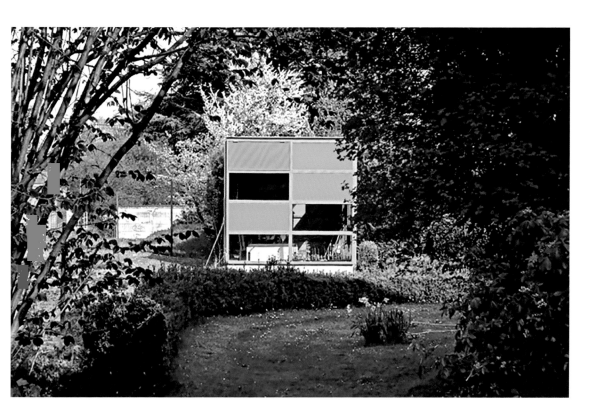

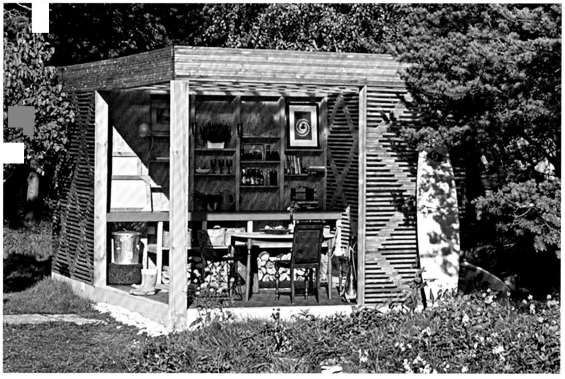

▲ 法國隆河區（Rhone）的花園小屋。
設計者：Vadim Sérandon。　　提供者：Vadim Sérandon。

▲ 愛沙尼亞卡蘭納（Kalana）的衝浪手小屋，位於希烏馬
（Hiiumaa）的島上。
設計者：Tarmo Piirmets。　　提供者：Virge Viertek。

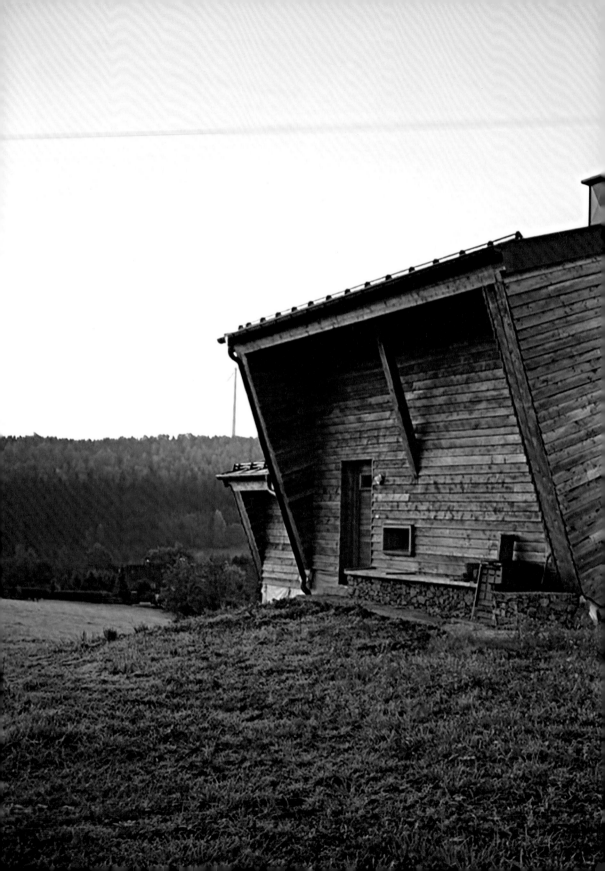

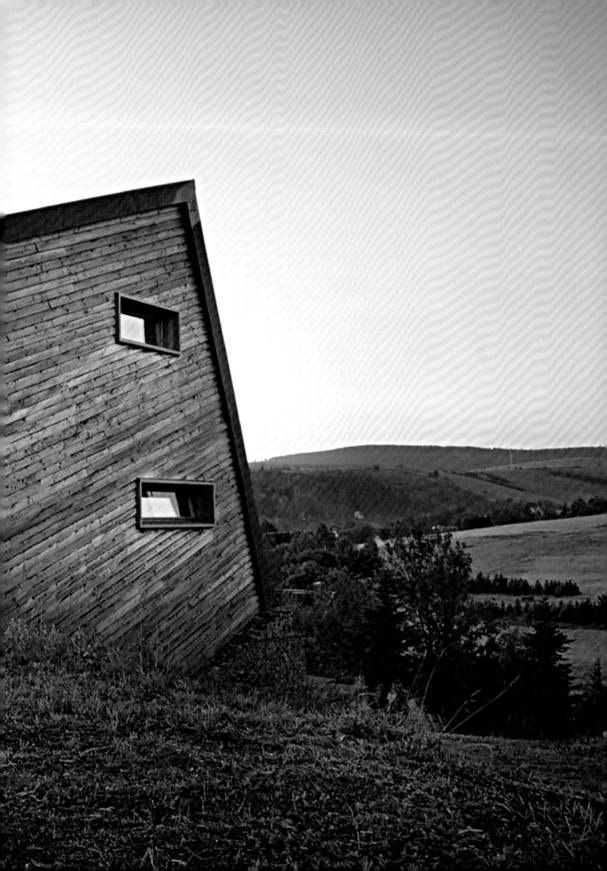

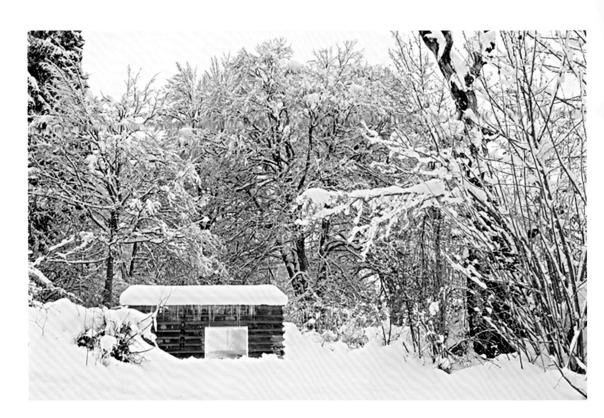

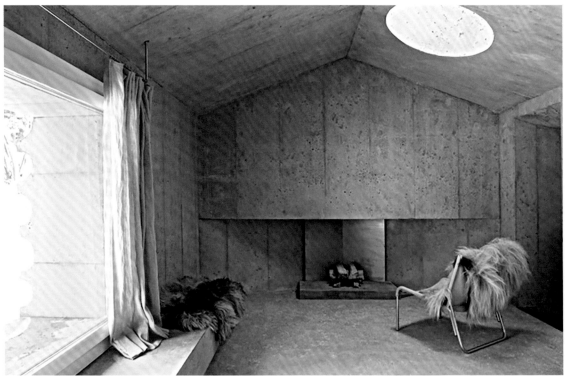

（◀前頁）德國上維森塔爾（Oberwiesenthal）的小屋。
提供者：Sebastian Heise。

▲ 瑞士弗林姆斯（Flims）的Refugi Lieptgas小屋，由Nickisch
Sano Walder Architekten所設計，老舊的柴火倉庫開放，作
為將水泥結構澆灌成形的場所。
提供者：Gaudenz Danuser。

▲ 加州托班加（Topanga）的手造小屋。
提供者：Mason St. Peter。

▲ 泰國清邁，清道（Chiang Dao）的小屋。
提供者：Clyde Fowle。

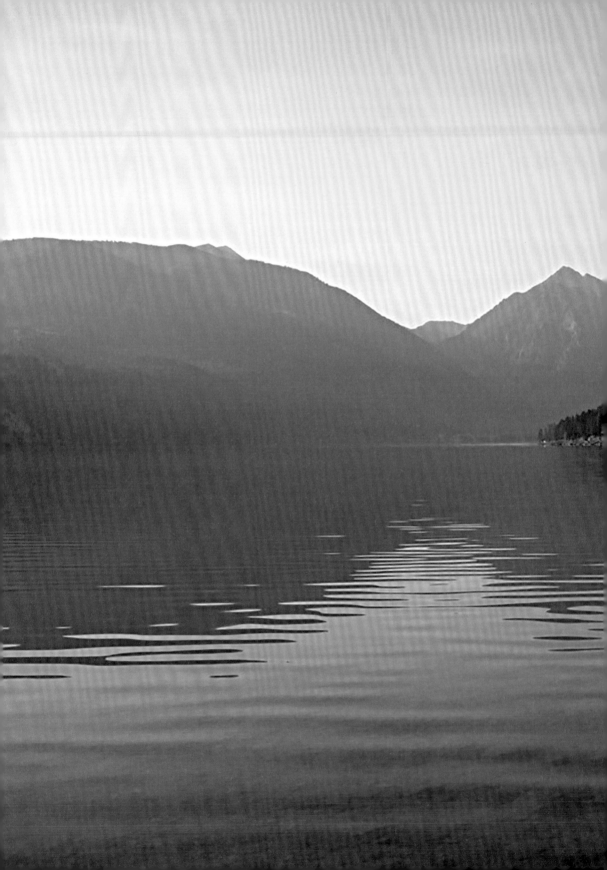

大地風

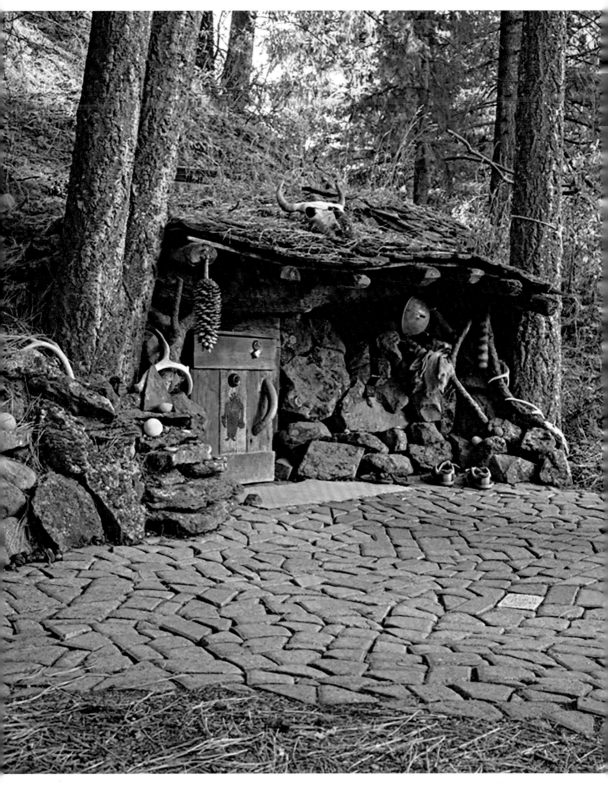

挖入山坡地建成的小屋，深達約一‧八公尺，由木
頭骨架所支撐。

7
大地風

藝術家在山丘上雕出自己的家

地底生活

約瑟夫，奧勒岡州
（Joseph, Oregon）

　　丹‧普萊斯（Dan Price）在進入他的簡陋小屋前，就知道事情不太對勁了，前門掛在鉸鏈上搖搖欲墜，有人破門而入。

　　丹走過門廊四處巡視，他的筆記型電腦、戶外用具、幾件衣服與三台相機都不見了，其中包括他十多年來身為攝影記者所使用、那台一起上山下海的萊卡M42。丹覺得又生氣又難過，但他還是認為一切事出必有因，他對自己說：老兄，宇宙正在告訴你，你身旁亂七八糟的東西太多了，丟掉吧！

　　丹立刻將屋頂上的杉木瓦一片片拆掉。兩年前，也就是一九九六年，他在奧勒岡州約瑟夫一處可以眺望牧草地的山丘上，花了兩星期時間，搭建起一間約一‧八乘三公尺的房子。

　　約瑟夫是位於奧勒岡州東北方的小鎮，也是沿著瓦洛厄山脈（Wallowa Mountains）起伏的雙線道公路尾端，最後的一座小鎮。

山峰雪白的瓦洛厄山脈綿延大約六十四公里，人稱為奧勒岡州的阿爾卑斯山，山脈橫跨的地域擁有十多座高山湖泊、冰川谷地及各種野生動物，包括黑熊、禿鷹與大角羊（bighorn sheep）。

當三十歲的丹在一九九〇年搬遷到約瑟夫時，正因為工作焦頭爛額著，想要尋求一塊寧靜場所來寫作與繪畫。他受到哈爾蘭‧賀伯（Harlan Hubbard）所著的《培因山谷》一書所啟發，書中談的是如何在手造住家中過簡樸的生活，他認為擺脫現代的舒適感，並在大自然中過著簡單的生活，一定能使精神更加富足，也能為生命帶來更有創造性的滿足感。

丹本想在森林裡找間老舊的木屋重新修繕，但他在小鎮附近偶然發現一處空蕩的牧馬場，並說服地主以每年一百美元的租金將這近一公頃的土地租給他，作為交換條件，便是替地主修繕圍欄、砍樹與照護土地。

土地位於道路終點下方約三十公尺的地方，座落於樹木佇立於兩旁的瓦洛厄河（Wallowa River）旁，景物就像是一幅油畫。丹並不想在此建造任何永久性的建築物，他說：「你得先在某個地方花點時間，再開始建房子。」他準備要實驗一下，當時他已經開始減少自己所擁有的財物。在鎮上，丹租了間飯店套房當作辦公室，他就在

此出版了一本攝影小雜誌，也收藏了各種相關作品。在牧場上，他搭了一頂梯皮帳篷（tepee），他稱之為「布教堂」，每天晚上他都透過排煙孔的開口看星星。

那幾年夏天，丹的前妻與兩個小孩都會前來與他同住，三人稍後搬到附近的小鎮去了。最後，他改搭了約四‧八公尺的大梯皮帳篷，裡頭有木頭地板與電力供給，讓他終於連飯店的套房辦公室都省了。當時，他搭了幾座小圓頂蒸汗小屋（sweat lodge）以及一‧二乘一‧二公尺的戶外廁所，他還挖了兩個小池塘來儲水、種了個小花園，並不斷美化著這片牧場。

過了幾個冬天，丹厭倦了替梯皮帳篷剷雪的工作，他覺得耗費太多功夫在維護帳篷了，所以利用彎折的紅柳木披上粗麻布，建造了一間約二‧七乘三‧七公尺的圓頂小屋。因為他偏好便宜或回收再利用的素材，所以並不覺得自己搭建的一切讓他花了大錢或耗費大把心力。

在替小屋搭設了第二座圓頂後，他對成果不太滿意，所以又把屋子拆了。「我身上沒帶任何行李，所以我只是一直在拋東西、丟東西，把生命中的東西都去除。」他說，「假如房子沒派上用場，丟掉就是了。」

在一九九八年的闖空門事件後，丹同樣很快地拆掉搭有山木瓦的小屋，因為在冬天

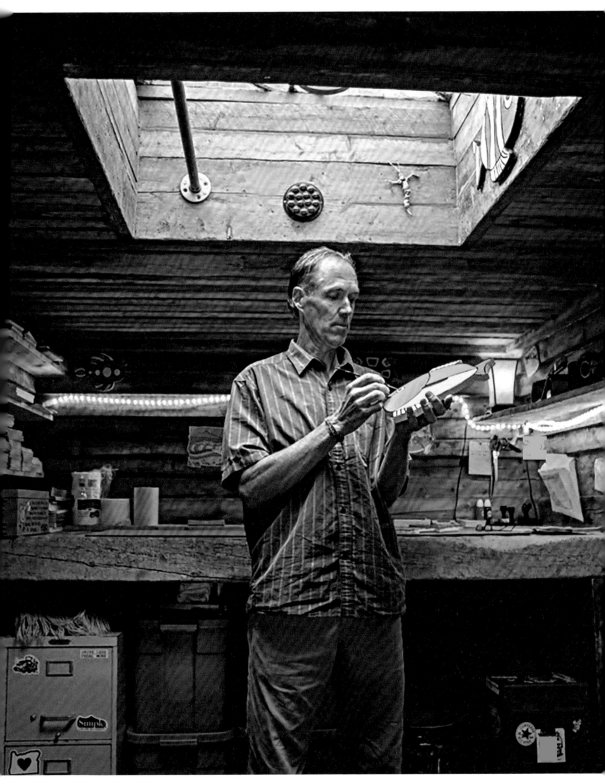

丹‧普萊斯在同一塊地上挖了兩個地洞,比較大的
地洞用來當作藝術工作室與辦公室。

時很難升溫。另外，在圓形屋子住了許多年之後，他一直不適應住在方形的房子裡頭。瓦木與木板被拆了下來，他把木柴都丟到營火堆中，整整燒了三天，火焰幾乎有三公尺高。到了第三天，小屋就不見了，只剩下約〇‧一五公尺寬的地道直通山坡。

　　早在一個月前，丹挖了這條地道當作小屋外接構造的一部分，地道通往一處圓形的地底臥室，裡頭有二‧四公尺寬、〇‧九公尺高。他還在小屋左後方的角落挖了一個

主屋是臥室與廚房，裡頭有個電爐。

藝術工作室的天窗以鋁窗裝飾。

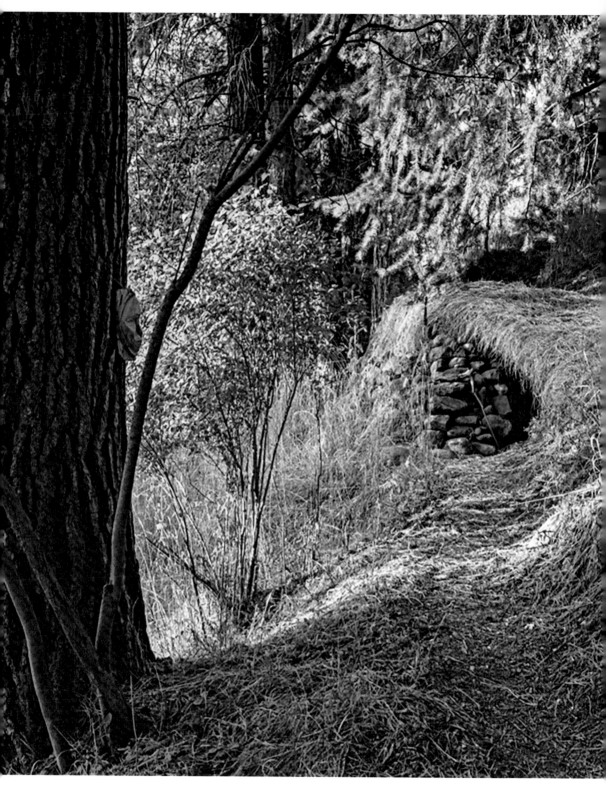

藝術工作室的入口很不顯眼，位在長滿草的縫隙與
石牆間。

洞並鋪設了木頭的爬行空間，可以通往有如洞穴般的房穴。

丹的靈感來自新墨西哥查柯峽谷（Chaco Canyon）所發現的大地穴（kiva）。對某些人而言，丹的住所也令人想起美洲原住民的地穴，這種地穴是由美洲大平原（Great Plains）的部族所發展，其中包括樑柱骨架，再覆蓋著草、樹枝與草皮或泥土的混合物，看起來就像是個有矮小門廊的土堆。

丹的建造過程很簡單，在兒子的協助下，他們花了三星期的時間，利用十字鎬、鏟子與雙手，在小屋後頭的山丘上不斷向下挖著。接著，丹擺下一張大尺寸的塑膠布，覆蓋著洞穴並延伸到洞穴的邊緣外。至於牆壁，他將一些約五公分寬、十五公分長的回收木板與地面垂直擺設，再釘在一起。地板方面，他將約五公分寬、十公分長的木板鋪設跨越圓形骨架的範圍。他在屋頂上切出約六十乘六十公分的洞口作天窗，將塑膠布的邊緣拉在一起，再將尾端釘在屋頂上。他又在屋頂上方加了幾塊塑膠，並以約六十至九十公分的泥土蓋起來。塑膠能保持木頭的乾燥，泥土則能防止溫度從臥室裡溜出去。

拆掉小屋後，丹坐在地上盯著通往地底臥室的入口看，他心想，假如我就只住在那間圓形的小房間裡呢？他心裡浮現將房子內桌子、椅子與抽屜櫃捨去的想法，他可以將

絕對不能脫身的物品重新分配，例如將把手工具放在戶外廁所中，並將他所建造的淋浴小屋放在河邊，他說：「這種生活方式可說是超級簡約，就像是瑞士手錶一樣，我所有的一切都可以擠進一台小卡車裡。」

除了縮減財物之外，躲進山丘裡頭還有個奇妙的作用：融入景色之中，而不是讓建築物突兀地出現在眼前──這是丹最重視的感受。他用幾天的時間將地道縮短，利用約五公分寬、二十公分長的木板（以及兩副掛鎖）建好一扇前門，再以更厚的 Plexiglas 壓克力重新裝設天窗，並鋪設磚頭當作露台。

幾年後，《魔戒》第一集電影在全球戲院大賣。丹早在十二歲時就愛上了托爾金的著作《哈比人》，甚至還試著替自己搭建地底堡壘，當時只用了一塊膠合板將洞穴蓋起來。到了十幾年後的現在，這部電影讓他體會到，自己終於住進了哈比人的房子裡。他在河邊發現一棵倒下的松樹，多年來的流水逐漸使松樹較大的枝幹扭曲，丹把樹枝跨設在自己的家門前當成屋簷，他也利用向朋友要來的木柴與殘餘瓦片修補成屋頂。最後一手，他也將先前從尹納哈河（Imnaha River）所鑿穿的峽谷中所收集而來、上頭覆蓋著地衣的十多顆石頭排列組合，構成房穴的大片門面。

丹說：「利用老舊素材，讓房子感覺已

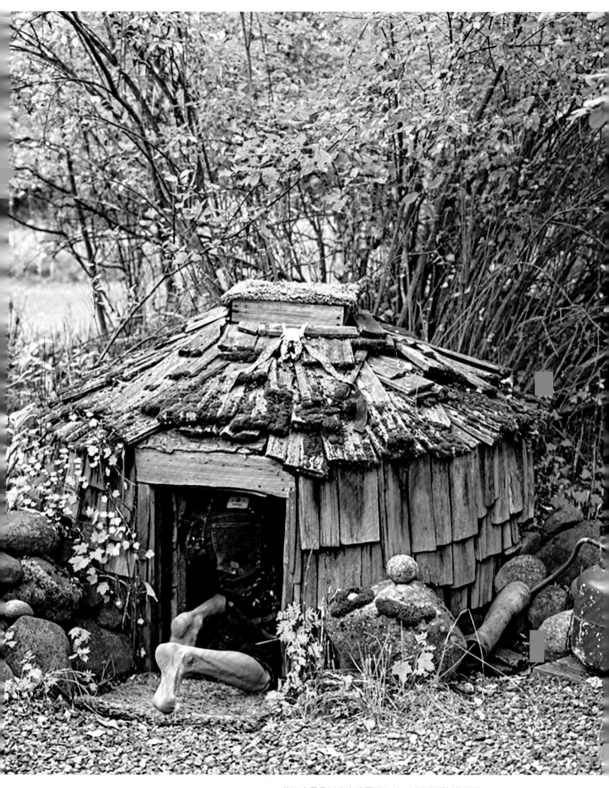

蒸汗小屋是以廢棄的屋頂瓦片，以及鄰居拆掉的圍
籬那約五公分寬、十五公分長的木板搭建而成。

▲丹・普萊斯從當地的植物上收成食材，包括接骨木
果、紅莧菜、苜蓿、法蘭西菊、大蕉與綠薄荷。

▼河邊的浴室與工作室。

▶丹・普萊斯在《月光編年史》中記下了他的旅程與
建築計畫。

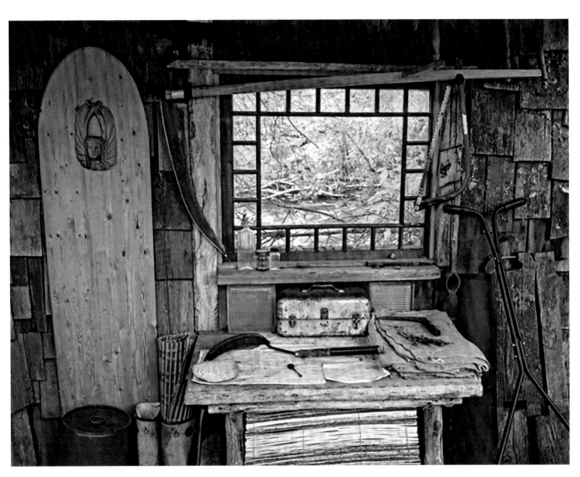

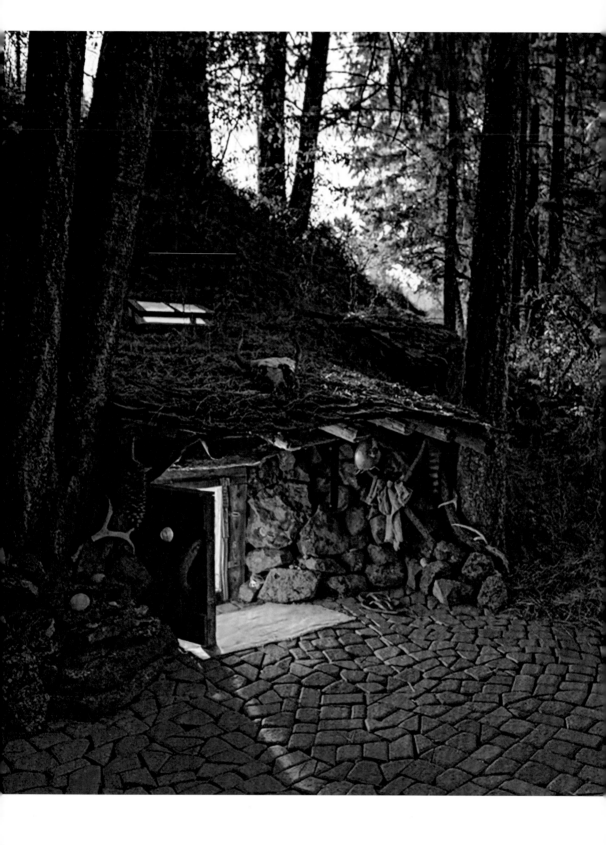

經在這裡二十九年了。我算是很粗魯的木匠，我不喜歡添加太多修飾工作，我不使用直角尺或水準儀，我會用一大堆隨手撿來的木頭與捲尺，並且隨手收集材料，到了準備完工的時候，就這麼完美地派上用場，這就是禪，你只需要隨著當下的腳步前進。」

心懷這番意識，他對於建築的態度正好呼應了他的生活哲學。多年來，丹往來於全國各地，單純隨著當下的腳步前進。他曾經搭上火車、騎自行車橫越州際公路、長途跋涉或開著露營車走遍全美國。

丹用多年時間將他的冒險旅途，以手繪方式記錄在電子雜誌中，稱為《月光編年史》，他在二〇〇六年所建造的地底工作室中讓這份刊物問世。他的旅程越豐富，他就越熱愛回到自己小小的地底家園，每天早上跑過屋頂的鹿所造成的聲響，就是叫他起床的鬧鐘。

最近這幾年，他都會前往夏威夷過冬，每天都會衝浪。

每次離開約瑟夫的牧場之前，他都會將家門鎖上，並在門前擺放一尊紅褐色的小佛像，他說：「我把佛像放在那裡，看是不是還會被人偷走，但佛像一直都在。」

大地風

更多秘境小屋

冰島南部Skógarfoss附近的小屋。
提供者：Kate Stokes。

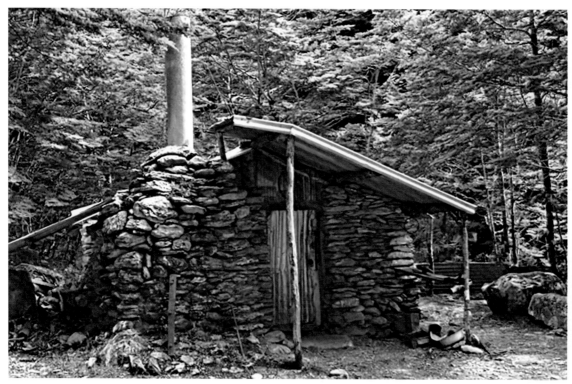

▲ 阿根廷聖卡洛斯德巴里洛契（San Carlos de Bariloche）的 el refugio Petricek小屋，建造在一顆大型卵石的一側，裡頭有一座柴火爐。
提供者：Andrew Koester。

▲ Sam Summer的小屋，位於紐西蘭南島。
提供者：Chris Menig。

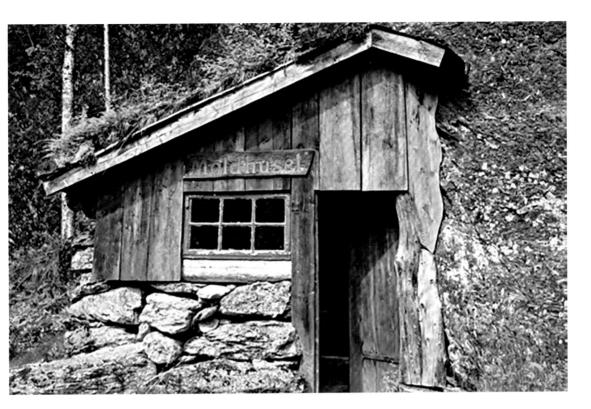

Moldhuset，意即「泥土屋」，由Ole Fatland所建造，位於挪威維克達爾（Vikedal）的山區。
提供者：Johannes Grødem（建造者Ole的孫子）。

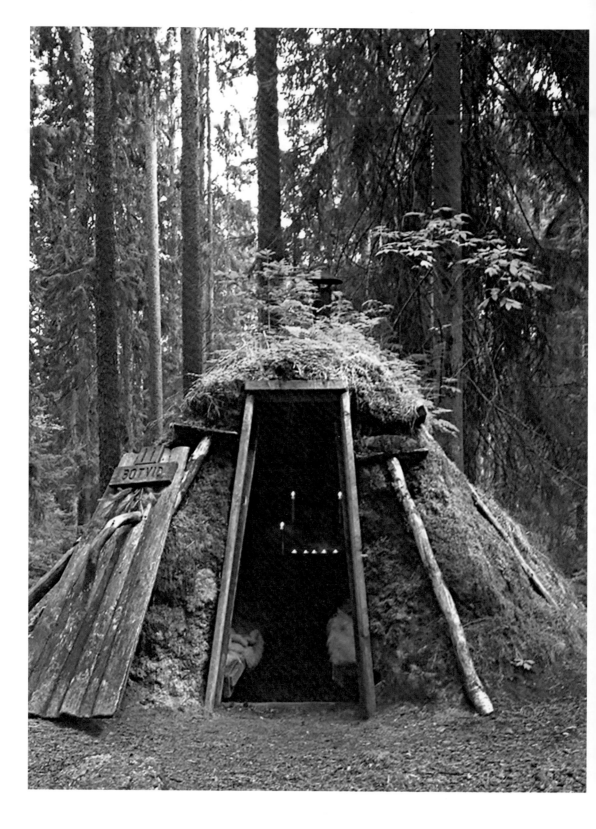

瑞典欣斯卡特貝里（Skinnskatteberg）附近，卡勒賓生態
旅舍（Kolarbyn Eco Lodge）的Botvid與Kristina森林小屋。
提供者：Sofija Torebo Strindlund。

摩洛哥艾本哈杜（Aït Benhaddou）的小屋。
提供者：Olivia & Eve Macfarlane。

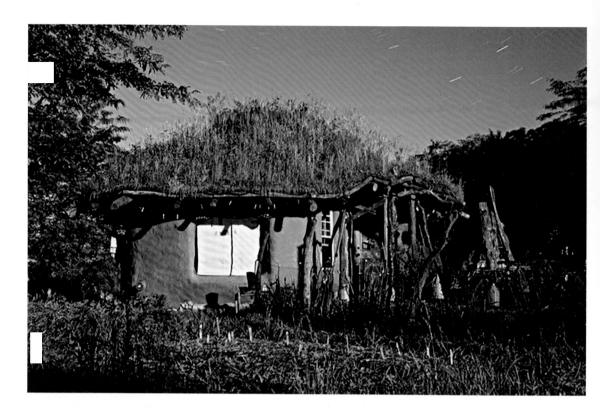

▲ 密蘇里州拉特利奇（Rutledge）的跳舞兔生態村（Dancing Rabbit Ecovillage），由布萊恩・「齊格」・里洛亞（Brian "Ziggy" Liloia）所建造的小屋。
提供者：Stephen Shapiro。

▲ 木架土壁小屋，這間零售小店於二〇一三年開張，位於烏干達難以穿越的布溫迪森林（Bwindi Impenetrable Forest）中的Kanyamahene村。
提供者：Hosanna Aughtry。

▲瑞典海里耶達倫（Härjedalen），位於戴爾斯瓦倫（Dalsvallen）的小屋。
提供者：Kristoffer Marchi。

▲瑞典海里耶達倫的小屋。
提供者：Edu Lartzanguren。

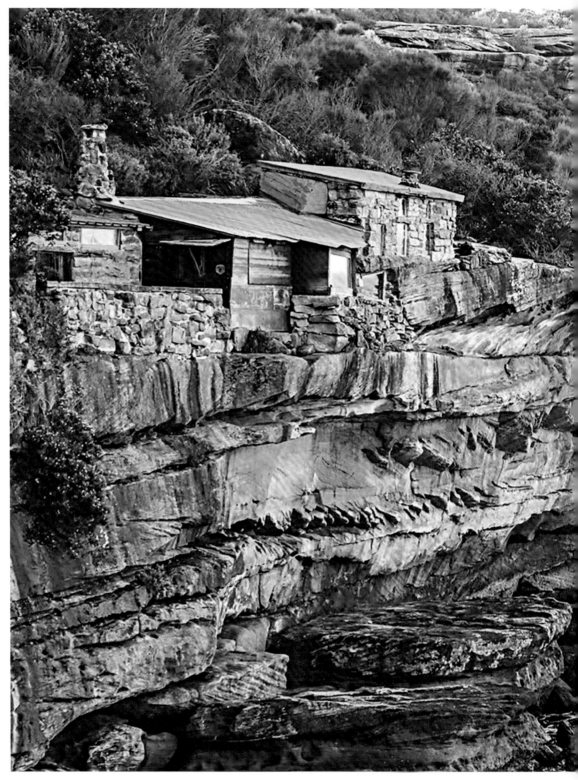

澳洲新南威爾斯，雪梨Crater Cove的漁人小屋。
提供者：Chloe Snaith。

回收利用

從路邊望去，看來仍然廢棄無用的穀倉。

8
回收利用

兩兄弟與設計師
親手為廢棄建物賦予新生命

讓穀倉搖身一變

格蘭特城，密蘇里州
（Grant City, Missouri）

　　凱爾・戴維斯（Kyle Davis）爬上架在筒倉旁的金屬梯，打開倉口，一陣熱風衝散而出，把一些稻草跟幾百隻瓢蟲吹到風中。波浪型鋼板建成的穀倉裡頭空蕩蕩的，已經多年不曾使用過，在密蘇里州格蘭特城郊外原野的午後時分，跟個烤箱一樣。

　　此處是愛荷華州邊界附近的小農村，人口僅只八百五十九人。當時是二〇一一年春天，空氣開始變得悶熱，當陽光從倉口照入黑暗之中，凱爾正在細細查看著筒倉內部。一具約六公尺長的金屬螺旋鑽從屋頂延伸至地板，螺旋鑽的形狀有一點像大支的曲棍球棒，接附在十多年來未曾翻攪穀物的一具老舊馬達上，凱爾用輕鬆的中西部腔調說：「好了，我們把這傢伙撬出去吧！」

　　站在筒倉外六公尺下方的，是泰摩爾（Taimoor）與雷漢・拿納（Rehan Nana）兩兄弟。這幾年來，兩兄弟一直談論著在家

族土地上建造小屋的計畫。這塊土地是兩兄弟的曾曾叔父在一九一〇年左右時買下，上頭有塊約一百二十四公頃的大牧場，多年來都是分租給他人使用。一九八五年，家族將約八十三‧八公頃的土地撥用於保護區計畫，代表這塊地不能再用於農業耕作或建造新建物。

　　兩兄弟年輕時從堪薩斯城往北開，探索蔓生的叢林，找尋烏龜與青蛙。當時，他們會與父親在這塊地上獵鳥，而兩人的父親是在一九七〇年代從巴基斯坦搬到堪薩斯城，而兩人的曾叔父則是來自密蘇里州謝里丹（Sheridan）的農夫。

　　他們週末時從城裡來到此地，並且在一座老舊穀倉裡頭搭帳篷露營。這塊地上的灌木林包括胡桃樹、洋槐與榆樹，而樹木間散落著各種廢棄與釘上板子的建築物，全都年久失修，當中有一座一八〇〇年代建造的樑柱構造穀倉、一座一九〇〇年代早期的校舍，以及一九五〇年代所蓋的農舍。

　　二〇〇八年，在泰摩爾三十歲，雷漢二十四歲時，兩兄弟決定蓋一座永久的建物，用來過夜、烹調與淋浴。只不過整修搖搖欲墜的老舊結構費用昂貴，可能會與家族的保守哲學有所牴觸。

　　泰摩爾研究過船用貨櫃，他很熱愛工業與摩登風格，但船用貨櫃在草原中看起來格

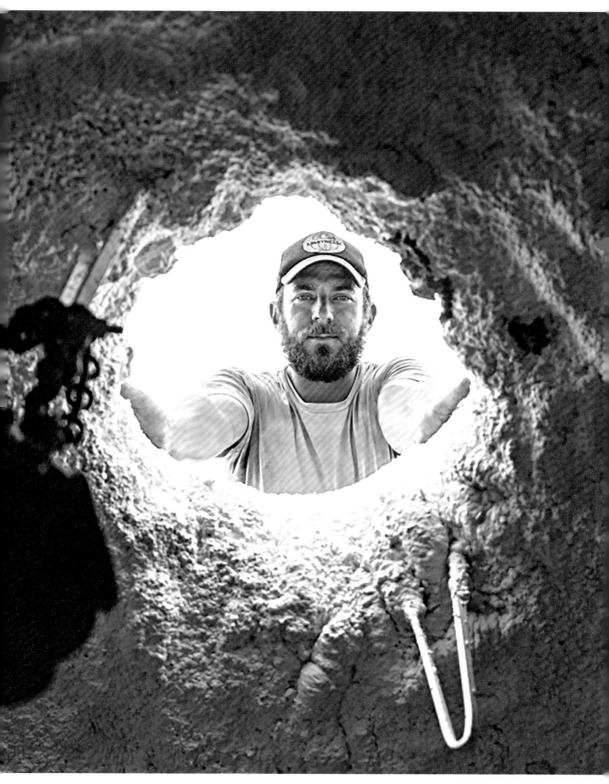

凱爾・戴維斯望入穀物筒倉內部，他將內層
鋪上了發泡噴霧。

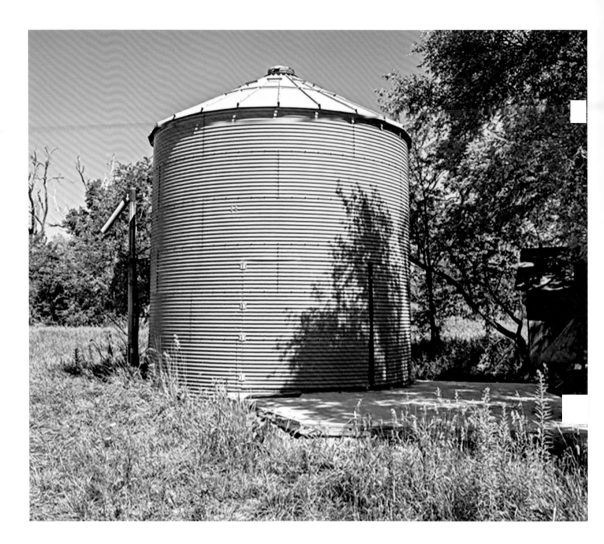

格不入。他開始審視以往露營過的每一間老
舊穀倉，利用筒倉感覺比較說得通。

在從堪薩斯城往北開到格蘭特城的路
上，四處都有筒倉。過去五十年來，農場工
業化使得農場運作的規模與步調不斷提升，
較小的筒倉早已經不敷使用，所以一直都空
蕩蕩地等著生鏽。有些舊筒倉在網路上頂多
只賣二百五十美元，很多地主都樂意將舊筒
倉提供給願意幫忙將筒倉拆走的人。泰摩爾
與雷漢已經有一座穀倉，但兩人對於建房子
或木工都沒有經驗，他們需要找個不只能改

建穀倉、更能帶領兩人參與建築過程的人，
他們想找個人來幫忙建造自己的居所。

泰摩爾的同年玩伴羅倫·薛柏（Loren
Schieber）將凱爾介紹給兩兄弟。凱爾是羅
倫在堪薩斯州勞倫斯（Lawrence）的堪薩斯
大學（University of Kansas）玩飛盤時所認
識的人，他在高中時身為鷹級童軍（Eagle
Scout），從事過暑期建築工作，曾經協助
建造堪薩斯城獲頒能源與環境設計標準認證
（LEED，綠建築認證計畫）白金級認證的第
一間建築物。大學畢業後，他定居於堪薩斯

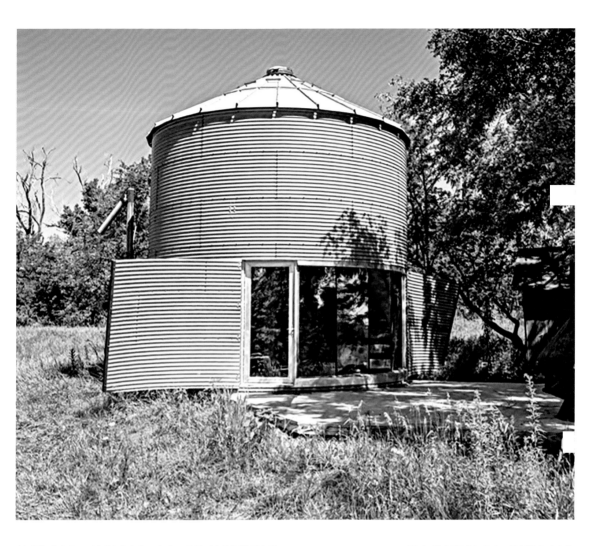

▲建造者利用圓鋸裁切筒倉，並以裝有玻璃落
▼地門板的新骨架加強倉門。

的曼哈頓，並且創立了自己的建築設計公司。當泰摩爾與雷漢在二〇〇九年將穀倉展示給凱爾後，他便毫不猶豫地展開計畫。

在探頭進入倉口沒幾分鐘後，凱爾抓了條繩索綁在馬達上，並與其他人奮力地將螺旋鑽放低後，使勁地將螺旋鑽移出筒倉下方的小後門。

螺旋鑽搬除後，比較容易看得出來筒倉空殼內有多少發展的可能性。泰摩爾與凱爾開始描繪著各種點子，單純在穀倉裡頭蓋起一間四面牆的小屋，實在無法令人滿意，他

們可不想在圓形的內層畫上迷彩，而是想要展現穀倉的特色。

二〇一一年九月，凱爾背起工具，並雇用了另外兩位友人，一起在建築地點與泰摩爾、雷漢與羅倫見面。眾人搭起一間木工坊，並從附近的穀倉弄來一台瓦斯動力發電機，開始從土地上搜羅各種素材。

七年前，一場龍捲風摧毀了距離筒倉五分鐘車程外的另一間穀倉，這間約十八乘十二公尺大的樑柱構造穀倉，是在一八〇〇年代晚期所建造，後來遭到破壞，成了破瓦殘礫。穀倉的頂部幾乎已經無法使用，倒是保存了下方的許多板材與樑柱。凱爾與團隊謹慎地逐一揀取物料，並帶回木工坊去。這些大男人也視察了穀倉的秣草棚。他們在約六十公分厚的稻草與塵土下方找到一些松木板，並揀了些尚未乾蝕的木材回去。接著，凱爾教兩兄弟如何使用電刨機，這份工作本身又吵又單調，但能夠刨去風化的外層並重新展現出木頭的紋理，確實相當值得。

正當兄弟們持續以電刨機加工木板時，凱爾就從穀倉上動手。修繕計畫是從穀倉上切下一大塊，並裝上一長排的窗戶，裁切下來的金屬可以重新裝上，在穀倉不用時作為保護玻璃的圍牆。

凱爾用的不是一般的窗戶，而是選用落地門板，因為價格比較低廉，而且有統一的

凱爾・戴維斯與雷漢・拿納從一九八〇年代
的倒塌穀倉中回收物料。

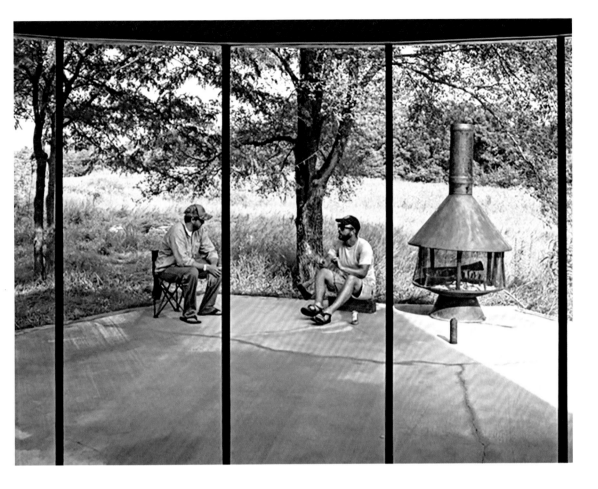

尺寸。窗戶選擇裝在穀倉南側，因為這個位置在冬天時能夠使日照的溫暖效果放到最大，並在夏天將日落時的溫度降到最低。

另外，從附近的泥土路上都看不到門窗開口，對於經過此地的一般行人而言，看起來仍舊像是座落於蔓生荒野中被人遺忘的老舊穀倉。

凱爾對於裁切穀倉的想法有點遲疑，藉由切下約二乘四公尺的大小，他們在結構的整體性上頭有些妥協。

當凱爾將圓鋸壓入金屬時，頓時火花四射。「大家都應該要戴耳塞才對，」凱爾回想著，「在裡面根本快要耳聾了，穀倉就是

超大的共鳴腔，你絕對想像不到，真的有夠大聲。」

前兩次裁切是從頂部垂直切向底部，將準備裝設窗戶的兩端畫上記號，凱爾並且在兩端栓上鉸鏈，他想在每扇門裁切好之前確保硬體都已先就定位，不然他們就得在設置鉸鏈時用手固定所有的零件。

在凱爾完成跨越穀倉的最後兩道水平裁切後，建物向外凹彎了約一‧二公分，眾人迅速找來一長段角鐵，並將金屬桿焊在地面與穀倉之間。

他們在持續對穀倉其他部件作業時，仍然保持這番暫時的支撐結構。最後，大夥兒

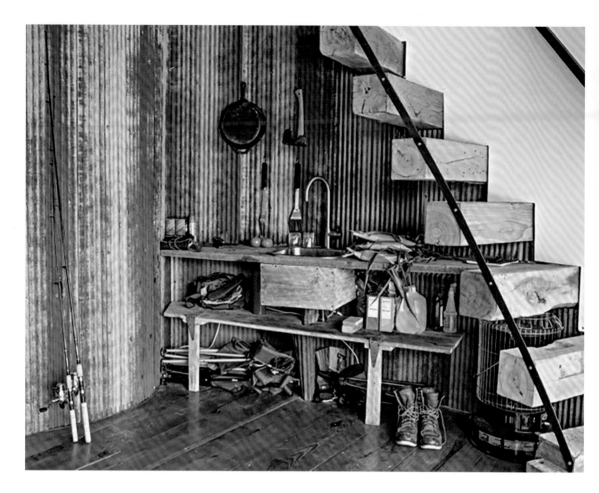

將兩根樑沿著窗框兩側垂直栓定，以對穀倉提供永久性的支撐。

從此時開始展開基礎骨架作業，往後的兩星期中，眾人繼續刨光板材、以砂紙磨光樑柱，並且組裝穀倉內層。每天早上，大家起床後就在加油站的餐廳買些培根香腸火腿三明治當早餐，然後開車到穀倉，展開十五個小時的建築作業。

地板托樑、頂樓支撐樑，以及騰空樓梯井的所有階梯，都在一天之中完成裝設。他們鋪下一層粉紅色的聚苯乙烯泡沫塑膠，當作與地面相互隔絕的基底層，接著是中間層的未飾穀倉板材，最後再將經過修飾的地板

直接栓在未飾板上。樓梯是利用從穀倉中所回收的兩根大支撐樑上裁切下來，再經過砂紙磨光而成，每一階都利用四根二十五·四公分螺栓固定在穀倉的牆上。雖然每一階騰空的階梯感覺都相當穩固，但凱爾還是栓上一整條鋼條，將所有階梯相互連接，提供額外的支撐，他還加上了扶手，以粗鋼管沿著穀倉側面設置。

為了讓筆直部分彎曲，他架起木柴的一端，並且在木柴中間跳上跳下，此時其他人抱持懷疑，但凱爾知道他們沒有其他選擇。「我們已經進行到一半了，所以就想個辦法吧。」他說，「有某個地方比較狹窄，你幾

▼樓梯的每一階都栓在穀倉的側邊,一條鋼條
　提供了額外的支撐。

▲隱蔽淋浴間的牆面,是利用當地找到的波浪
　型金屬板所搭建。

◀鉸鏈能讓屋主關上穀倉的兩扇大門並上鎖。

乎沒辦法把手伸進扶手後面，但在木柴上跳上跳下這件事，感覺滿不錯的。」

等到大夥兒利用約五公分寬、十公分長的木板完成窗戶骨架、將總共五扇窗戶鑲上就位，並將玻璃門裝設好後，穀倉就徹底變身了。由於原本有電線接往穀倉的馬達，所以眾人必須重新拉設電路系統，才能讓穀倉重新擁有電力，以便在嚴酷的冬天，兩兄弟可以插上小電熱器，而在悶熱的夏天時也可以開冷氣。

兩兄弟大多會在天氣比較宜人、適合種植的秋天與春天到訪此地。二〇一三年，他們開始將撥用為保留區約八十三‧八公頃的土地改回牧場用地，在移除侵略性的雀麥草與牛毛草後，他們設置了約五‧七公頃的蟲媒作物土地，在這些區域灑上了原生花草的種子，有益於吸引並支持當地昆蟲與鳥類生存，尤其是會在草堆裡築巢的雉雞與鵪鶉；兩兄弟也種植了高粱與小米，幫忙吸引並餵養更大型的野生動物，例如白尾鹿。他們希望土地有一天會能回到五百年前的樣貌，到了那天，無用的建築物會被自然景物所淹沒，雷漢說：「建築物就是人們曾在此生活過所留下的小記號，穀倉是我們這代留在這塊土地上的記號，我哥哥有小孩，我也希望能有小孩，而我希望能讓他們在這裡生活，並繼續照料這個地方。」

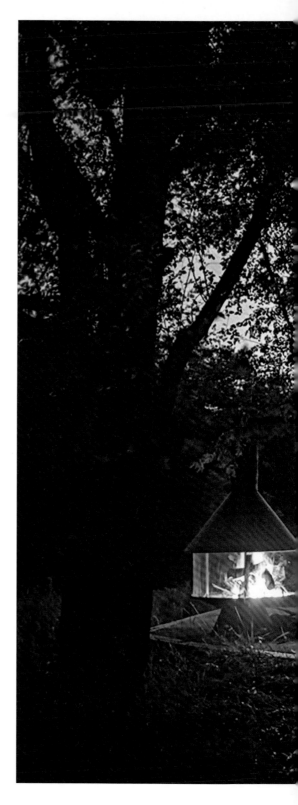

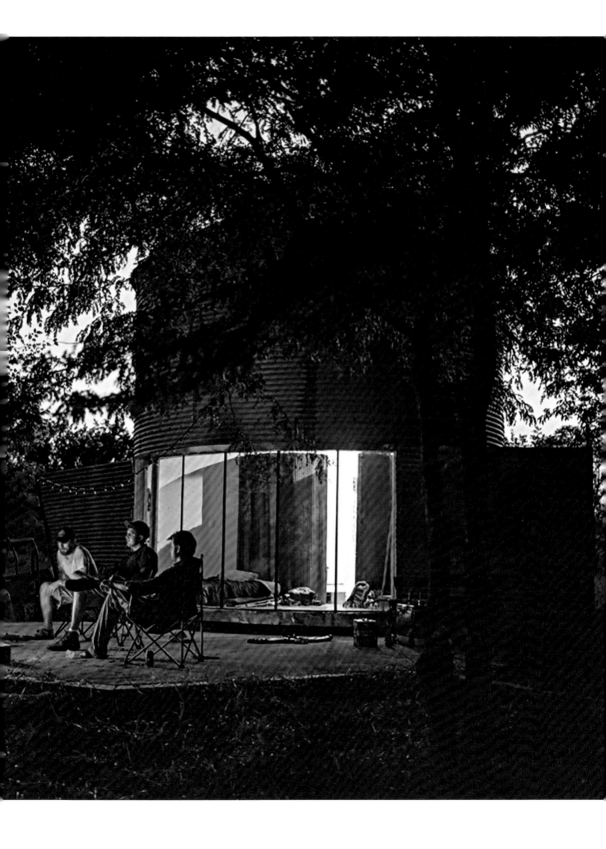

回收利用

更多秘境小屋

西維吉尼亞州的日落小屋（Sunset House），由Lilah
與Nick利用從垃圾場揀來的窗戶所建造，小屋的木柴
則是從當地的穀倉回收再利用，而且是前地主早在許
多年前所裁切與研磨而成。
提供者：Lilah Horwitz與Nick Olson。

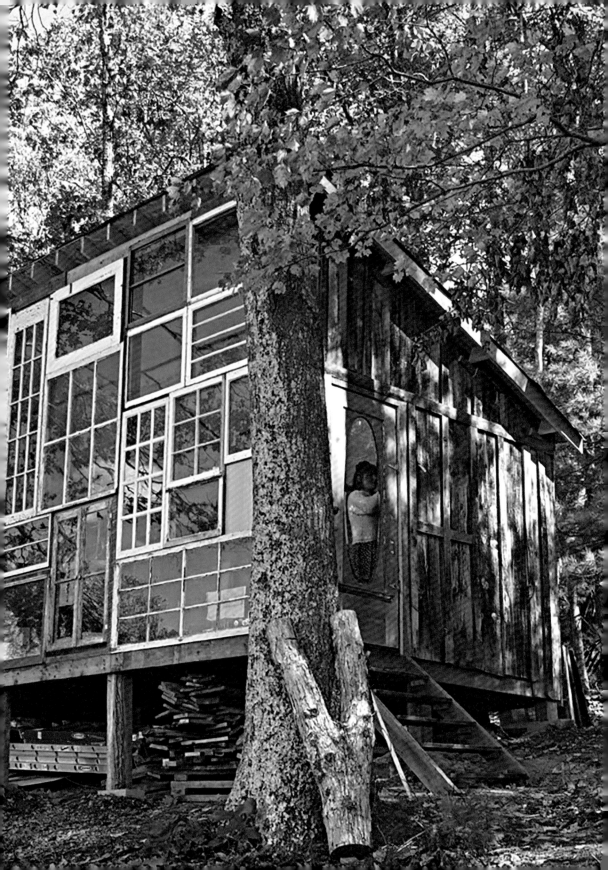

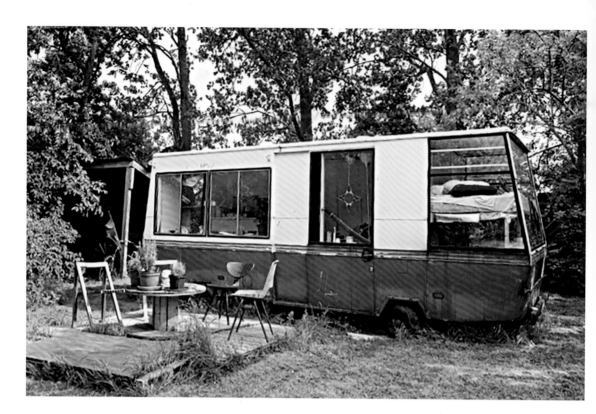

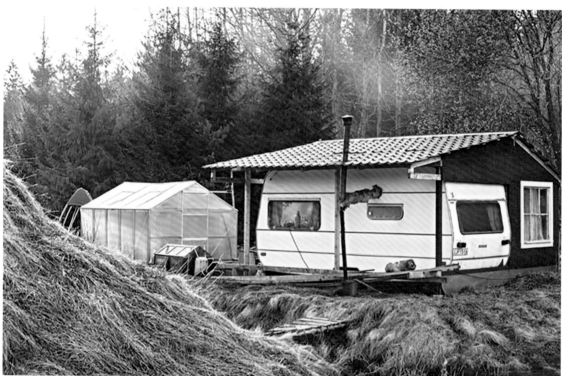

▲ 荷蘭格羅寧根（Groningen）的行動雜貨店，
現在成了一位青少年的臥房。
提供者：Marieke Kijk in de Vegte。

▲ 瑞典的拖車小屋。
提供者：Reidar Pritzel。

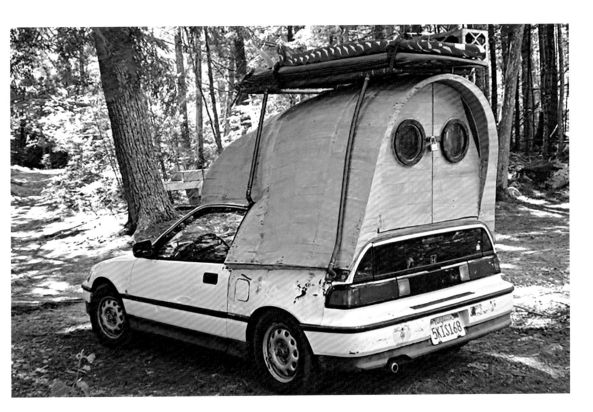

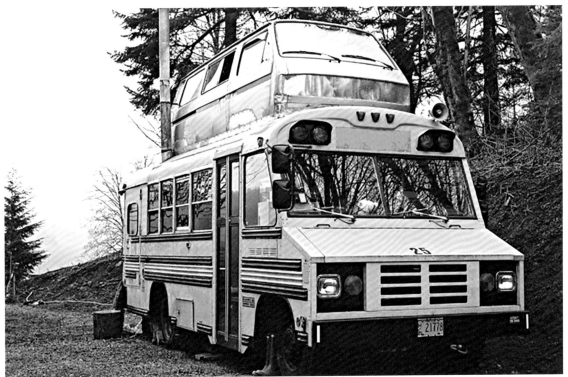

▲ Honda Civic改裝露營車。
提供者：Jay Nelson。

▲ Bluebird學校巴士，車頂有輛Vanagon露營車。
提供者：Foster Huntington。

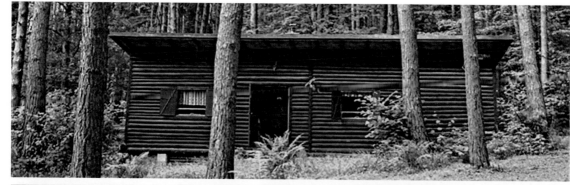

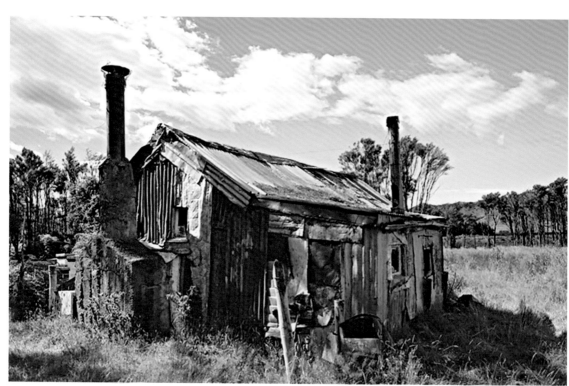

▲ 斯洛伐克普列維札（Prievidza），改裝後的
火車車廂。
提供者：Katarina Dubcova。

▲ 紐西蘭菲奧德蘭（Fiordland）郊區，牧羊營
地的棚屋。
提供者：Chris Menig。

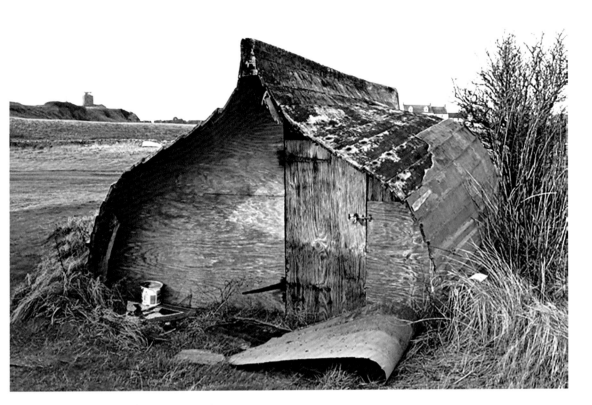

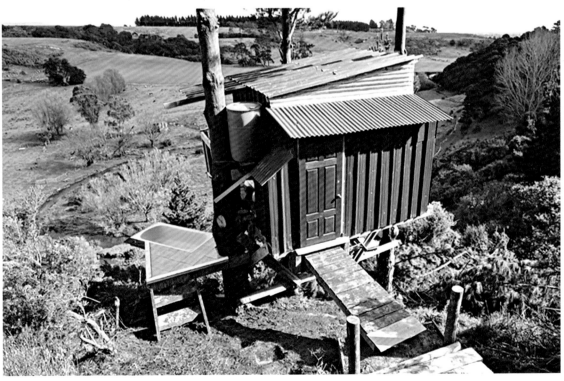

▲ 林迪斯法恩（Lindisfarne），座落於英格蘭諾森　　▲ 建造於紐西蘭馬納瓦圖－旺加努伊（Manawatu-Wanganui）的
　伯蘭（Northumberland）的近岸島嶼。　　　　　　　小屋，造價不到一千五百紐幣，大多利用回收或捐贈素材。
　提供者：Lynn Patrick。　　　　　　　　　　　　　　提供者：Jono Williams。

加拿大英屬哥倫比亞海岸的船屋，有八名孩童在此出生長大。
提供者：Mark McInnis。

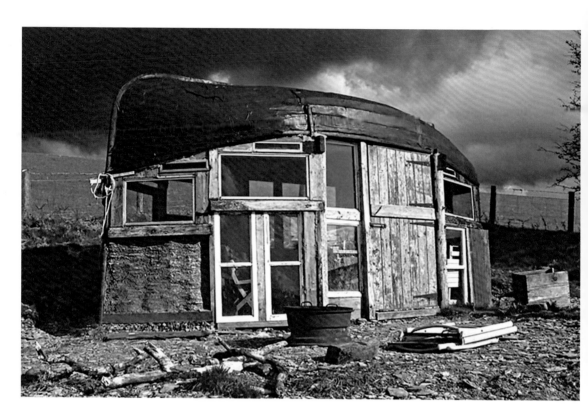

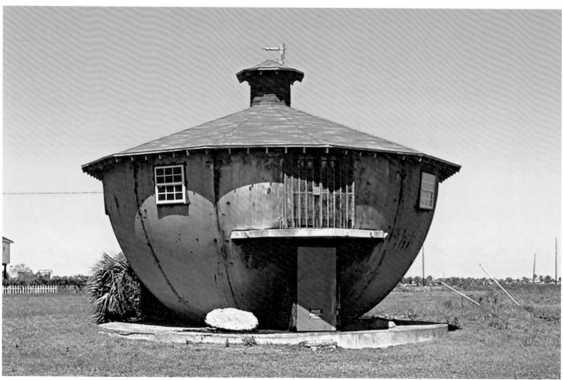

▲ 位於英國威爾斯馬漢萊斯（Machynlleth）的小屋。
　提供者：Alex Holland。

▲ 德州加爾維斯敦（Galveston）的茶壺屋。
　提供者：Ryder W. Pierce。

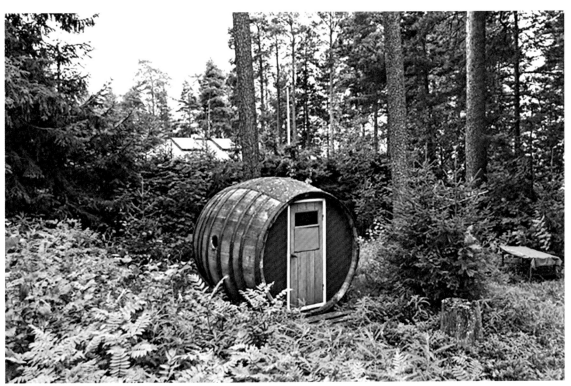

▲塞爾維亞貝爾格勒（Belgrade）的小屋。
提供者：Francois Lombarts。

▲瑞典呂勒奧（Luleå）附近以船上酒桶所建成的酒桶
小屋。
提供者：Kim Walker。

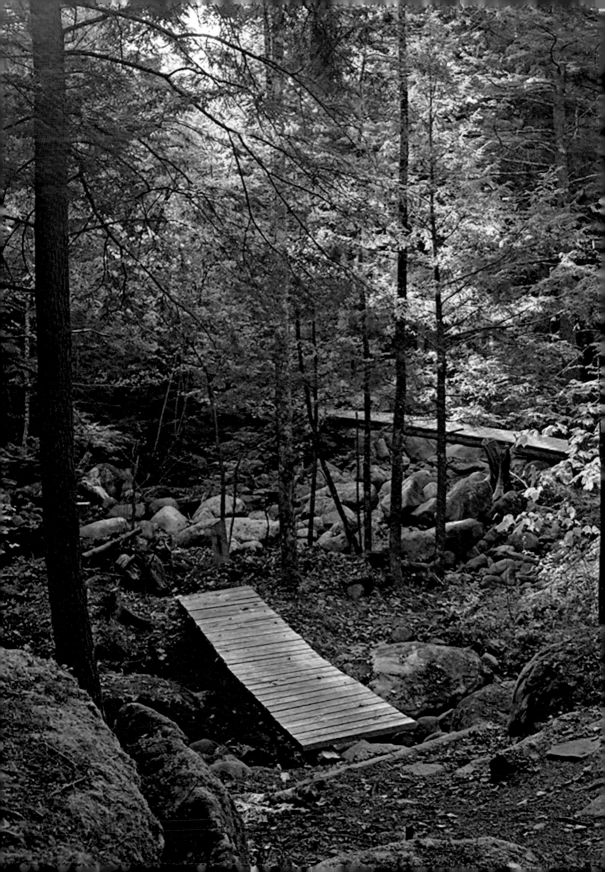

9

幾何風

兩兄弟將家族的渡假場地變得獨一無二

構築蒙古包小屋

基恩，紐約州
（Keene, New York）

二〇〇二年春天，尼克・法瑞（Nick Farrel）告訴父親說，自己想要再蓋另一間蒙古包小屋。當時是在溫暖的午後，兩人站在約九坪大的木頭蒙古包小屋旁，這間小屋是父母葛瑞格（Greg）與凱西（Cathy）在紐約州基恩這塊三十六・四公頃的土地上，於一九七六年所建造的。

一九五六年時，尼克的父親在阿第倫達克山脈東北方發現了一座小村莊，當時他正在附近的督德利營地（Camp Dudley）擔任顧問工作，當地從一八八五年就開始作為夏令營地點。

由於帶領大家在蒼翠繁茂的松木、鐵杉、雲杉與山毛櫸中划獨木舟與爬山，葛瑞格由此受到相當深刻的影響，多年來，他時常來到阿第倫達克山脈北邊露營、爬山與釣魚。當他在一九六五年認識凱西時，兩人的第二次約會便是到瑪西山（Mount Marcy）

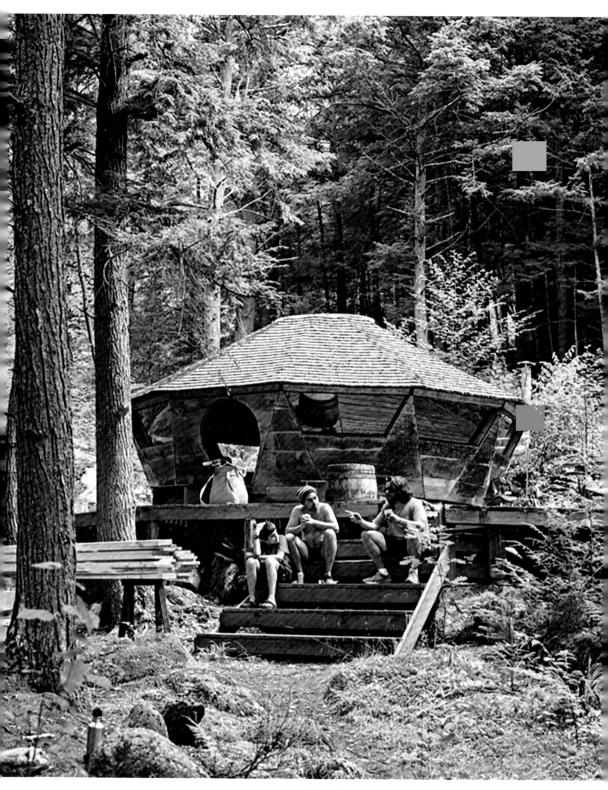

土地上兩間純手造蒙古包小屋中的第一間，尺寸也比較小。

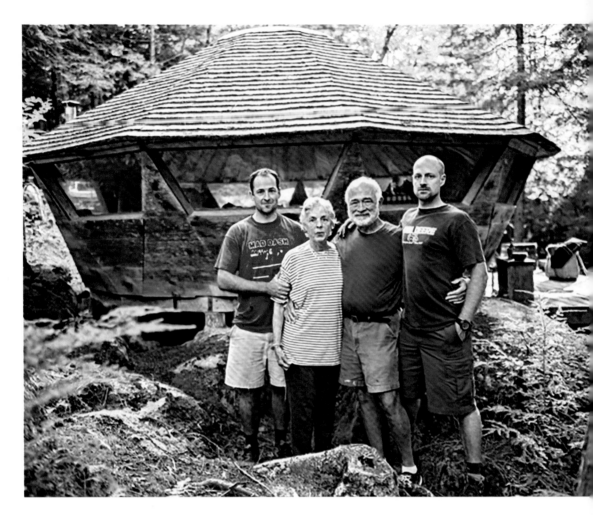

健行，瑪西山是紐約州最高的山峰，海拔高達約一千零八十公尺，山上林木蓊鬱。

到了一九七三年，結婚後的兩人住在曼哈頓的一間閣樓上，成天夢想著在州北方找塊屬於自己的土地。當年，在兩人到基恩的一趟旅途中，當地一位不動產代理人介紹了一塊四十‧五公頃的茂密林地，就位在幾條廢棄的伐木小徑旁。葛瑞格特別喜歡流經土地中間的那條小溪，讓森林裡一年到頭都伴隨著潺潺水聲。如果要找到這條溪流，旅人們下車後，必須在森林裡走上約四百多公尺的路，樹林裡的路都不夠寬，卡車開不進去，這代表所有裝備與補給品都必須靠人力背到這處與世隔絕的地點。

不時來此搭帳篷露營過幾年後，葛瑞格與凱西決定該是在小溪邊建造永久居所的時候了。兩人想要靠自己蓋房子，但葛瑞格的木工經驗不足，他所組裝過最複雜的玩意，僅止於鳥籠罷了，而且夫妻倆在城裡上班，頂多也能放兩個星期的假，所以他們知道，關於建房子這件事，其實沒有太多選擇。一位友人建議他們考慮被稱為蒙古包的圓形小屋，並推薦葛瑞格聯絡一位名叫比爾‧寇伯威（Bill Coperthwaite）的人。

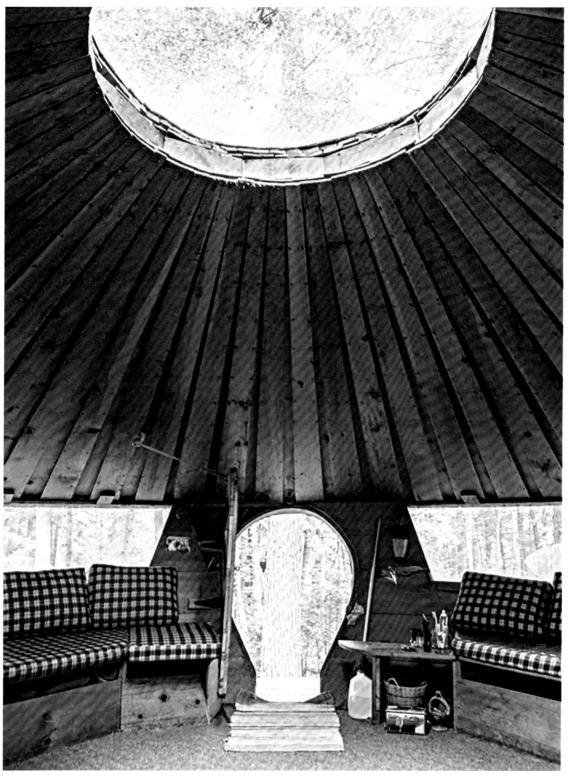

▶尼克、凱西、葛瑞格與安德魯・法瑞（Andrew Farrell）。

▲松木板先泡過水，再加以彎曲，用來搭建蒙古包小屋的門口。

當時，寇伯威以替人設計簡單的自助式蒙古包建材而稍有名氣，這種建材在北美洲的自然生活愛好者中頗為熱門。中亞游牧民族數千年來都使用蒙古包建築，傳統蒙古包的構造類似帳篷，具有可摺疊的木頭骨架，上頭覆蓋著布料，再用繩索綁在一起。

有位披頭散髮的前數學教師，名叫比爾（Bill），已於二〇一三年過世，他在生前開創了較現代化、結構較為堅固的蒙古包建築工法。一九六八年，比爾在哈佛大學獲得教育博士學位時，也在校園搭建了一間紅色屋頂的蒙古包小屋，他就住在小屋裡頭——他花了兩天的時間，利用六百美元的建材把小屋給蓋了起來。到了一九七三年，比爾生活在緬因州馬奇亞斯港（Machiasport）一片約二百零二公頃的林地裡，至少建造了六間蒙古包小屋，包括一間巨大的三層圓頂蒙古包小屋。比爾大多都是靠手工具蓋房子，他的小屋裡沒有電話與電力，胸有抱負的蒙古包小屋建造者，都會透過傳統郵件來聯絡比爾，比爾若有興趣，就會回信並附上一張手繪地圖，上頭標示著造訪他家的路線。

一九七六年，葛瑞格與凱西走了二‧四公里的茂密林道前去拜訪比爾，當他們請比爾協助建造基恩的蒙古包小屋時，他同意了。比爾回憶著說：「當天壓根兒沒談到錢的問題，我們只是進行能量的交流。」

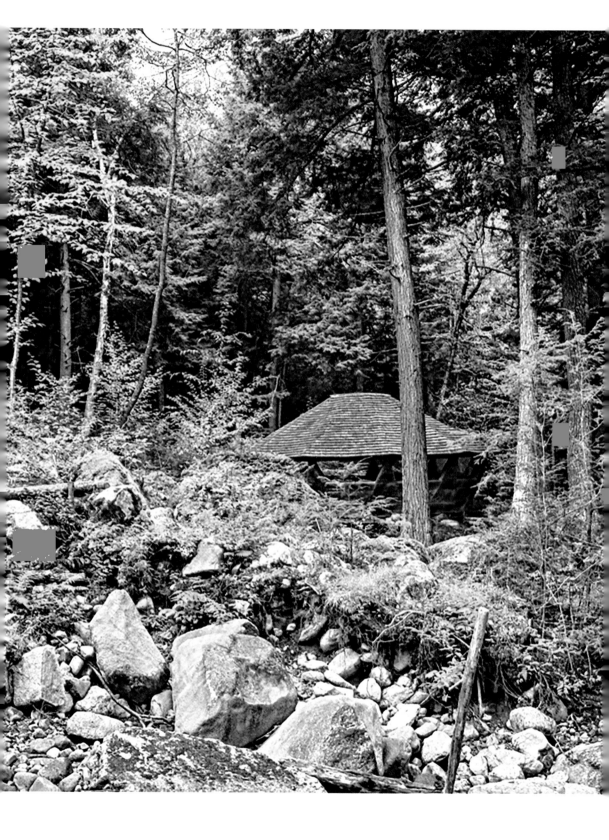

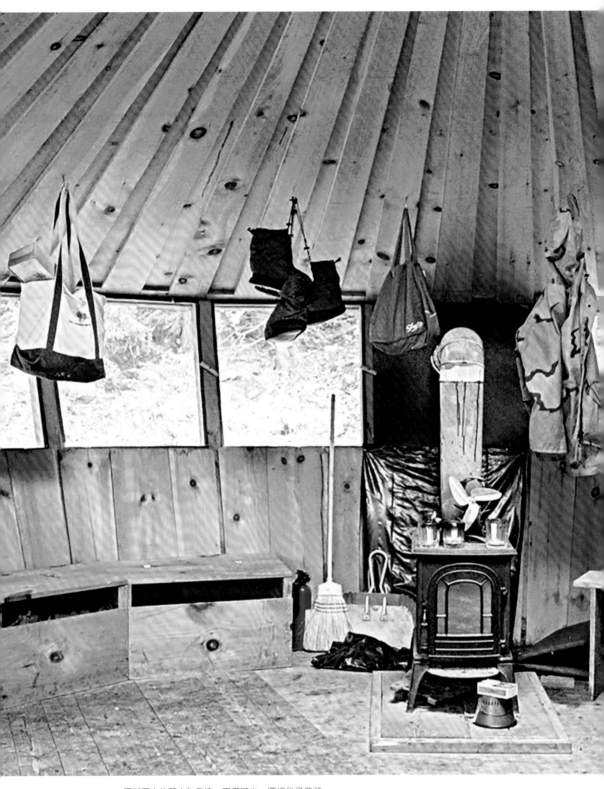

更新更大的蒙古包長椅，不僅可坐，還提供了儲藏
功能。

　　不久後，也就是一九七六年八月，葛瑞格與凱西歡迎比爾來到他們的土地上。在五十位好友、父母、同事與當地居民的協助下，大夥兒在小溪邊建起了一間大小適中的蒙古包小屋，前後花了九天時間，把除了門窗之外的所有部分建造完成。建造過程中，除了用來鋸下四根鐵杉木柱子的鏈鋸，都沒用到其他電動工具，建造工事並不容易，但著實令人愉悅。

　　至於蒙古包那彎曲又帶有哈比人風格的大門，是比爾指示葛瑞格將約〇‧六公分厚、十公分寬的松木板泡在水中，再慢慢地將木板彎曲定位。葛瑞格拿起第一片木板，並依照比爾的指示加工，但在他試著將木板彎折成鑰匙孔形狀的門框時，木頭裂開折斷了，所以他又拿了另一片木板再次嘗試，一樣又裂掉了。最後，在第五次嘗試時，他才成功地將第五片泡過水的木板彎折定位，接著又重複了四至五次，終於搭好了堅固的多層門框。小屋建造完成，不單純只是讓葛瑞格與凱西擁有一間蒙古包小屋，更讓兩人感覺已經與這塊土地連結在一起。鎮上的人們紛紛來此拜訪法瑞夫婦，並讚賞兩人這間難得一見的圓形小屋。

　　在建造蒙古包小屋前，兩人已經搭了一座橋，通往河中央的一座小島，接著他們又搭建了一間小糧倉、一張野餐桌，還有一座

磚窯壁爐，可以用來烹煮從溪裡頭抓到的魚。「糧倉島」只是許多計畫的第一步，這家人利用倒下的樹木——其中大多都是鐵杉木——來建造並替換掉原先八座簡單的小橋，跨越河流邊的許多裂岸。在一九八〇年代，尼克與弟弟安德魯還年輕時，全家人就設了一座木桶三溫暖，之後還加裝了附有柴火爐的Snorkel浴桶。到了一九九〇年，小屋下游的一座梯皮帳篷被換成一座單坡側屋（lean-to），這是用三根側木搭起的堅固構造，在阿第倫達克山脈地區相當常見。葛瑞格說：「都不用畫什麼平面圖，就一間接著一間，搭起來就很漂亮了。」

家族的營地保持了許久，就像是從城裡通往夢幻島的入口。法瑞夫妻一家四口多年來都會一起到小屋來露營，葛瑞格與凱西會在燭光下念書給兩個兒子聽，當時兄弟倆就學會抓魚、爬樹、替小屋的火爐砍柴火，並自己在單坡側屋裡露營，兩兄弟還會沿著小溪比賽划樺樹皮木筏，一邊撿石頭往溪裡丟，扮演「呆呆原始人」（chuck-rock，電玩遊戲名稱）。最近幾年，他們還沿著小溪中央安裝了一條溜索。

到了二〇〇二年春天，尼克二十歲，他覺得總有一天兄弟倆都會結婚生子，到頭來，全家人還是需要另一間房子，才住得下所有人。葛瑞格回答說：「這個想法確實很

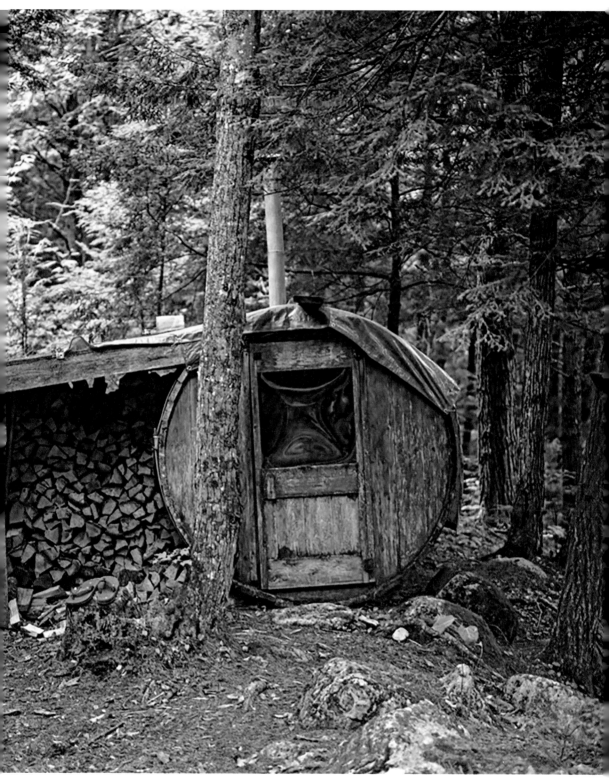

第一間小屋旁，燒柴火加熱的木桶三温暖。

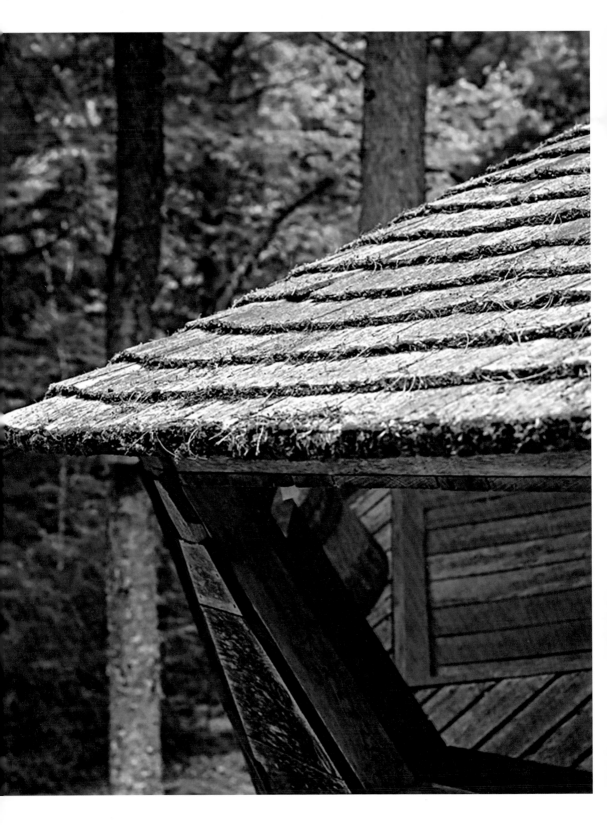

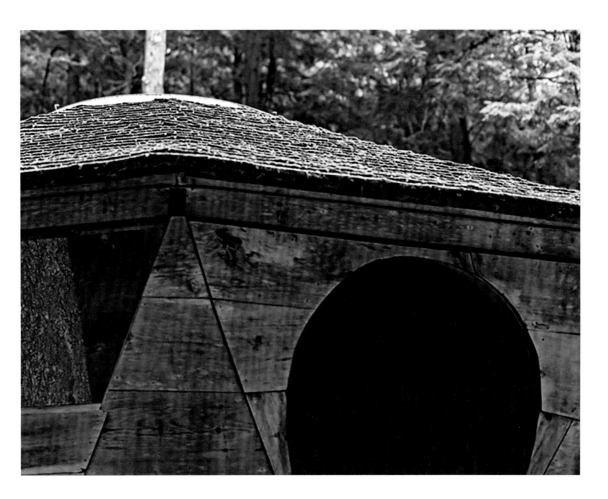

合理。」所以，也只能再建一間蒙古包小屋了，尼克這麼告訴父親說，所以葛瑞格寫了封信給好友比爾。

二〇〇三年春天，兩兄弟與父親前往馬奇亞斯港與比爾討論建造事宜，尼克回想著，「他並不是太熱情的人，總是板著一張臉。」兄弟倆表示想建造一間兩層樓的蒙古包小屋，這與比爾的多層樓蒙古包小屋沒有太大差異，但比爾否決了這個主意，他心中有更大、更簡單也更省時的計畫；他交給尼克與安德魯一張木柴清單。

兄弟倆花了一個夏天的時間準備，並將所有用具運到溪邊，他們選擇了位於第一間小屋上游的地點，四處長滿了鐵杉樹苗。兩人平常從事零零散散的工作，其中包括替朋友的幾何圓頂形狀的屋頂重新鋪設，到了晚上與週末時，兩兄弟就花幾個小時來裁剪整地。他們挖了幾個約一公尺深的洞，要用來安裝柱子，並灌下水泥打地基。兩人也請朋友們幫忙建造小屋，葛瑞格與凱西也一樣，最後，包括一九七六年曾經協助建造第一間小屋的成員在內，另一群將近五十名的親友團也紛紛加入了造屋行列。

每天晚上，兄弟倆與朋友們會聚在營火旁，喝著威士忌與薩拉克愛爾（Saranac Pale Ale）啤酒，一直喝到半夜一點，接著睡到早

上六點半起來吃早餐，到了七點開始上工，這是比爾偏好的開工時間。尼克最棘手的工作，包括裁切用來裝設天窗的木塊；比爾用斜角規劃出確切的角度記號，這種角度無法用手鋸裁切出來。從未用過桌鋸的尼克，則是借用鄰居的電動工鋸忙了幾個小時，當他帶著完成品回來時，比爾看起來滿開心的。

　　前後兩個星期，上游的蒙古包小屋就完工了。

　　從二○○六年開始的每個夏天，全家人都會籌備比較長的週末假期，大約有三十至四十位好友及家人會來此露營、烹調、彈吉他與打鼓，之後在兩間蒙古包小屋裡過夜。他們將這項年度活動稱為「蒙古包大會」。

　　二○一四年，兩兄弟在糧倉島上發起一項建築計畫，而在此之前，葛瑞格建議尼克：「放輕鬆，就算朋友們出錯也要接受。」兩人與好友們合作建造了更大間的糧倉，可以存放更多食物與補給品，好應付越來越龐大的親友群。兄弟倆也時常邀請更多朋友來加入蒙古包大會，葛瑞格說：「這是身為父親的成就，其實我沒有太大的功勞，我不像尼克與安德魯，能持續發揮強烈的統率意圖，他們倆如此熱愛這項活動，我一直都有點訝異，同時也引以為樂。」

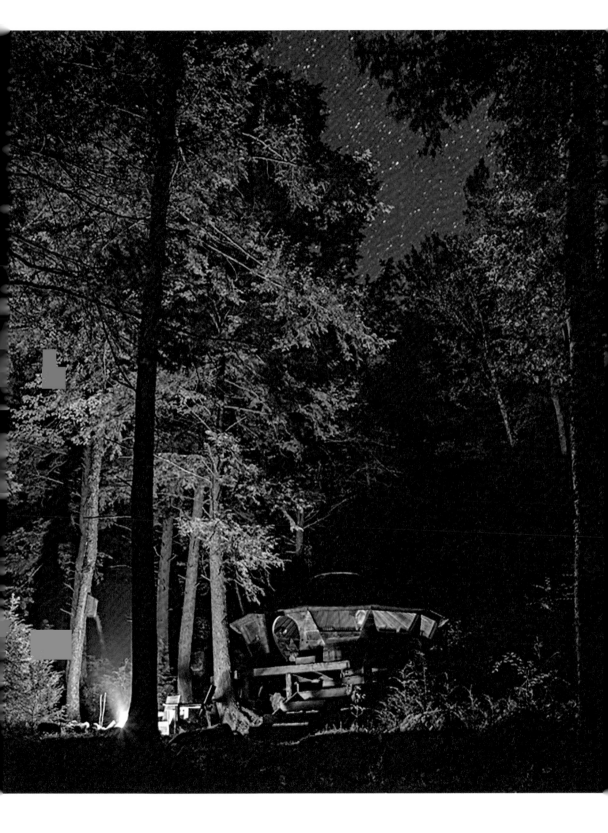

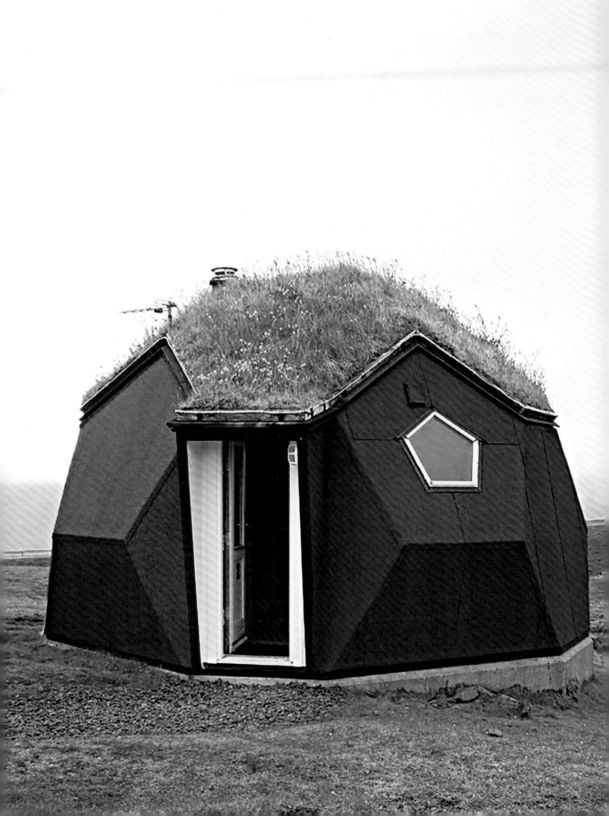

幾何風

更多秘境小屋

幾何形狀的圓頂小屋，位於法羅群島（Faroe Islands）
上的奇維克（Kivik）。
提供者：Sara Mattei。

▲ 維吉尼亞州貝茲維爾（Batesville）的發泡圓頂小屋。
提供者：Seth Denizen。

▲ 瑞士雷斯克尼爾（Les Cerniers）的Whitepod小屋。
提供者：Sofija Torebo Strindlund。

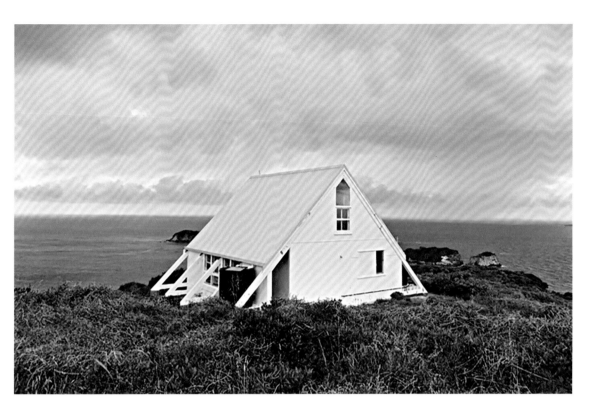

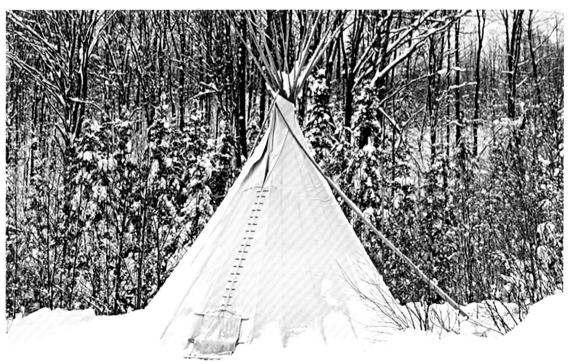

▲ 紐西蘭默克希惱群島（Mokohinau Islands）的燈塔
管理員小屋。
提供者：Tim Dolamore。

▲ 加拿大卡納薩亞基（Kanatha Aki）的梯皮帳篷。
提供者：Mina Seville。

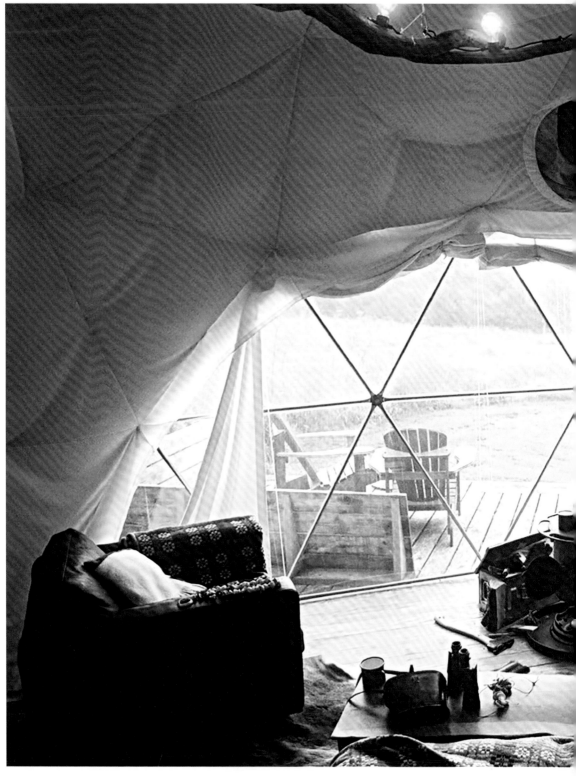

威爾斯卡提根（Cardigan）附近的森林營地。
提供者：Jackson Tucker Lynch。

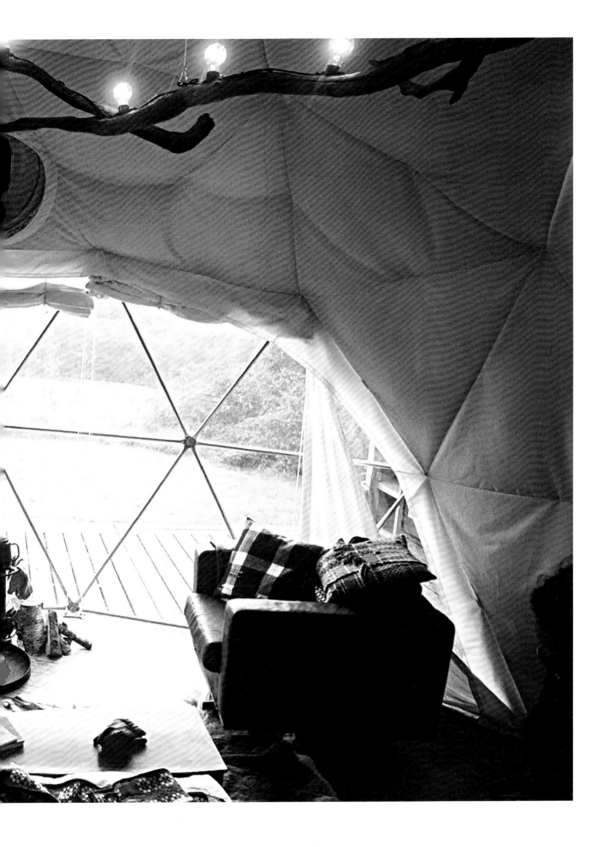

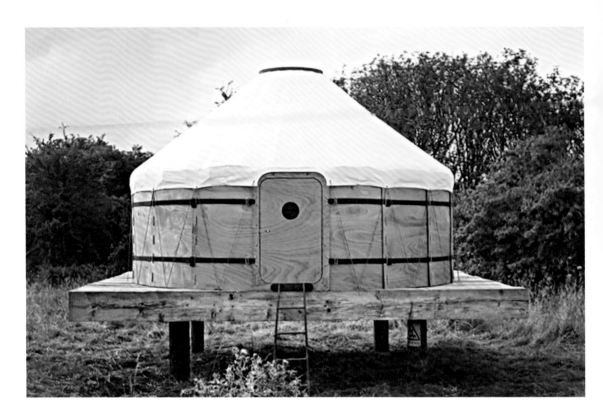

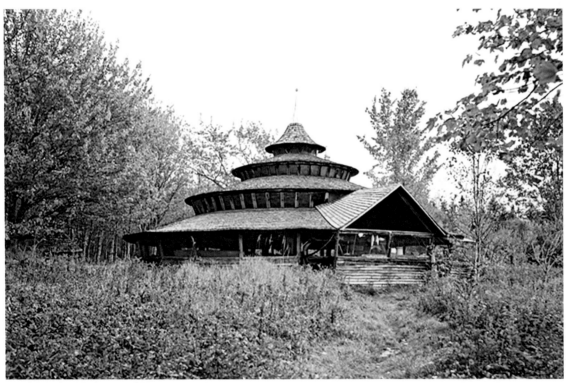

▲ 蘇格蘭丹佛里斯蓋洛威（Dumfries and Galloway）的
當代蒙古包小屋，由Alec Farmer與Uula Jero所建造。
提供者：Niall M. Walker。

▲ 緬因州考珀思韋特（Coperthwaite）靠近馬恰斯波
特（Machiasport），同心圓構造的威廉之家。
提供者：Andrew William Frederick。

克羅埃西亞韋來彼特（Velebit），維里寇魯諾谷
地（Veliko Rujno Valley）的小屋。
提供者：Matea Sjauš。

緬因州喬治城的印地安角的小屋。
提供者：Thomas Moses。

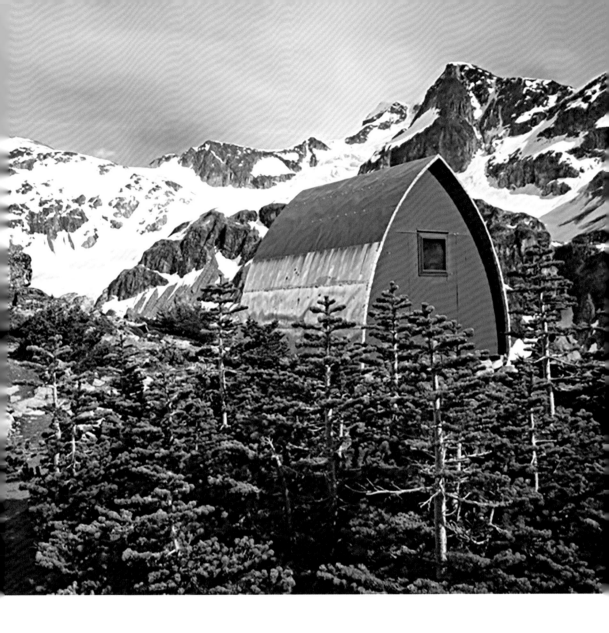

加拿大不列顛哥倫比亞省加里波底省立
公園（Garibaldi Provincial Park）翡翠湖
（Wedgemount Lake）邊的小屋。
提供者：Ethan Welty。

冰島史蒂基斯霍爾米（Stykkishólmur）附近的
A字形小屋。
提供者：Peter Baker。

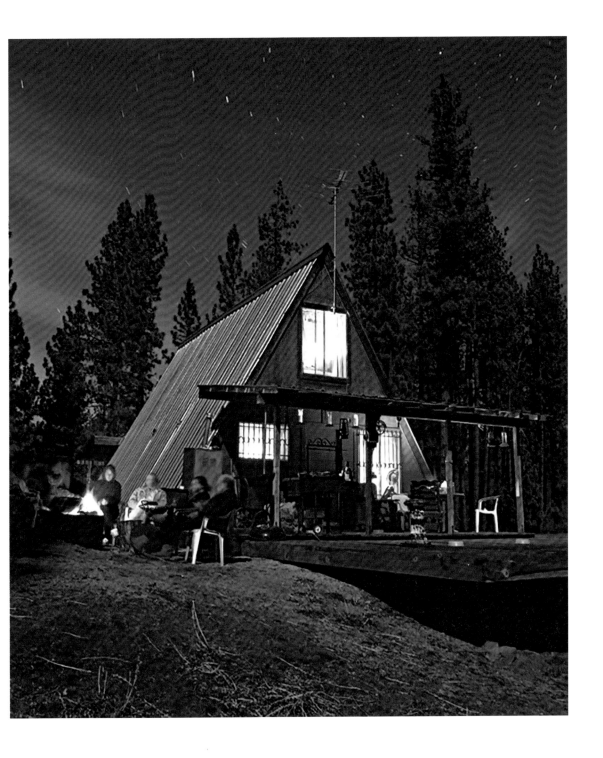

加州紅杉國家森林（Sequoia National Forest）
附近，克拉拉維爾（Claraville）的A字形小屋。
提供者：Aaron Chervenak。

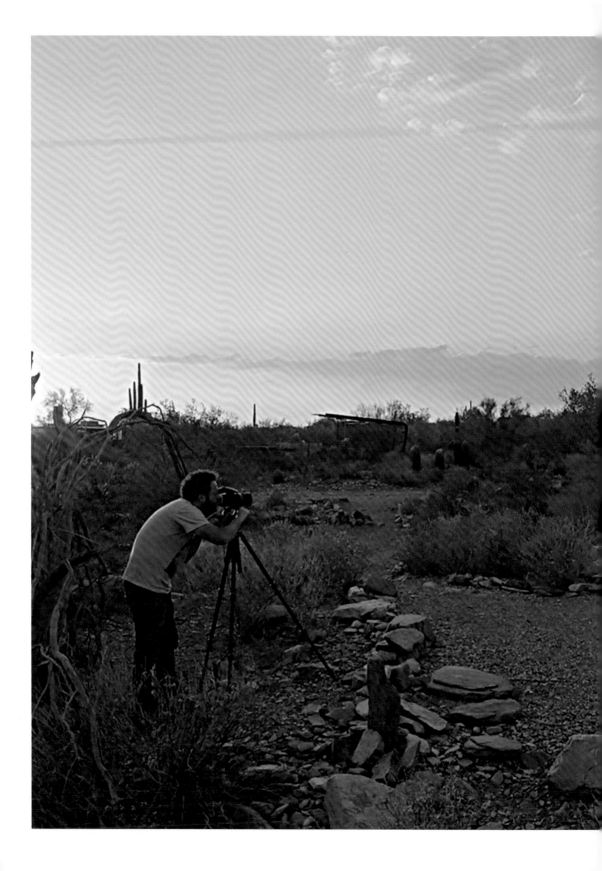

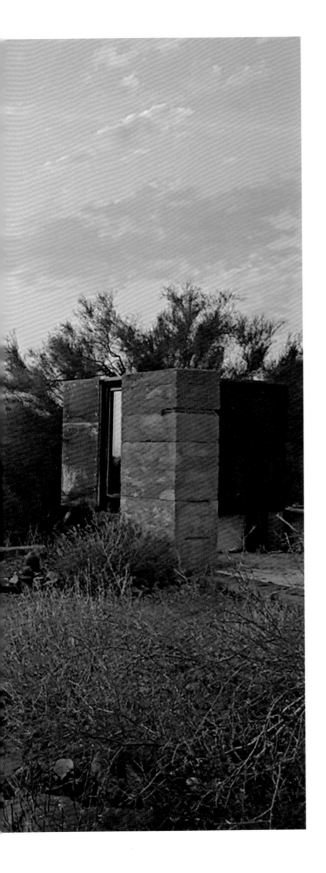

若有任何寶貴意見

請參訪下列網址

cabinporn.com/submit

與大家分享您的照片

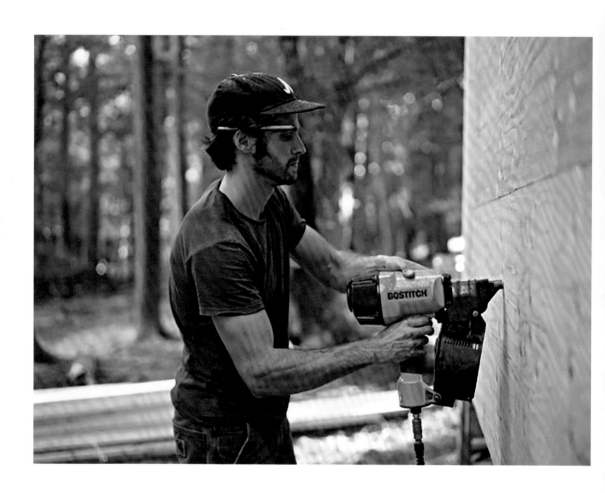

（封面）史考特小木屋，位於紐約巴里維爾的河狸溪，占地
　　　 三百平方英尺。

（封底）山姆・卡德威的製糖小屋，位於紐約州柏頓蘭汀。